动漫经典形象素描技法大全

美少男

Mr.cong 动漫 编著

U0127675

化学工业出版社

·北京·

图书在版编目（CIP）数据

动漫经典形象素描技法大全. 美少男/虫虫动漫编著. —北京：
化学工业出版社，2012.7
ISBN 978-7-122-14361-7

Ⅰ.动… Ⅱ.虫… Ⅲ.动画－人物画－素描技法 Ⅳ.J218.7

中国版本图书馆CIP数据核字（2012）第104071号

责任编辑：徐华颖　丁尚林　　　　　　装帖设计：虫虫动漫
责任校对：吴　静

出版发行：化学工业出版社（北京市东城区青年湖南街13号　邮政编码100011）
印　　装：北京画中画印刷有限公司
889mm×1194mm　1/16　印张11　2012年9月北京第1版第1次印刷

购书咨询：010-64518888（传真：010-64519686）　售后服务：010-64518899
网　　址：http://www.cip.com.cn
凡购买本书，如有缺损质量问题，本社销售中心负责调换。

定　　价：35.00元

前言

　　时光总能带动我们走向一个又一个的美景，就像动漫领域的高调出场满城尽染卡通秀。一时间网络、书店堆满了琳琅满目的动漫图书，影院里动画片吸引着大小朋友的眼球，相关媒体的主持人摇身变成了日本美少女风格，这个世界虽疯狂却也精彩无限。我们似乎无从下手，此刻我们更需要一份安详去静静地寻找心中期待已久却又熟悉的味道，让一切简单些再简单些。褪去电脑渲染的靓丽与浮华，我们开始回归最质朴的手绘，一张纸一支铅笔，一黑一白间呈现了繁华背后的极致与简约、强悍与干练。

　　"动漫经典形象素描技法大全"此套丛书用铅笔呈现了一个精彩丰富的世界，她不仅仅解释了经典，同样也再现了创意的火花。此套书包含了美少女、美少男、校园女生、韩国美少女、Q版形象等大家熟悉、喜爱的动漫形象。在针对各个主题绘画时，采用了经典案例为目标，以现代速写与素描相结合的表现手法。将大师手下的原画变得更加简练，绘画上更加明确，滤去了那些装饰性与渲染性的绘画手法，呈现给读者的是一个更加纯粹简练的视觉感观。针对动漫中的各个形象，如日本美少女、韩国美少女，虽都是美女，但各美女的味道与风采截然不同。日本美少女，大眼睛小鼻子小嘴；韩国美少女细高简约，简练到没鼻子没眼睛，却会被她迷人的体态所吸引。在绘画上我们采用了三部曲：头部细节、服装饰物、整体流程。具体而言，头部细节指的是：眼睛的绘画流程、头发的绘画流程及头部饰品的绘画流程；服装饰物指的是：服装的绘画流程、饰品（香包、腰链、手链、鞋袜等）的绘制方法；整体流程指的是：完整形象的轮廓图、细节刻画、明暗调子刻画。每本书包含近百个经典形象，不仅仅采用三部曲进行绘画技法分析，同时每部分均添加了相应的形象汇总，便于读者进一步理解与加强绘画的不同表达方式。

　　本套书提供了绘画爱好者多种绘画语言，并且将绘画语言进行了简练与分类，让读者感受到一个清晰明了的绘画世界。手绘令人着迷却也令人生畏，人们认为只有专业人员才能掌控，事实上只要我们超越自我的束服，现在拿起笔按着书上的步骤画下去，将会发现绘画原本就是我们生命中早就拥有的力量。这套书不仅仅是专业人员极具参考价值的工具书，同时也是许许多多热爱绘画人的指引丛书。阅读后不仅仅会被里面丰富美丽的画面所吸引，更重要的是能点起你心中绘画的热情。

　　我要特别感谢我生命中的天使，是她们支持了我，同时也献给了这个世界视觉的饕餮盛宴。感谢虫虫动漫工作室的全体画师：刘煜、张乐、苏小芮、王佳月、唐诗淇、王婧、陈榆文、蒋逸文、刘亚光、苏曼、张凤、谢仲叁。

编著者

目录

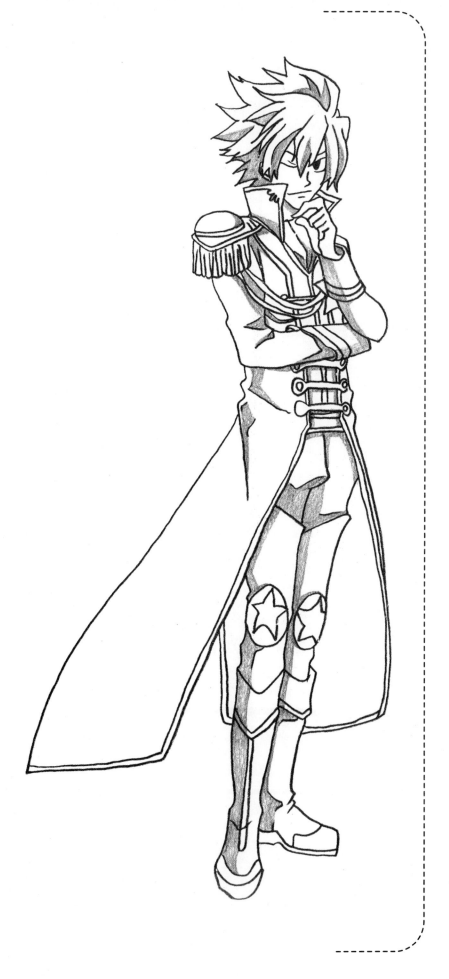

纯情美少男形象

　　带着调皮的表情，天真无邪是他们最大的特点。他们的爱不需要理由，只要自己喜欢就行，他们追求心目中那被忽视的纯真，坚持不懈，勇敢追寻。透过他们，仿佛让我们回到了最纯真的童年，过去的种种历历在目。这就是无邪的他们——纯情少年。

纯情美少男形象头部绘画技巧

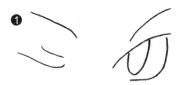

勾画轮廓、局部刻画、强调明暗对比，眼睛的绘制过程清晰可见。

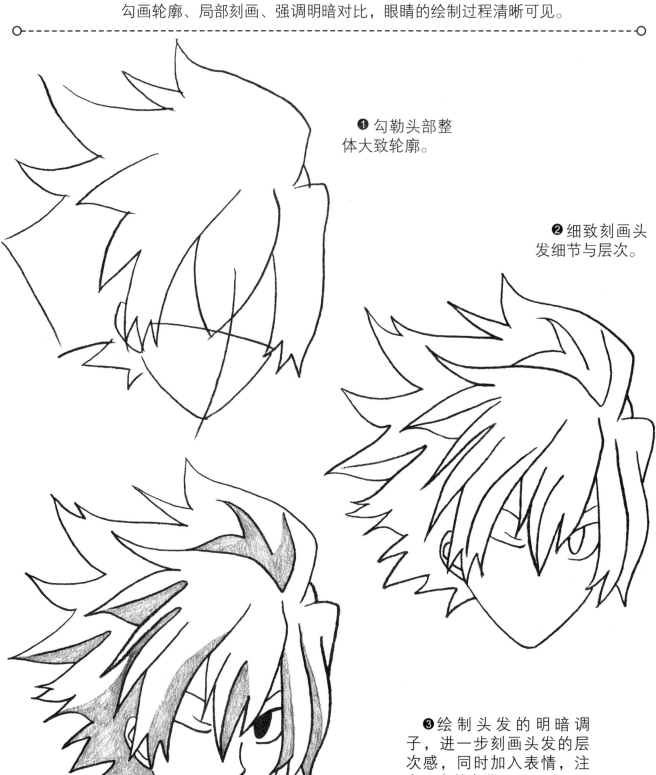

❶ 勾勒头部整体大致轮廓。

❷ 细致刻画头发细节与层次。

❸ 绘制头发的明暗调子，进一步刻画头发的层次感，同时加入表情，注意五官的变化。

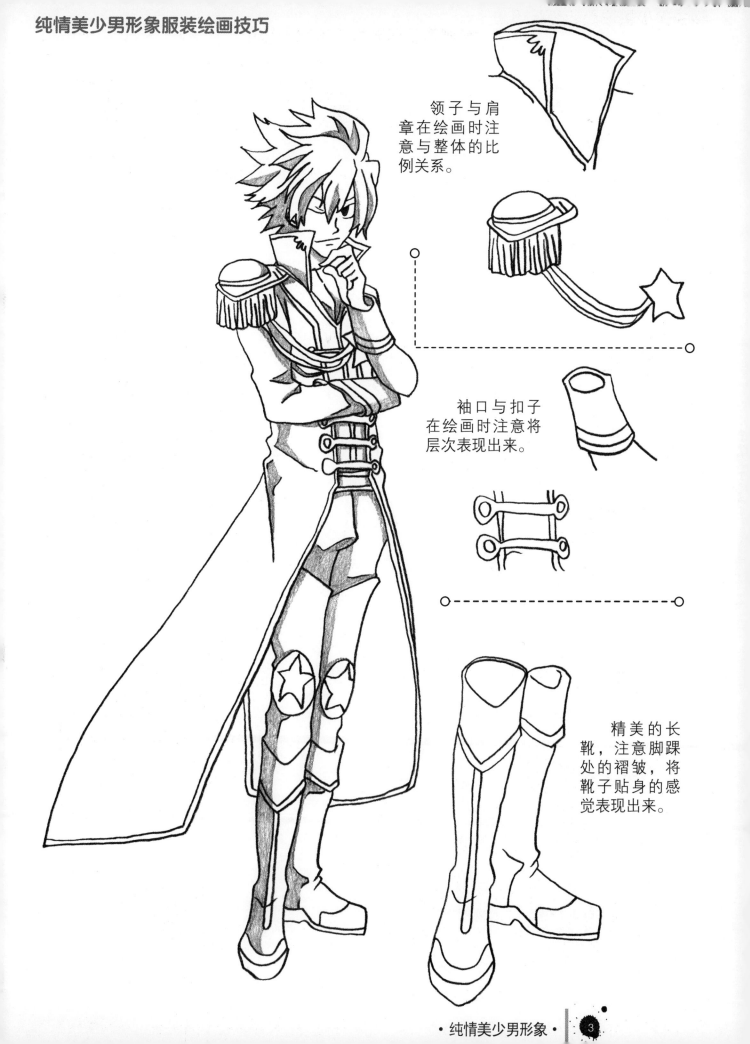

领子与肩章在绘画时注意与整体的比例关系。

袖口与扣子在绘画时注意将层次表现出来。

精美的长靴，注意脚踝处的褶皱，将靴子贴身的感觉表现出来。

❶ 勾画出美少男各部分的轮廓并确定相应的比例关系，确定大致的发型，并勾画服装的大致轮廓。

❶

❷

❷ 擦除框架线条，为人物加上一些细节，让人物看起来更加饱满，注意肩章与整体服装的比例。

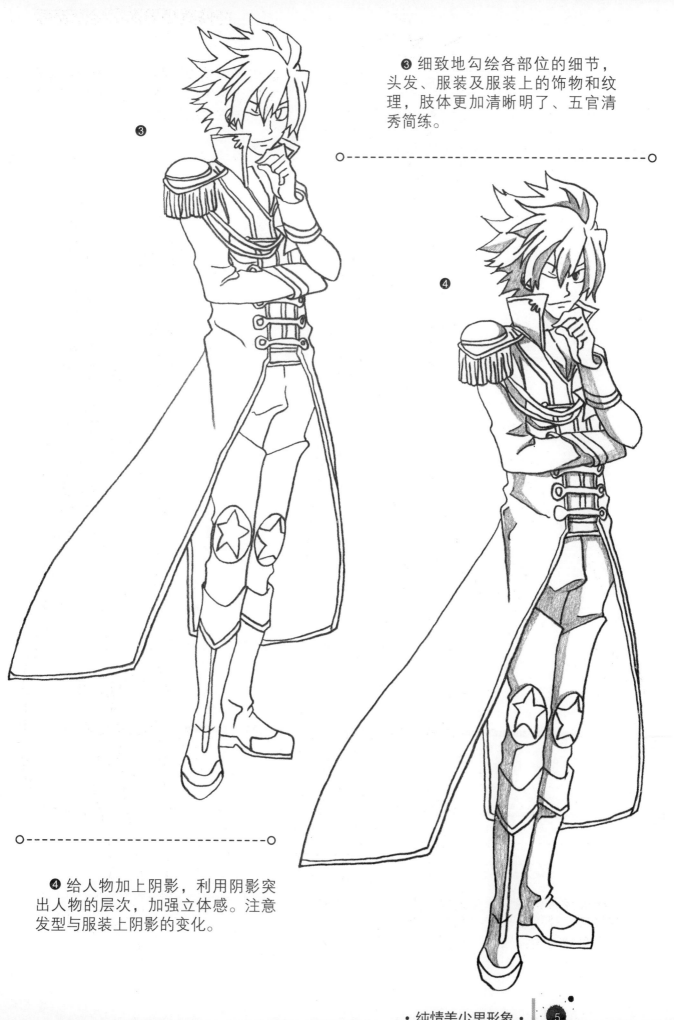

❸ 细致地勾绘各部位的细节，头发、服装及服装上的饰物和纹理，肢体更加清晰明了、五官清秀简练。

❹ 给人物加上阴影，利用阴影突出人物的层次，加强立体感。注意发型与服装上阴影的变化。

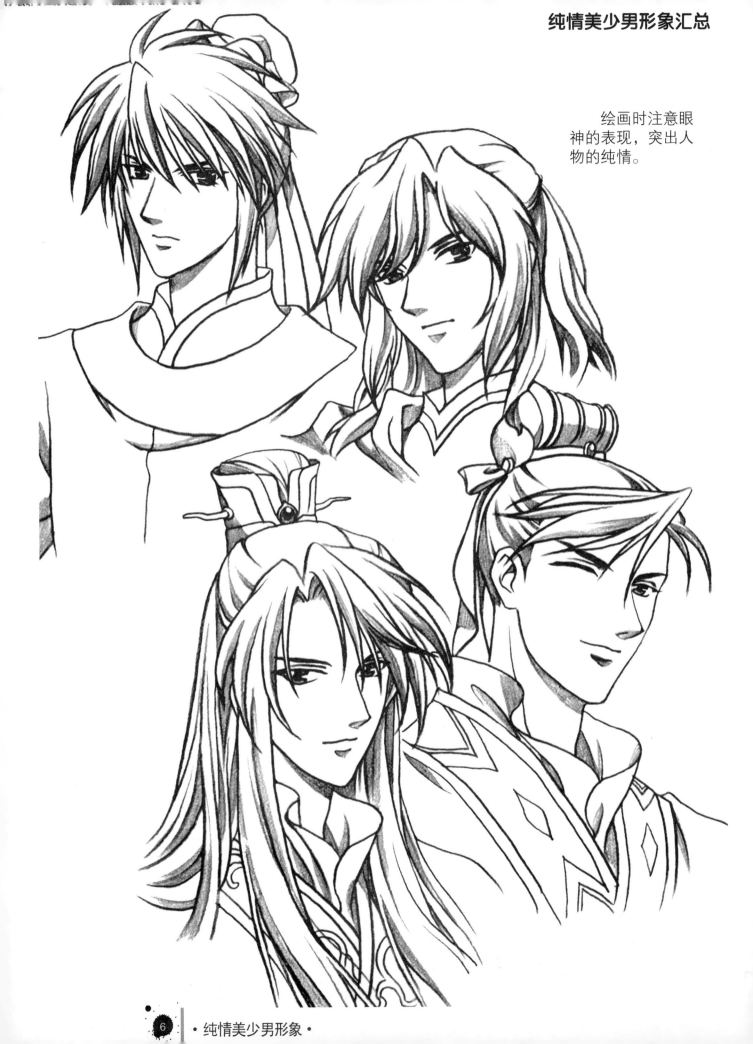

绘画时注意眼神的表现，突出人物的纯情。

以微笑对人，温柔、腼
腆，这些都是纯情的表现。

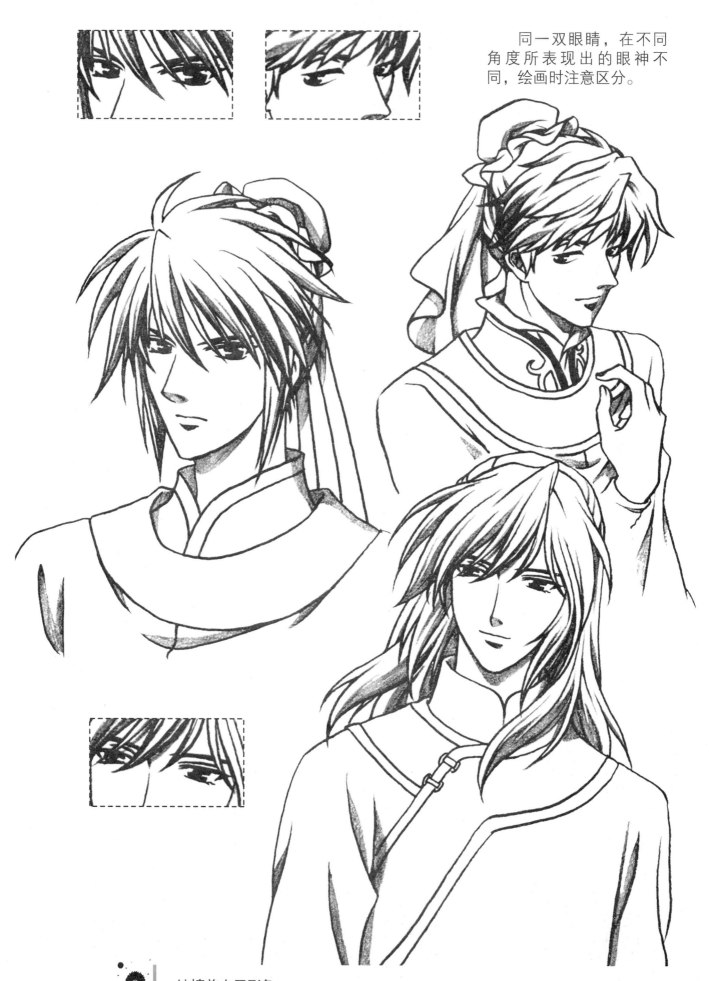

同一双眼睛，在不同角度所表现出的眼神不同，绘画时注意区分。

·纯情美少男形象·

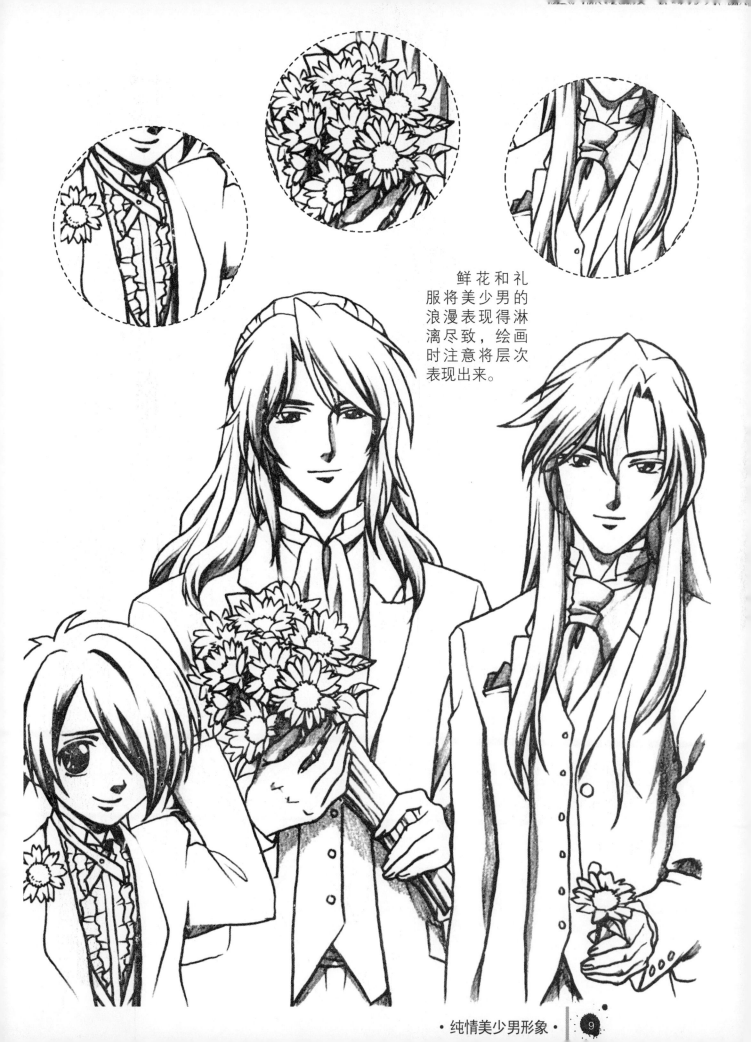

鲜花和礼服将美少男的浪漫表现得淋漓尽致，绘画时注意将层次表现出来。

绘画时，这些
小细节也能为人物
增添不少亮点。

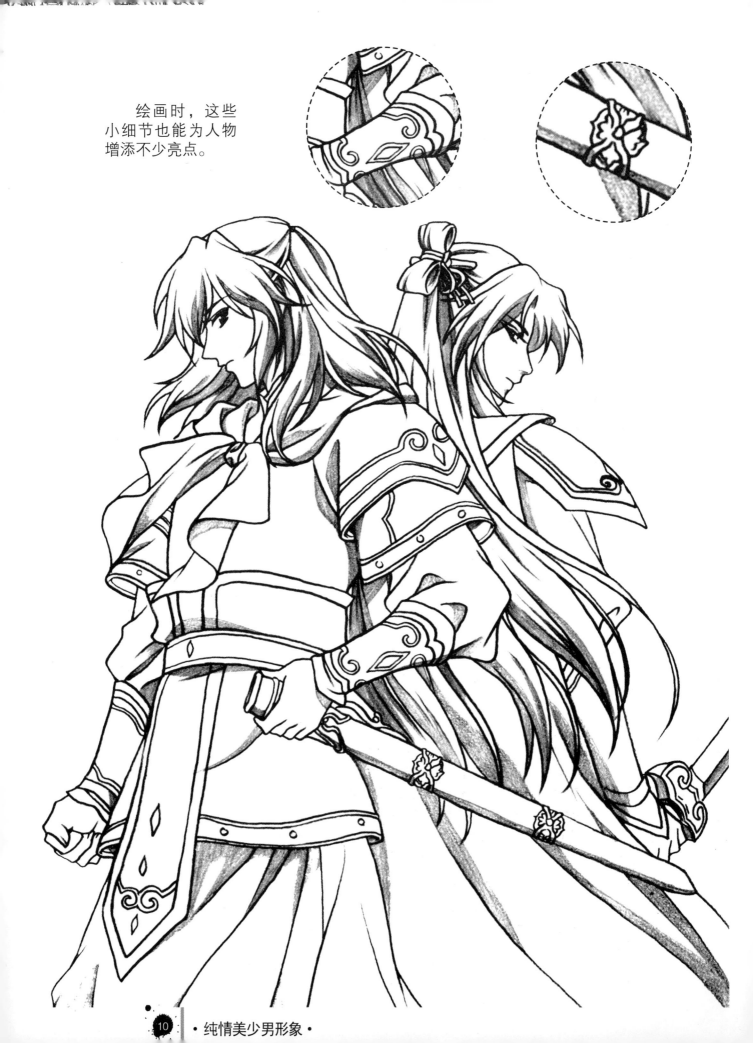

·纯情美少男形象·

勇猛美少男形象

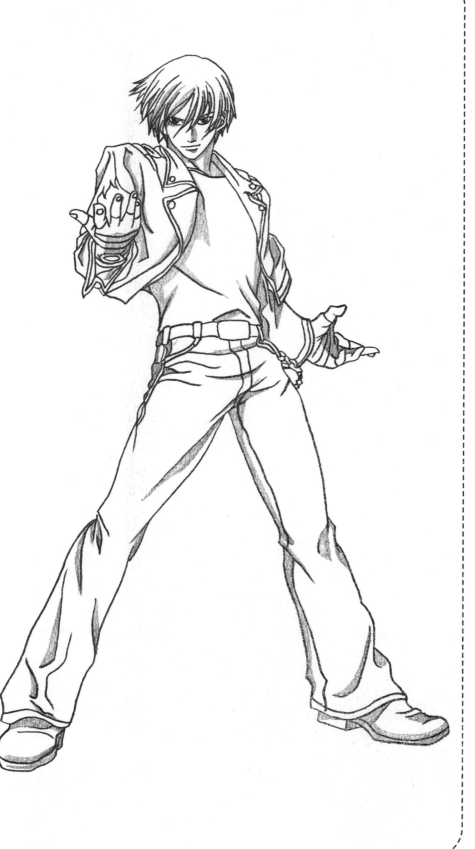

　　带着一种坚毅不屈的表情、充满力量的动作，勇猛果敢是勇猛少年给我们最直观的感受。

　　他们对生活充满激情、力量，他们追求心目中的宝藏，坚持不懈，勇猛无畏。

　　他们那充满爆发力的服装衣着总能掀起跟风潮流。这就是勇往直前的他们——勇猛美少男。

勇猛美少男形象头部绘画技巧

❶ ❷ ❸

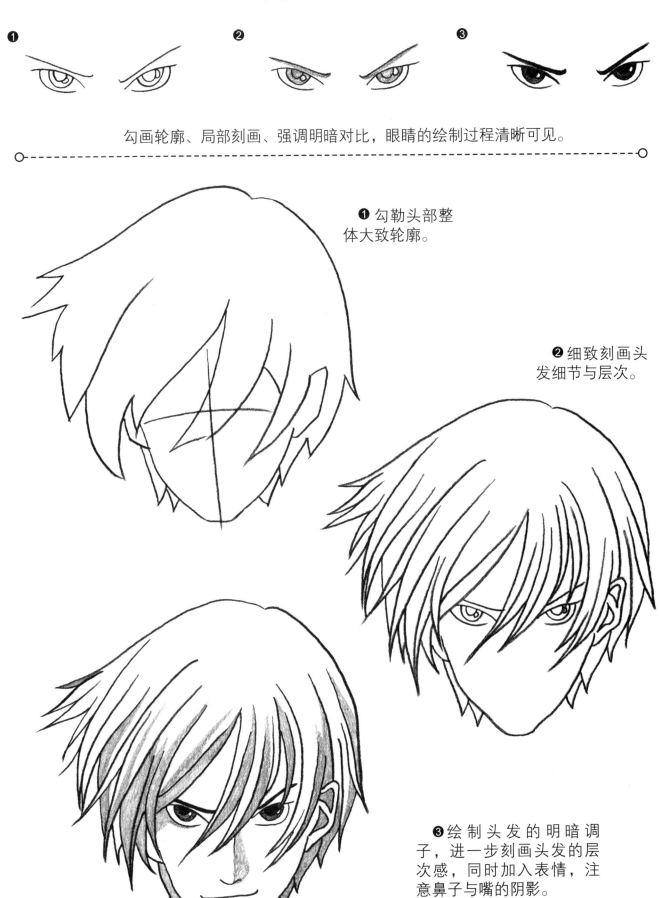

勾画轮廓、局部刻画、强调明暗对比，眼睛的绘制过程清晰可见。

❶ 勾勒头部整体大致轮廓。

❷ 细致刻画头发细节与层次。

❸ 绘制头发的明暗调子，进一步刻画头发的层次感，同时加入表情，注意鼻子与嘴的阴影。

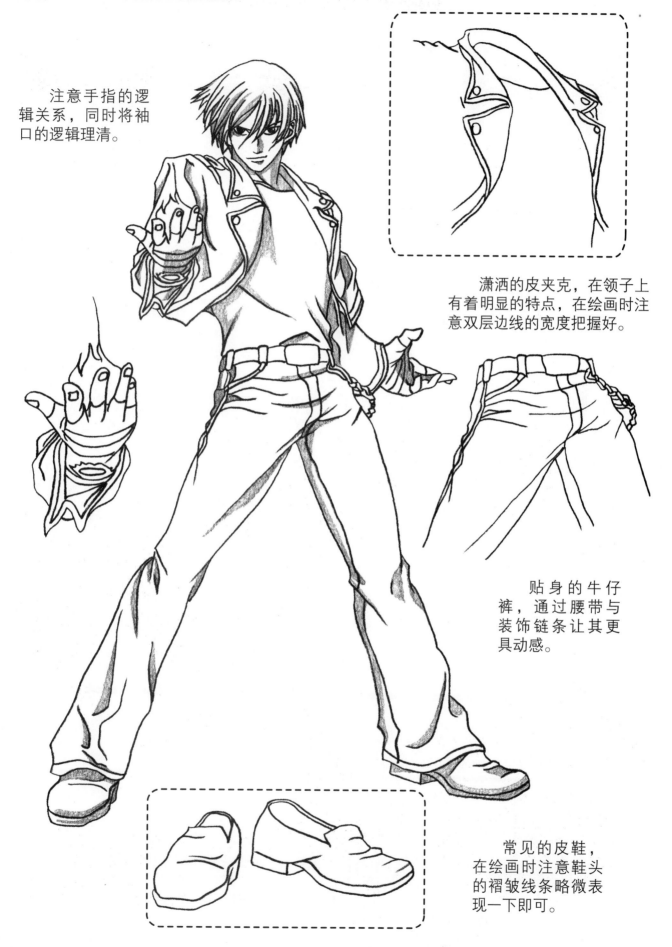

注意手指的逻辑关系，同时将袖口的逻辑理清。

潇洒的皮夹克，在领子上有着明显的特点，在绘画时注意双层边线的宽度把握好。

贴身的牛仔裤，通过腰带与装饰链条让其更具动感。

常见的皮鞋，在绘画时注意鞋头的褶皱线条略微表现一下即可。

❶ 勾画出美少男各部分的轮廓并确定相应的比例关系。确定大致的发型，并勾画服装的大致轮廓。

❷ 擦除框架线条，为人物加上一些细节，让人物看起来更加饱满，注意手的姿势以及服装的飘逸。

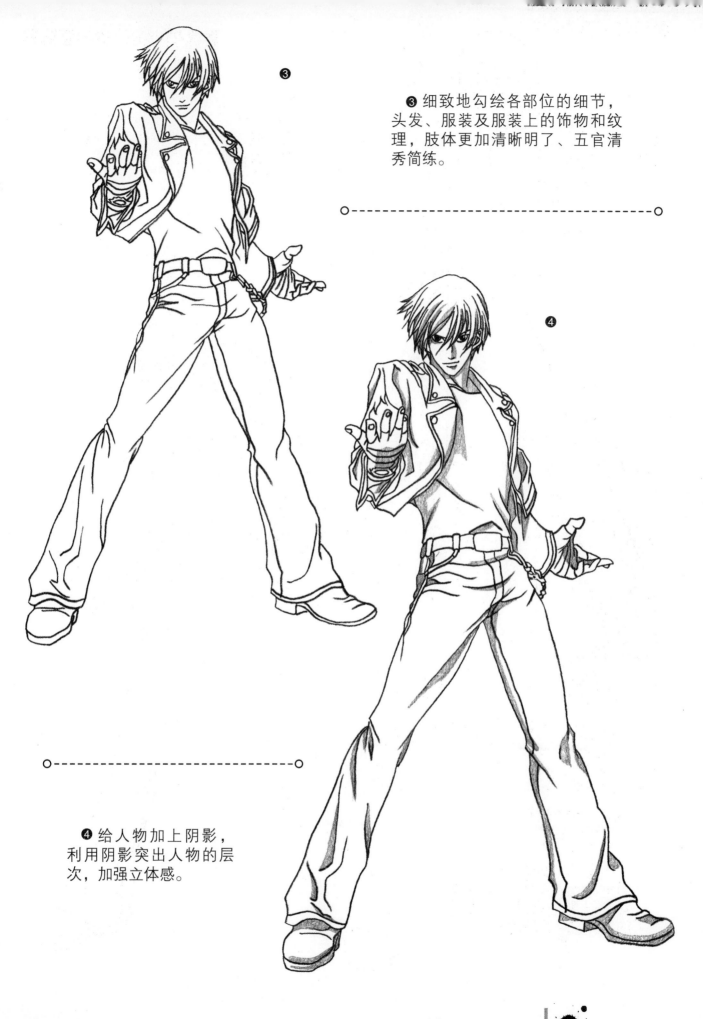

❸ 细致地勾绘各部位的细节，头发、服装及服装上的饰物和纹理，肢体更加清晰明了、五官清秀简练。

❹ 给人物加上阴影，利用阴影突出人物的层次，加强立体感。

勇猛美少男形象汇总

虽然他们的动作不同，但是通过表情、举手投足都透露出勇猛的感觉。

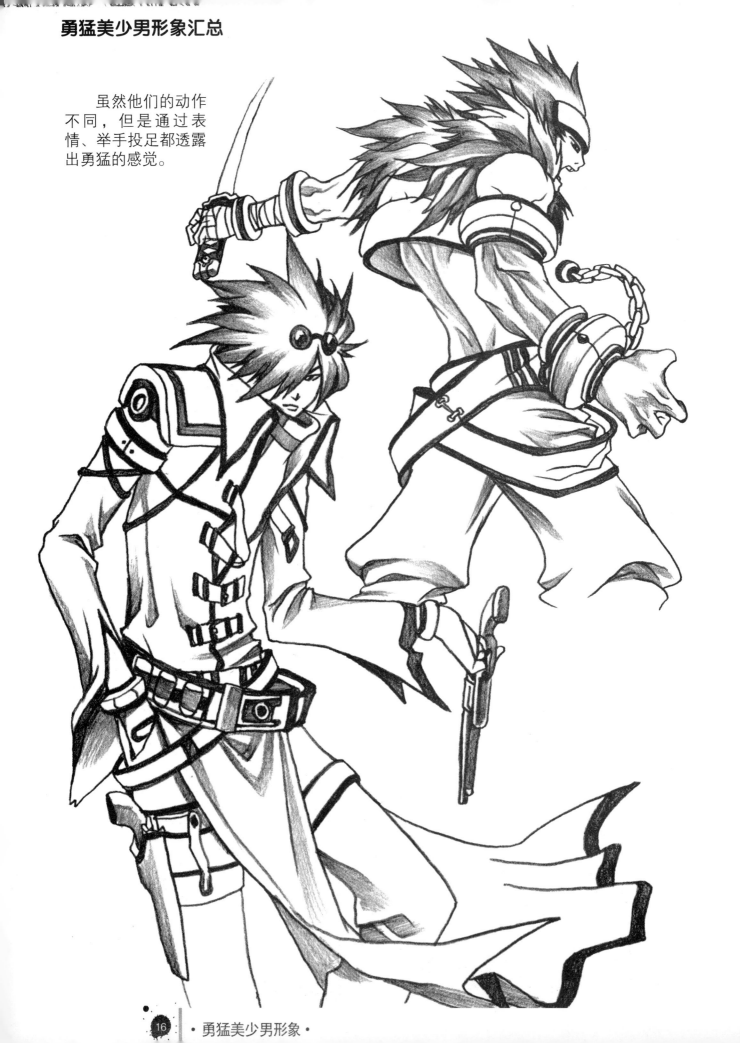

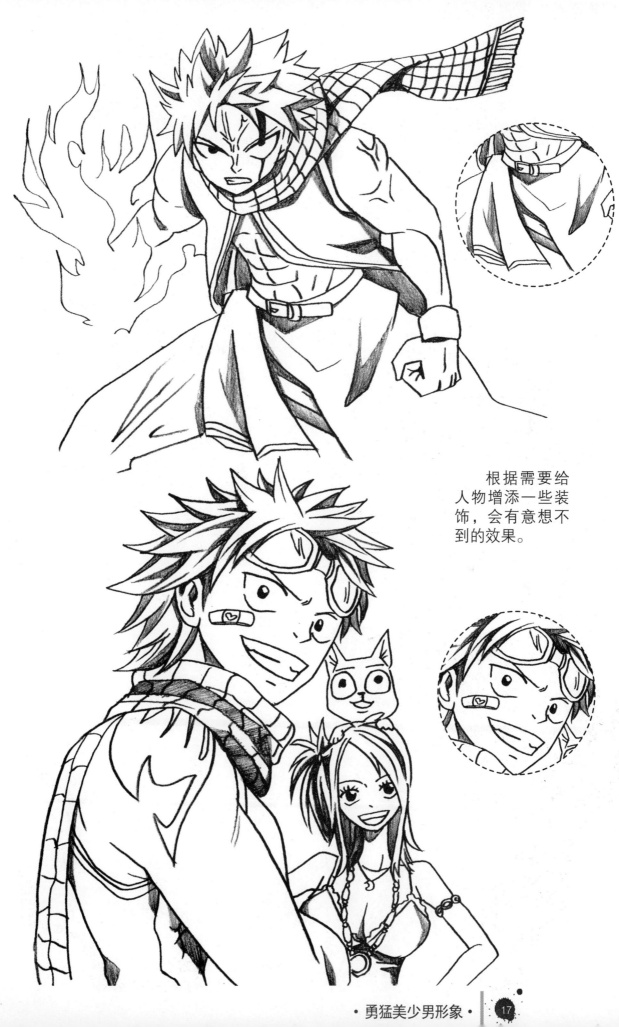

根据需要给
人物增添一些装
饰，会有意想不
到的效果。

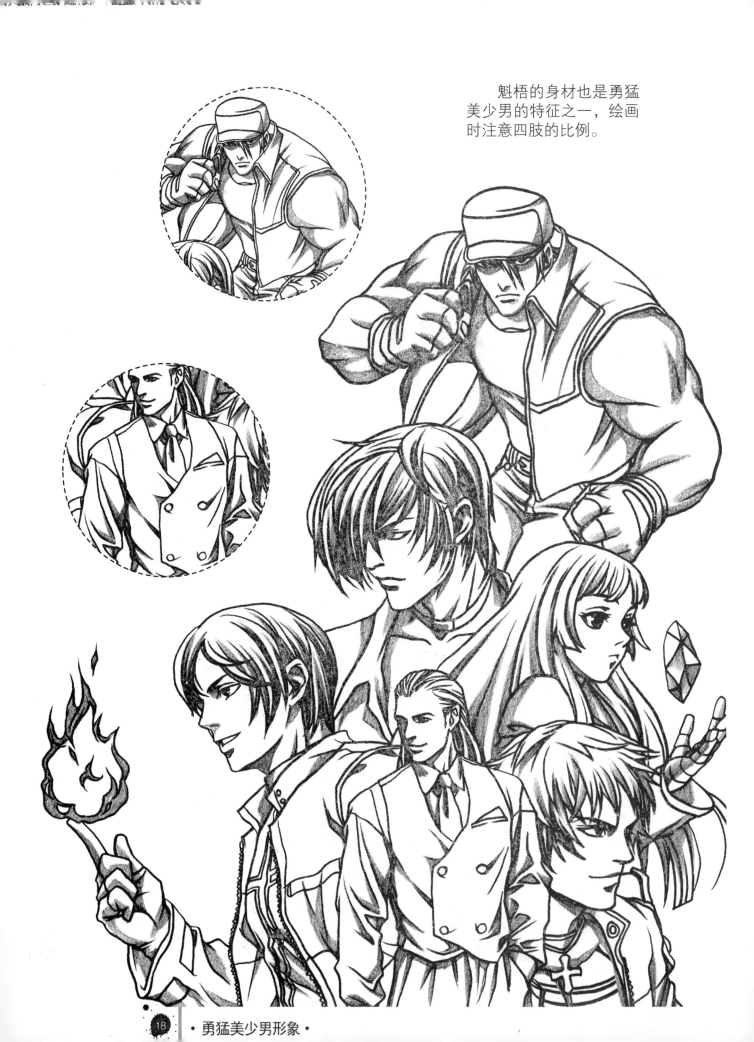

魁梧的身材也是勇猛
美少男的特征之一，绘画
时注意四肢的比例。

英俊剑侠形象

　　带着一种愤怒的表情，充满力量地挥刀，潇洒飘逸的发型与服装，无一不透露出人物俊朗与侠义。他们疾恶如仇，他们固执坚持，为了寻求正义而不断努力；但是他们也有脆弱的一面，只是不愿在人前提及。这就是让我们热血沸腾的英俊剑侠。

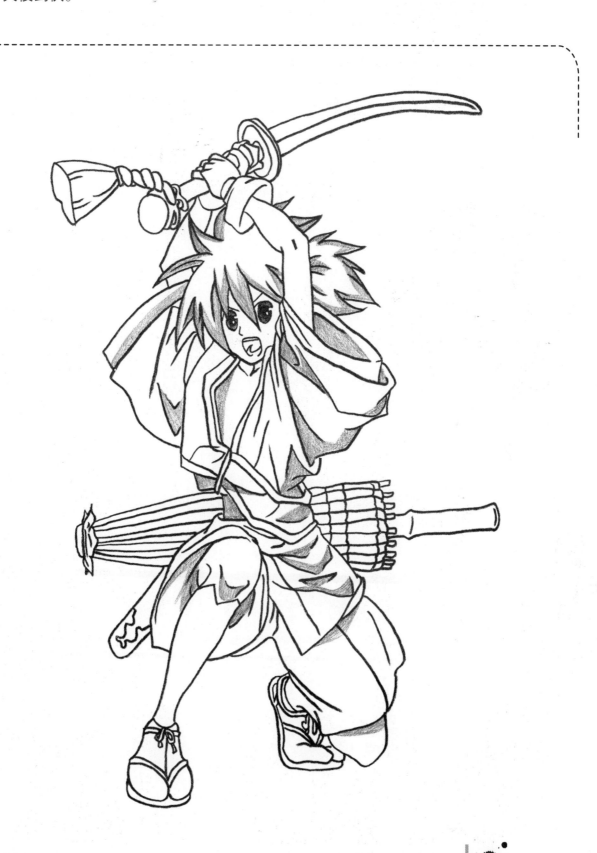

英俊剑侠形象头部绘画技巧

 ❶ ❷ ❸

勾画轮廓、局部刻画、强调明暗对比，眼睛的绘制过程清晰可见。

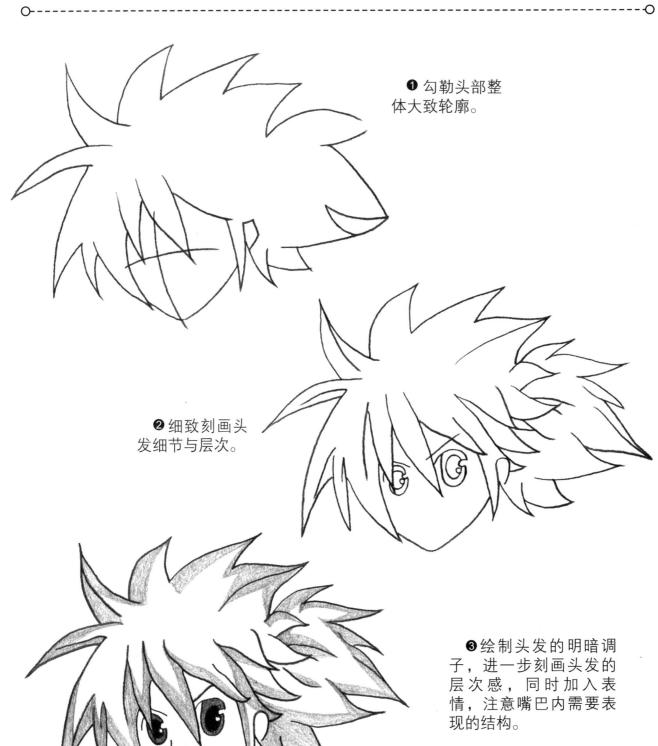

❶ 勾勒头部整体大致轮廓。

❷ 细致刻画头发细节与层次。

❸ 绘制头发的明暗调子，进一步刻画头发的层次感，同时加入表情，注意嘴巴内需要表现的结构。

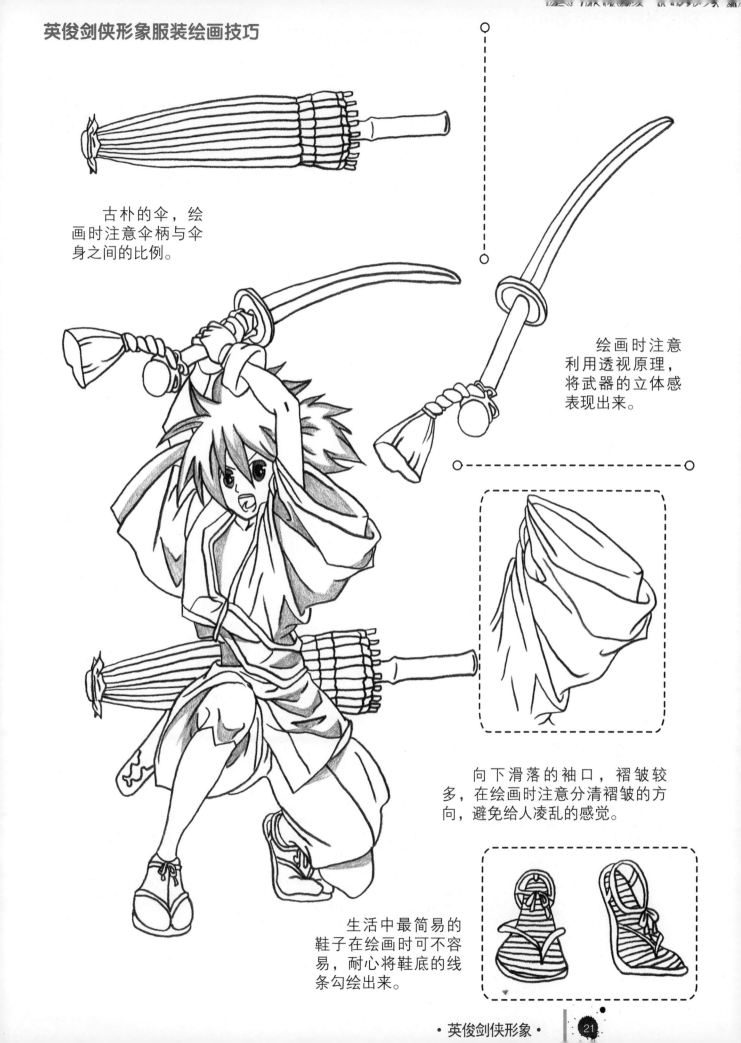

古朴的伞，绘画时注意伞柄与伞身之间的比例。

绘画时注意利用透视原理，将武器的立体感表现出来。

向下滑落的袖口，褶皱较多，在绘画时注意分清褶皱的方向，避免给人凌乱的感觉。

生活中最简易的鞋子在绘画时可不容易，耐心将鞋底的线条勾绘出来。

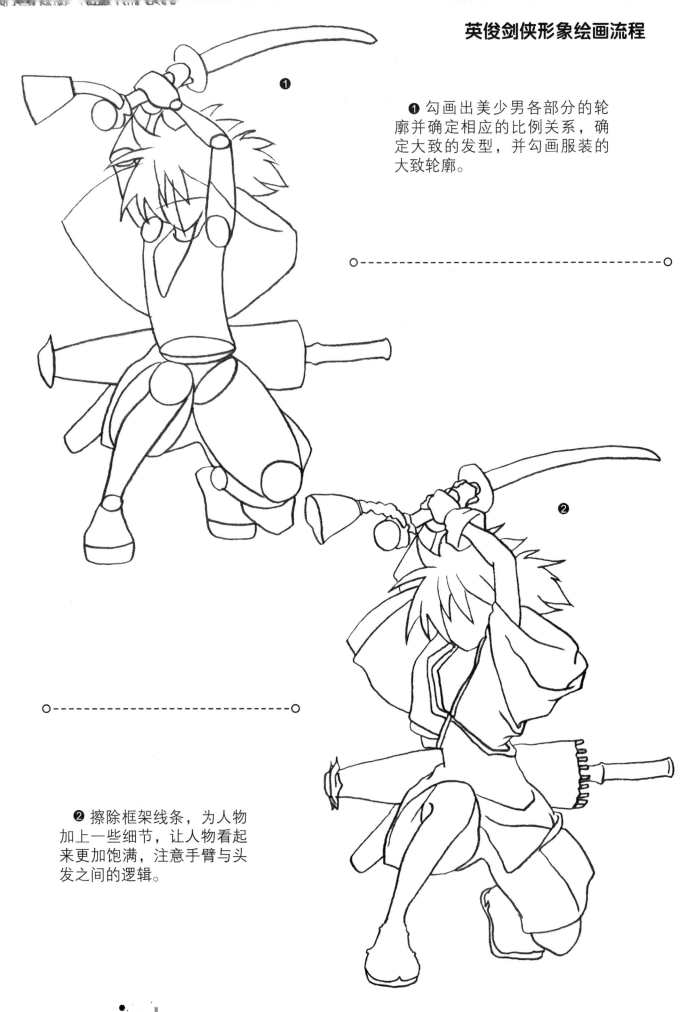

英俊剑侠形象绘画流程

❶ 勾画出美少男各部分的轮廓并确定相应的比例关系，确定大致的发型，并勾画服装的大致轮廓。

❷ 擦除框架线条，为人物加上一些细节，让人物看起来更加饱满，注意手臂与头发之间的逻辑。

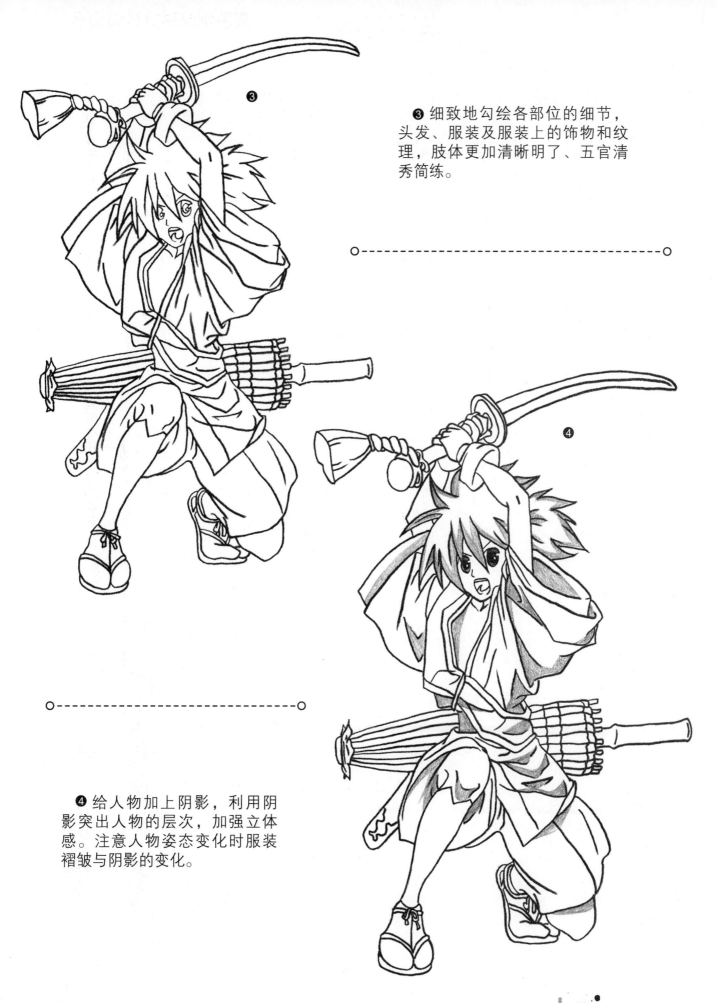

❸ 细致地勾绘各部位的细节，头发、服装及服装上的饰物和纹理，肢体更加清晰明了、五官清秀简练。

❹ 给人物加上阴影，利用阴影突出人物的层次，加强立体感。注意人物姿态变化时服装褶皱与阴影的变化。

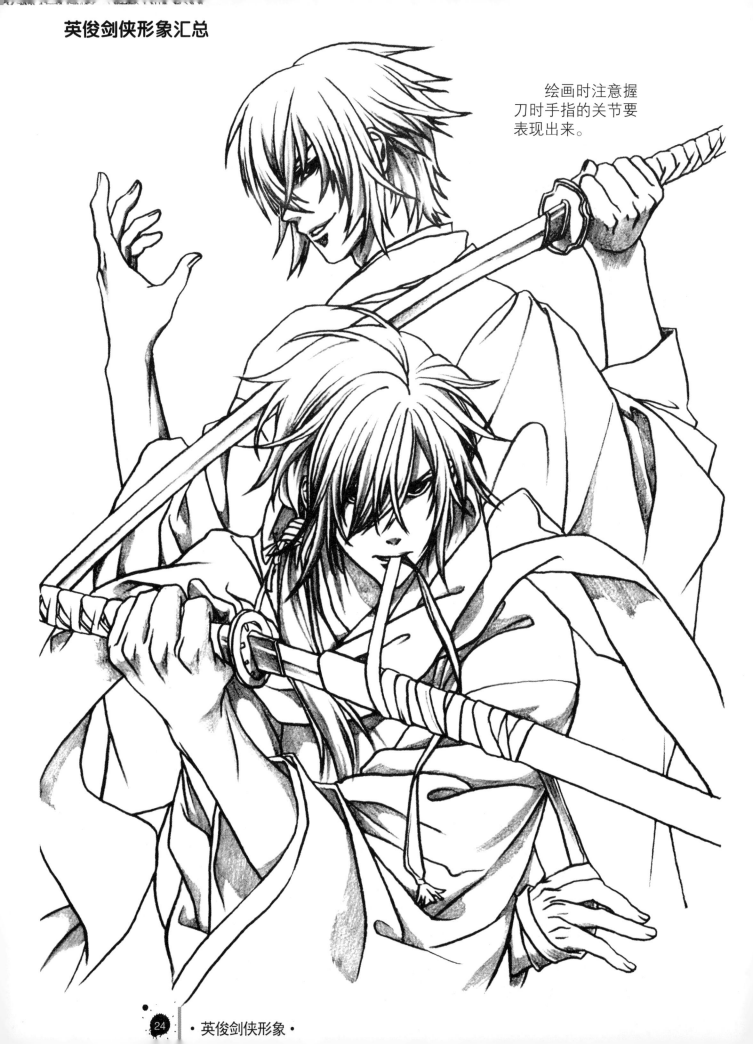

绘画时注意握
刀时手指的关节要
表现出来。

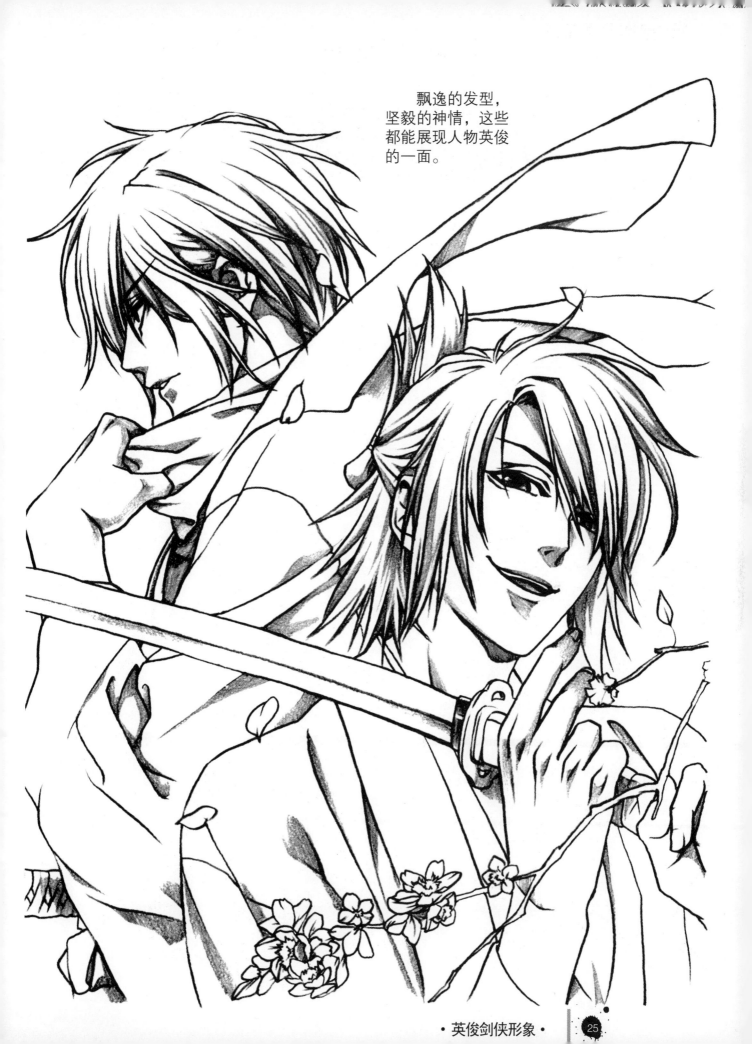

飘逸的发型，
坚毅的神情，这些
都能展现人物英俊
的一面。

别在腰上的刀剑在绘画时
注意腰带缠绕时的紧缚感以及
层次感要表现出来。

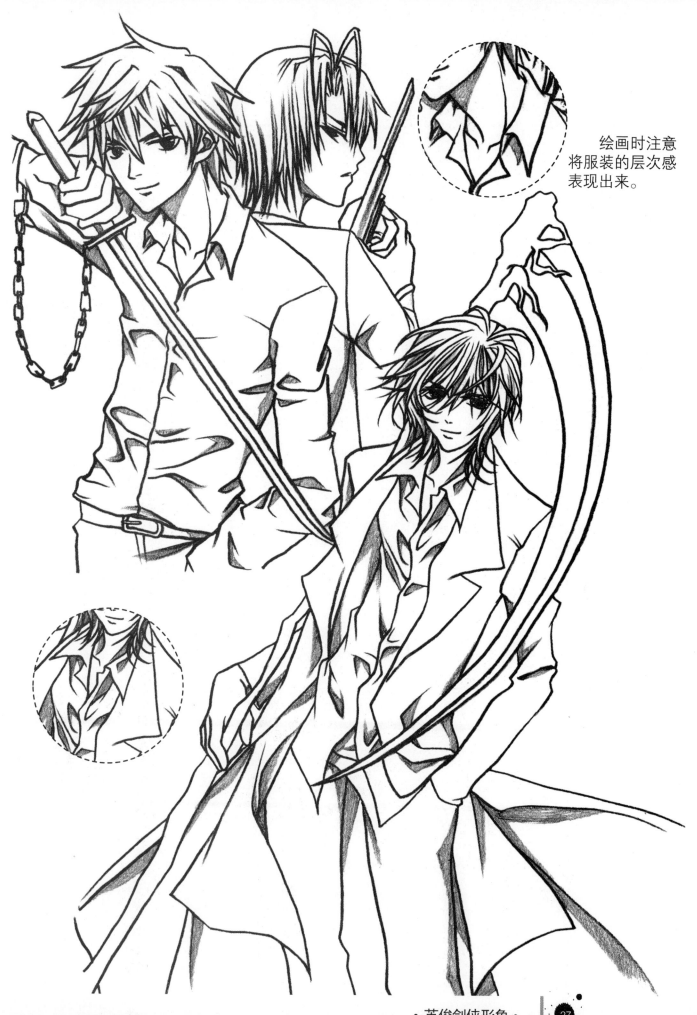

绘画时注意
将服装的层次感
表现出来。

注意剑客眯起眼睛
的画法。

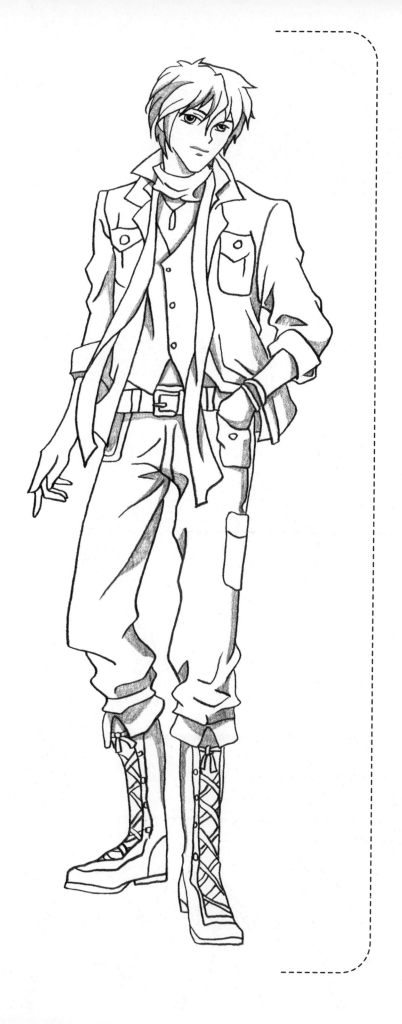

帅气少年形象

　　慵懒深邃的眼神，洒脱从容的动作，无一不透露出人物的洒脱帅气。他们对生活充满信心，他们追求心目中的理想，然而他们追寻理想时的从容也是最为帅气的地方。

　　清爽简单的服装通过他们的演绎，散发出种种不同的味道。

　　帅气无需低调，这就是他们——帅气少年。

帅气少年形象头部绘画技巧

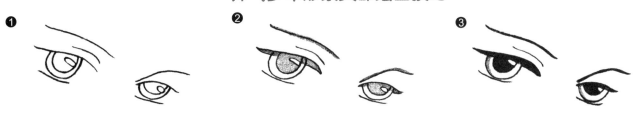

勾画轮廓、局部刻画、强调明暗对比，眼睛的绘制过程清晰可见。

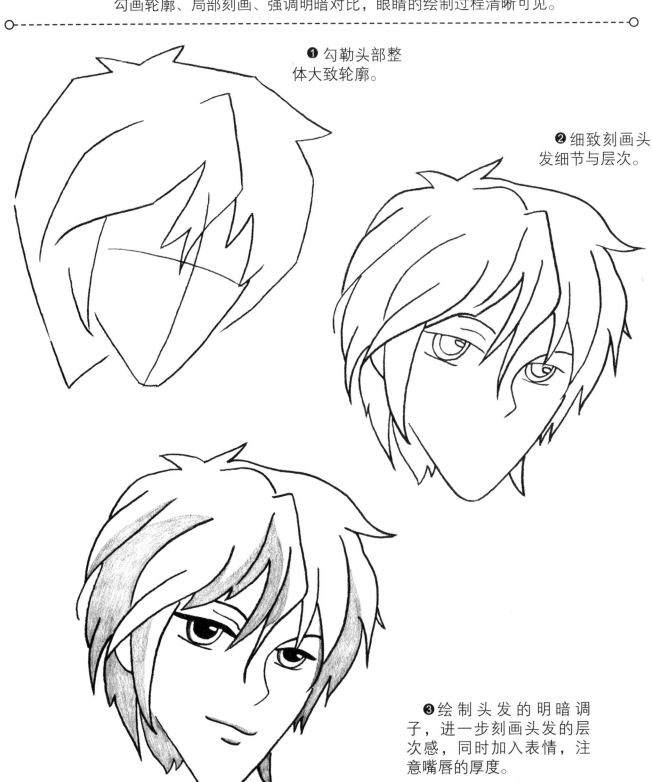

❶ 勾勒头部整体大致轮廓。

❷ 细致刻画头发细节与层次。

❸ 绘制头发的明暗调子，进一步刻画头发的层次感，同时加入表情，注意嘴唇的厚度。

绘画时注意领子与围巾衔接要自然，同时要分清内外层次。

翻折的袖口在绘画时注意层次，同时手臂弯曲时服装的褶皱要判断好。

帅气的靴子，看起来有些复杂，其实鞋带部分都是重复线条的描绘，但是靴子要根据人物的身材进行绘制。

帅气少年形象绘画流程

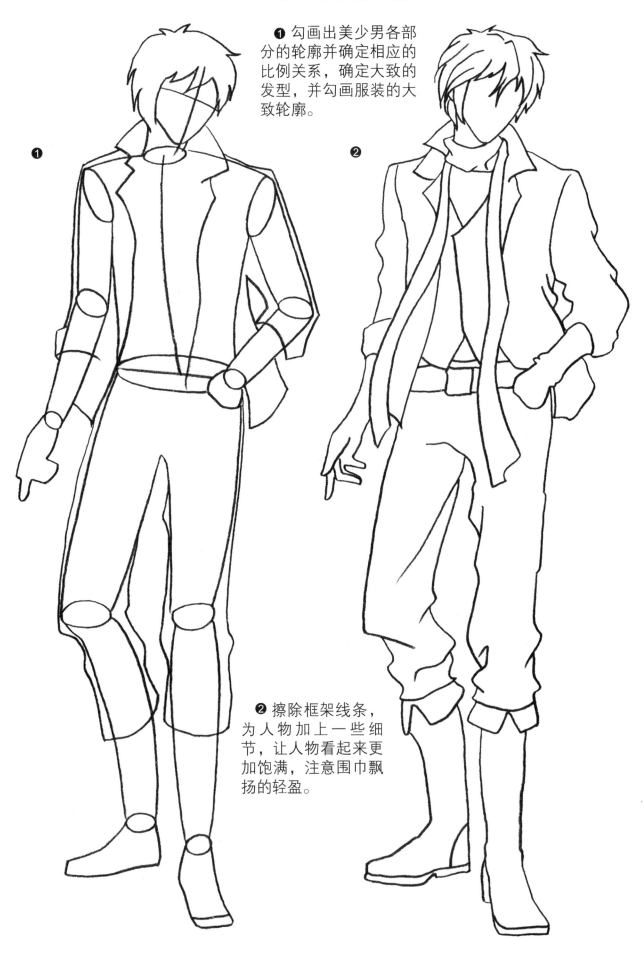

❶ 勾画出美少男各部分的轮廓并确定相应的比例关系，确定大致的发型，并勾画服装的大致轮廓。

❷ 擦除框架线条，为人物加上一些细节，让人物看起来更加饱满，注意围巾飘扬的轻盈。

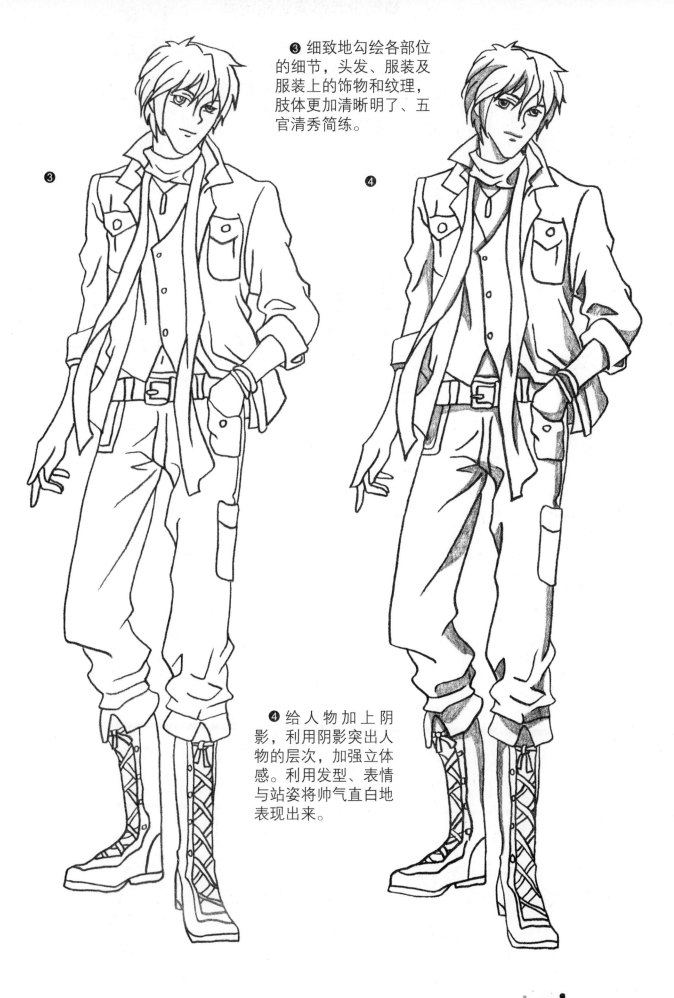

❸ 细致地勾绘各部位的细节，头发、服装及服装上的饰物和纹理，肢体更加清晰明了、五官清秀简练。

❸

❹

❹ 给人物加上阴影，利用阴影突出人物的层次，加强立体感。利用发型、表情与站姿将帅气直白地表现出来。

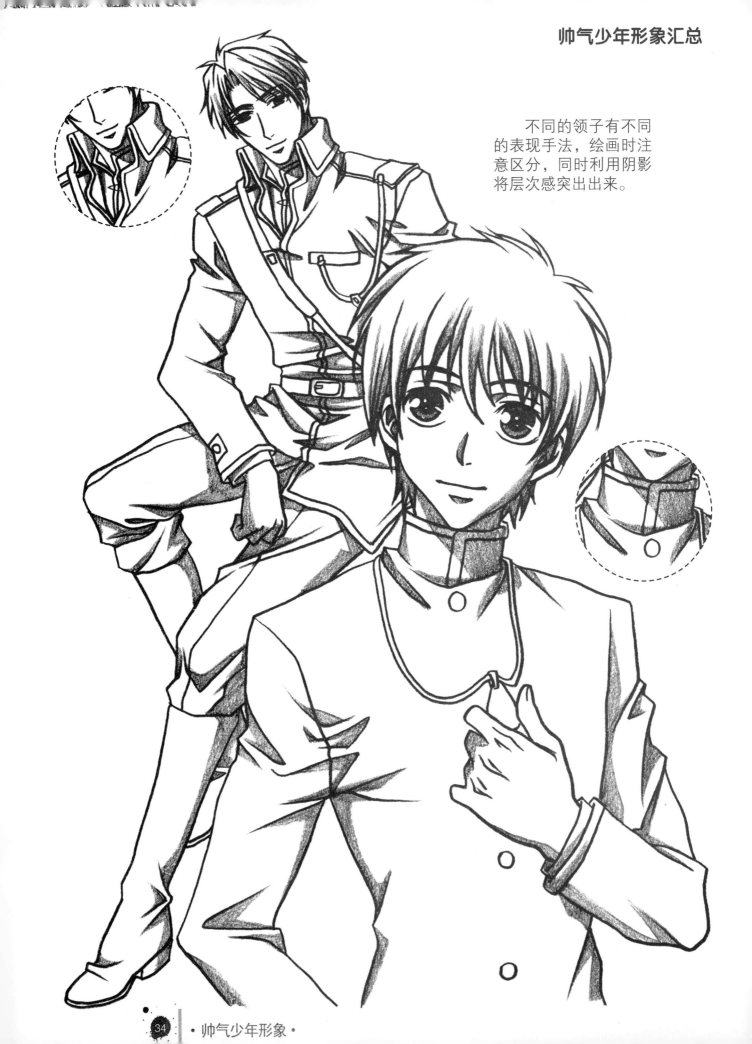

不同的领子有不同的表现手法，绘画时注意区分，同时利用阴影将层次感突出出来。

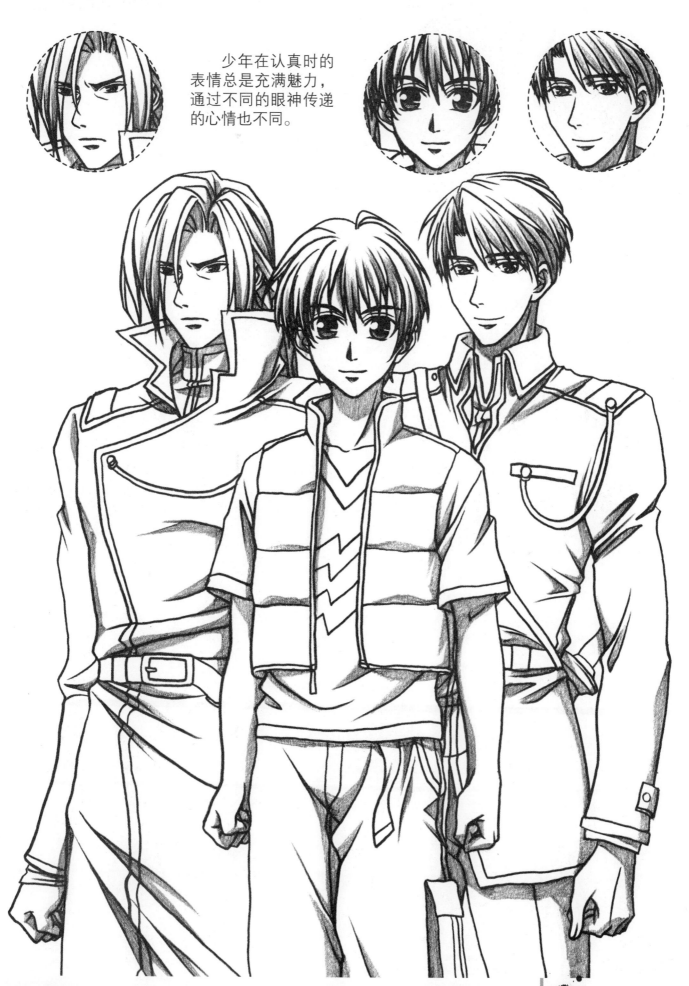

少年在认真时的
表情总是充满魅力，
通过不同的眼神传递
的心情也不同。

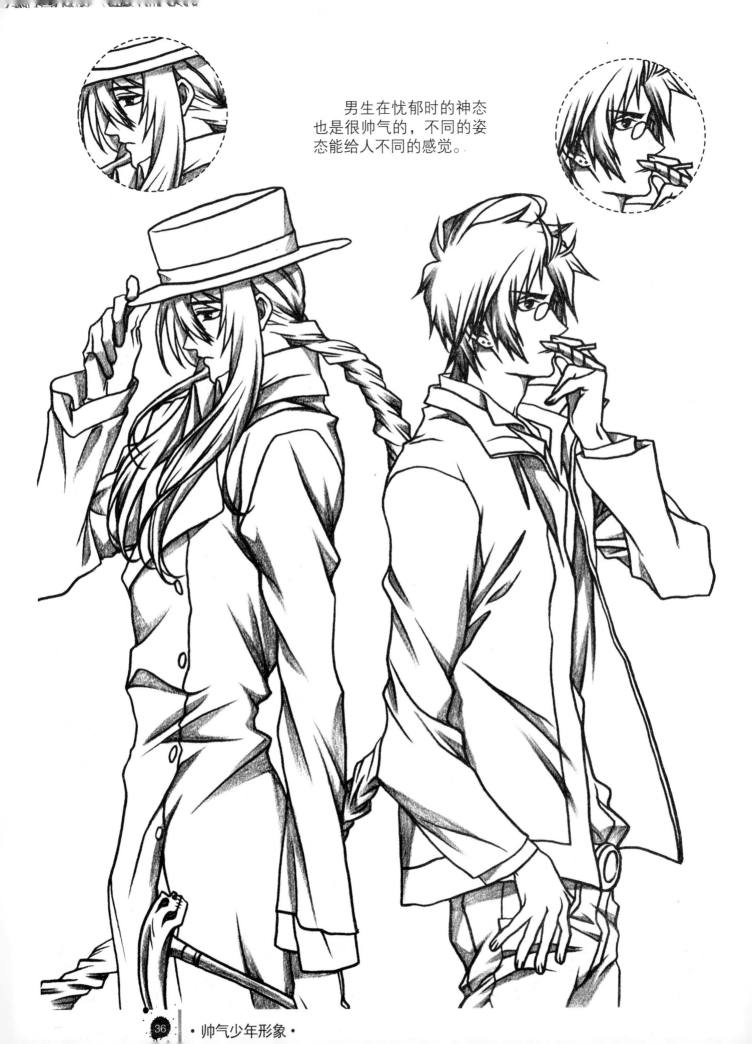

男生在忧郁时的神态
也是很帅气的，不同的姿
态能给人不同的感觉。

·帅气少年形象·

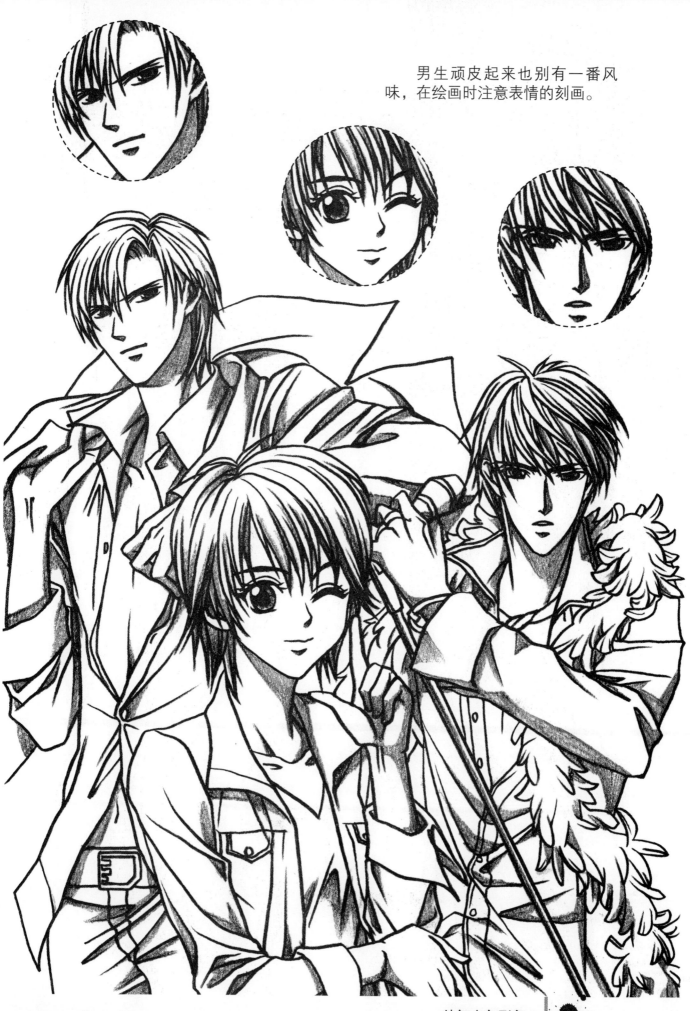

男生顽皮起来也别有一番风
味，在绘画时注意表情的刻画。

不同的衣领在绘画时褶皱
的表现手法也不同。

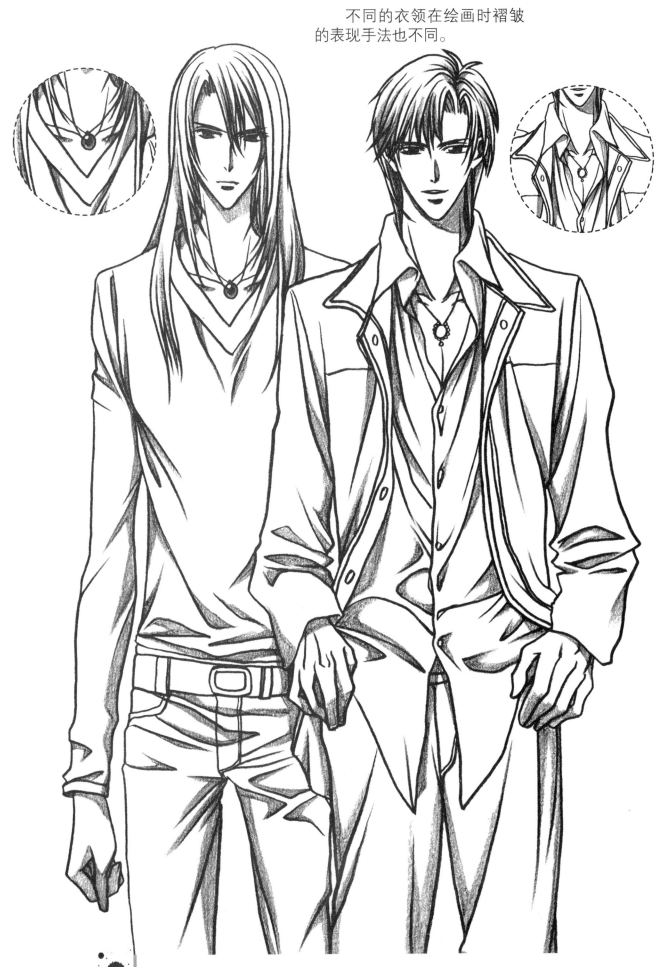

·帅气少年形象·

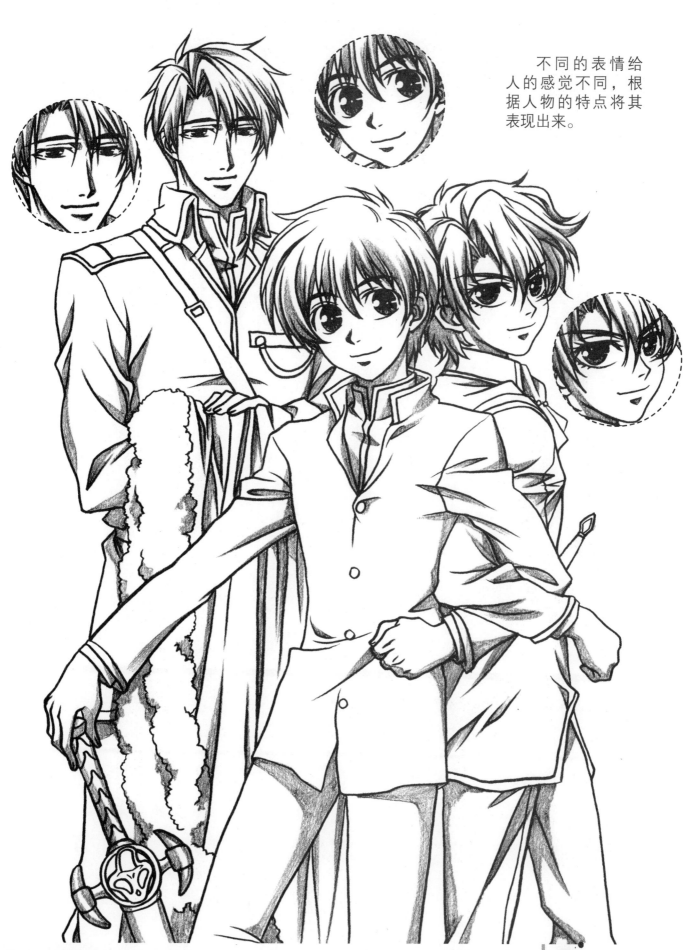

不同的表情给
人的感觉不同，根
据人物的特点将其
表现出来。

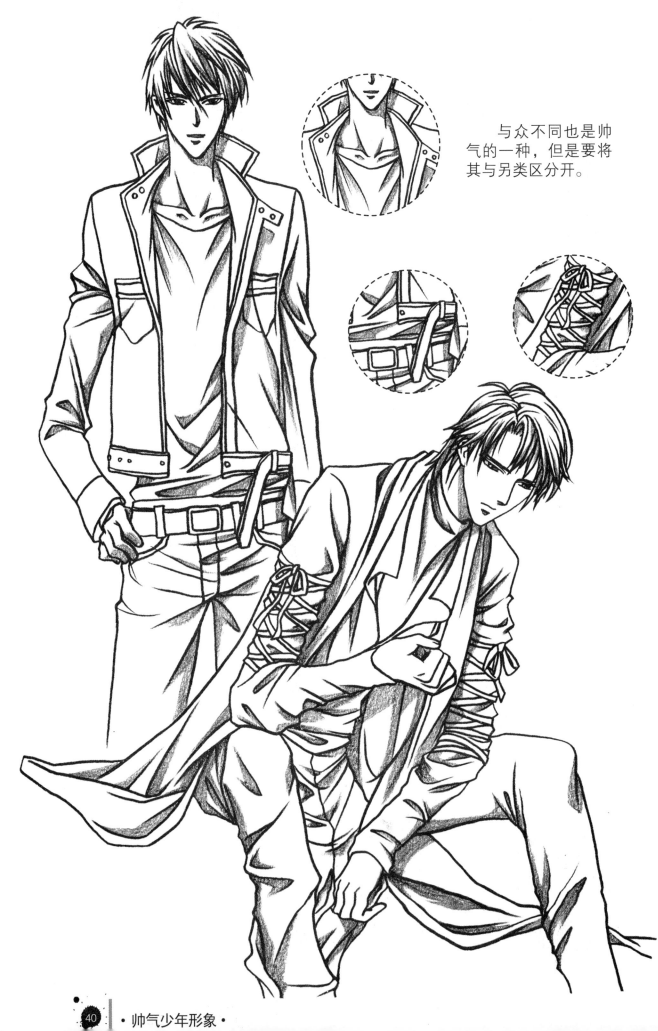

与众不同也是帅
气的一种，但是要将
其与另类区分开。

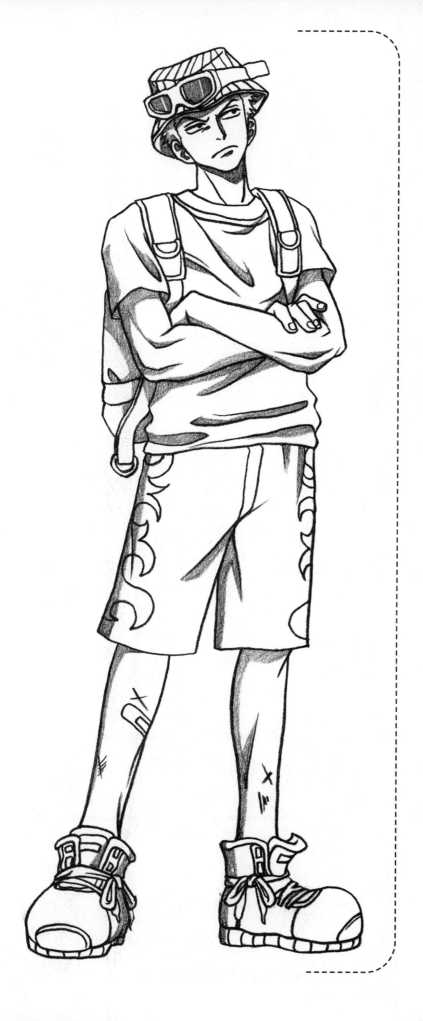

玩乐美少男形象

　　带着一种桀骜不驯的姿态、怀疑的态度勇于面对挑战。无所畏惧是玩乐少年的外表呈现，事实上他们对生活充满热情。

　　他们坚持不懈，勇敢追寻，同时他们也是时代的代言人，服装衣着总能留给世界一份精彩与突破，时尚先锋非他们莫属，不接受平凡引人注目是玩乐少年最佳的定义。这就是洒脱自由的他们——玩乐少年。

玩乐美少男形象绘画技巧

玩乐美少男形象头部绘画技巧

 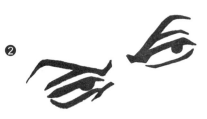

勾画出眼睛的轮廓，然后涂抹上浓重的墨水，冷峻的目光轻松完成。

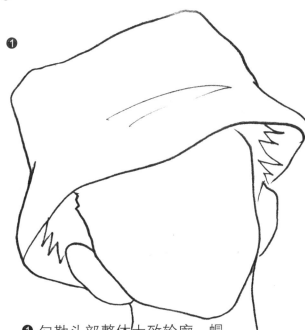

❶ 勾勒头部整体大致轮廓，帽子占据了一半的头部风景。

❷ 细致刻画帽子的纹理以及耳朵的层次结构。

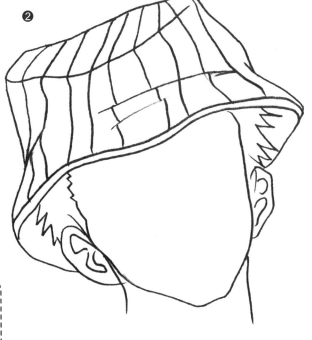

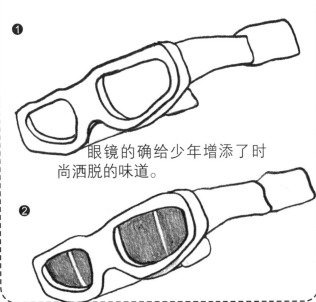

眼镜的确给少年增添了时尚洒脱的味道。

❸ 完整的汇合：表情、眼镜、头部的整体轮廓，阴影的添加呈现了头部的整体风格与精彩，生动简练。

玩乐美少男形象服装绘画技巧

❶ 简洁的T恤衫，双层叠加的圆领领口，在简洁中增添了一丝细致。

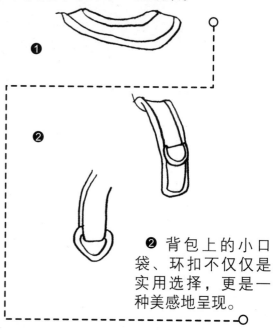

❷ 背包上的小口袋、环扣不仅仅是实用选择，更是一种美感地呈现。

❸ 原本平凡朴素的短裤，仅仅因为两侧的花纹，平添了几份靓丽与时尚。

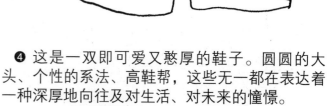

❹ 这是一双即可爱又憨厚的鞋子。圆圆的大头、个性的系法、高鞋帮，这些无一都在表达着一种深厚地向往及对生活、对未来的憧憬。

玩乐美少男形象绘画流程

❶

❷

❶ 勾画出美少男各部分的轮廓并确定相应的比例关系，确定大致的发型，并勾画服装的大致轮廓。

❷ 擦除框架线条，为人物加上一些细节，让人物看起来更加饱满，注意背带与叉手动作的表现。

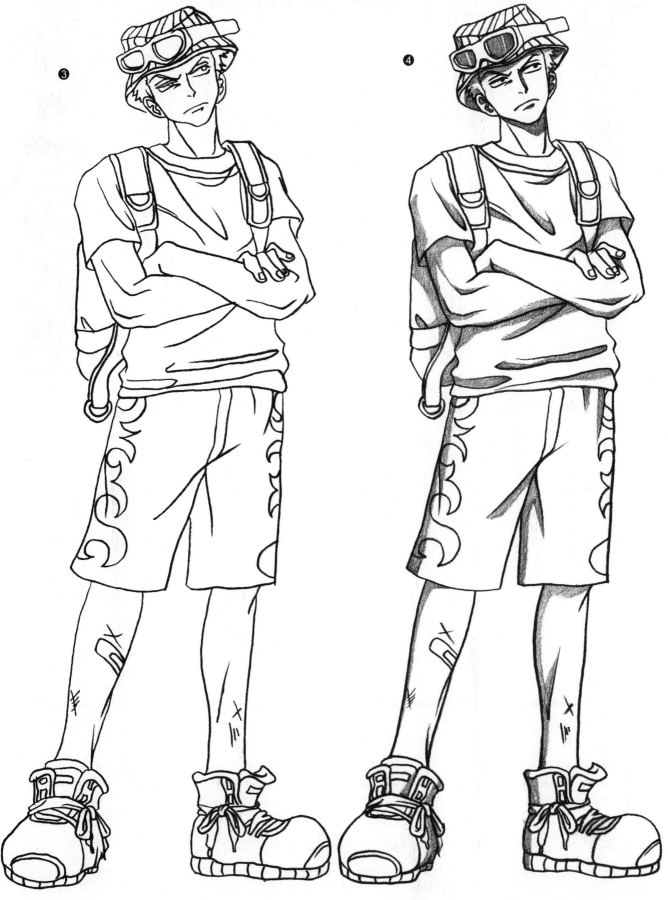

❸ 细致地勾绘各部位的细节，头发、服装及服装上的饰物和纹理，肢体更加清晰明了、五官清秀简练。

❹ 给人物加上阴影，利用阴影突出人物的层次，加强立体感。注意褶皱上光影的变化。

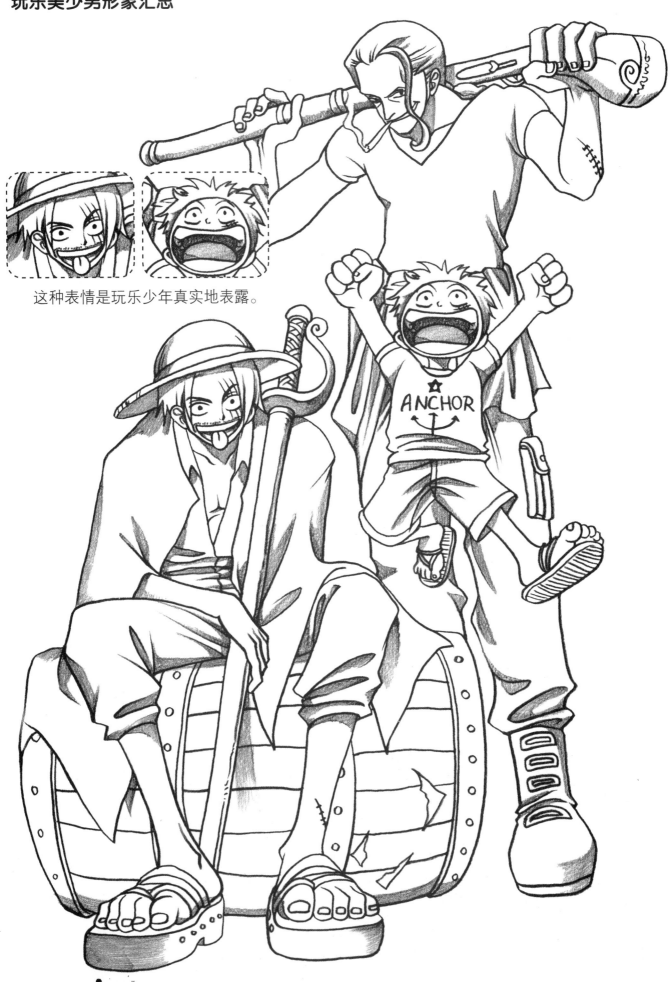

这种表情是玩乐少年真实地表露。

就是这样
的态度：随性
放任，然而却
有着一份坚定
与执着。

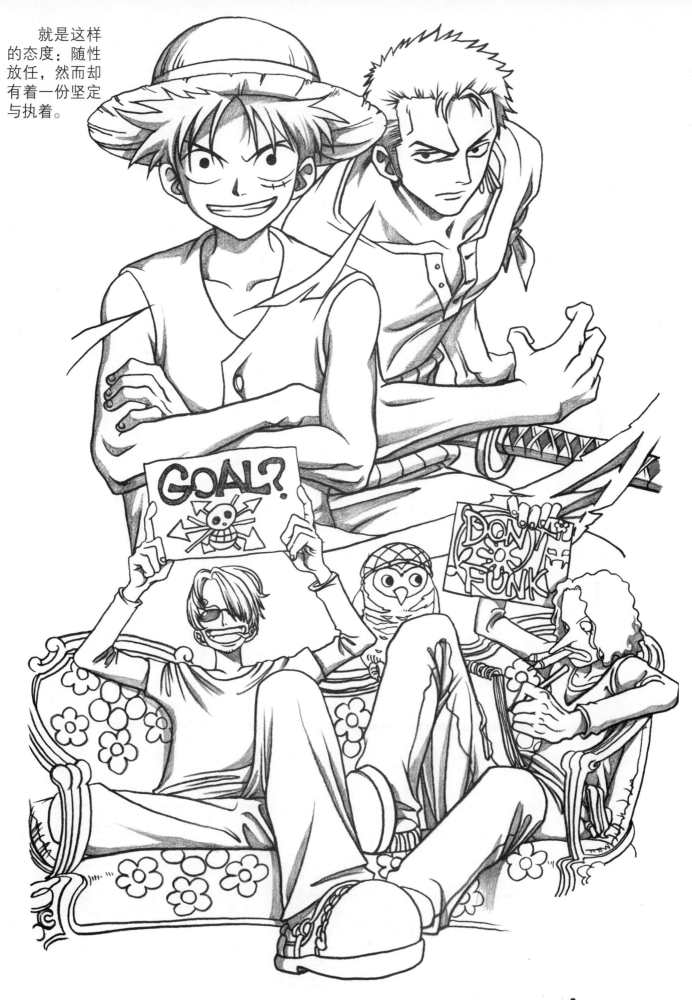

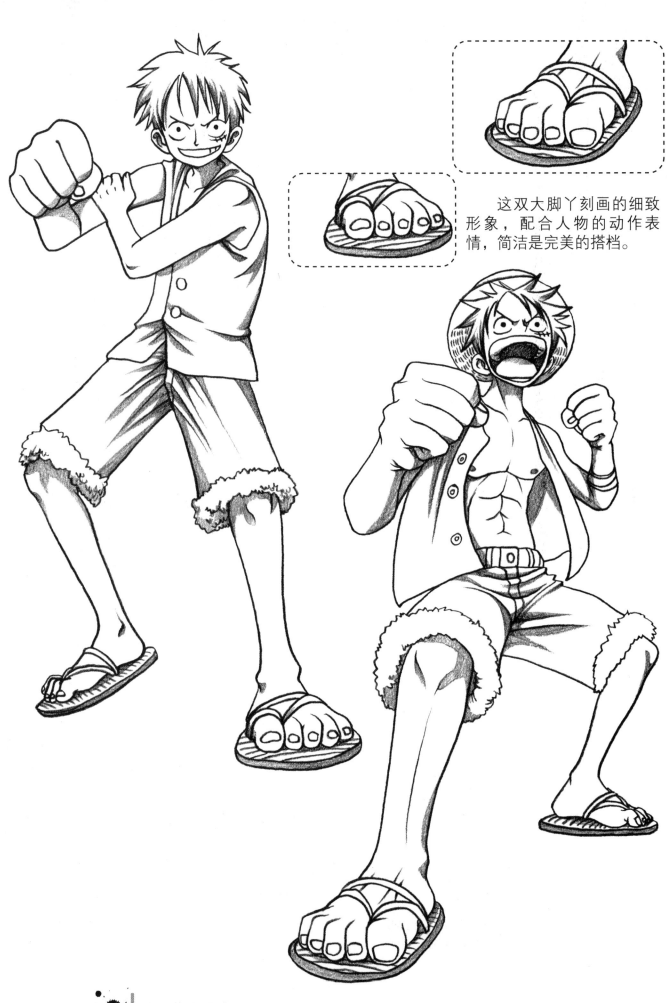

这双大脚丫刻画的细致
形象，配合人物的动作表
情，简洁是完美的搭档。

有时生活也不全是玩乐的放松状态，迟疑观
望也会提醒少年们冷静地观察事物。

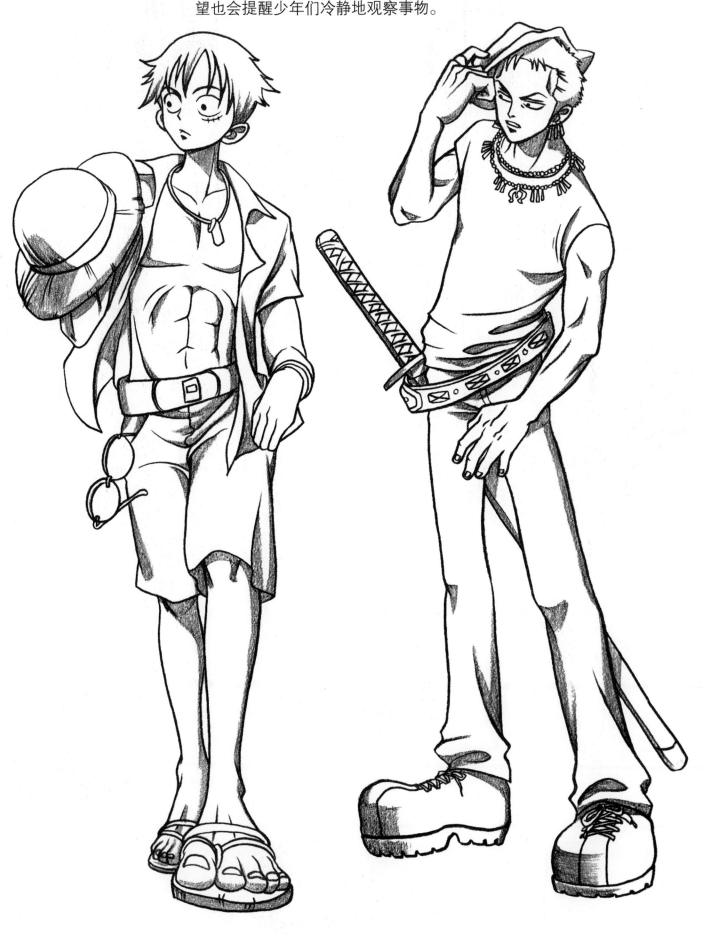

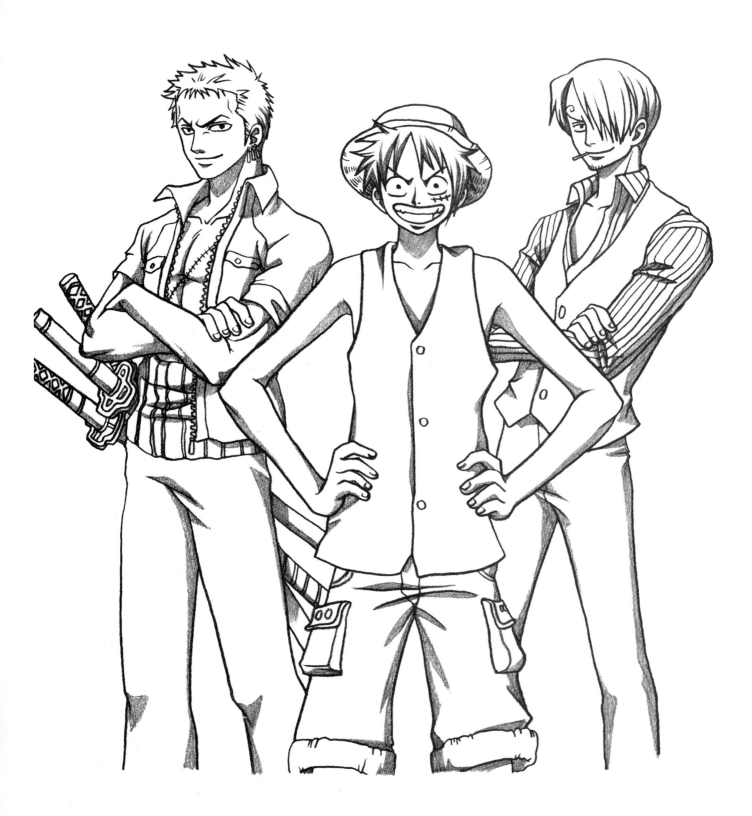

一个好汉三个帮，玩乐少年拥有与自己共同价值观的朋友，拥有一份率真与无畏，他们活得精彩洒脱，但时常也带着忧郁与怀疑的表情。

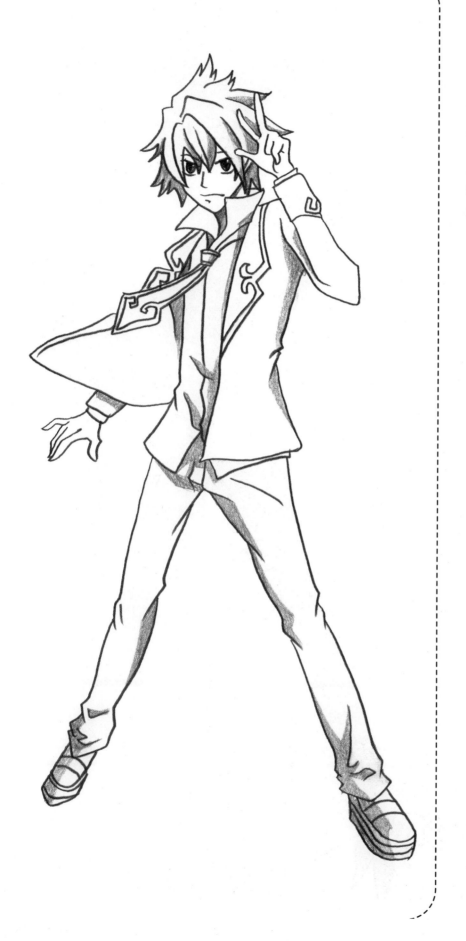

校园男生形象

　　不羁的神情、充满朝气的服装、热情的动作。他们是社会的新生力量，他们有着丰富的创造力与想象力，坚持不懈，勇敢追寻自己的喜好。

　　不同学校服装衣着总能给人不同的感觉，或保守或时尚，给机械化世界注入一份活力。这就是阳光的他们——校园男生。

校园男生形象头部绘画技巧

勾画轮廓、局部刻画、强调明暗对比，眼睛的绘制过程清晰可见。

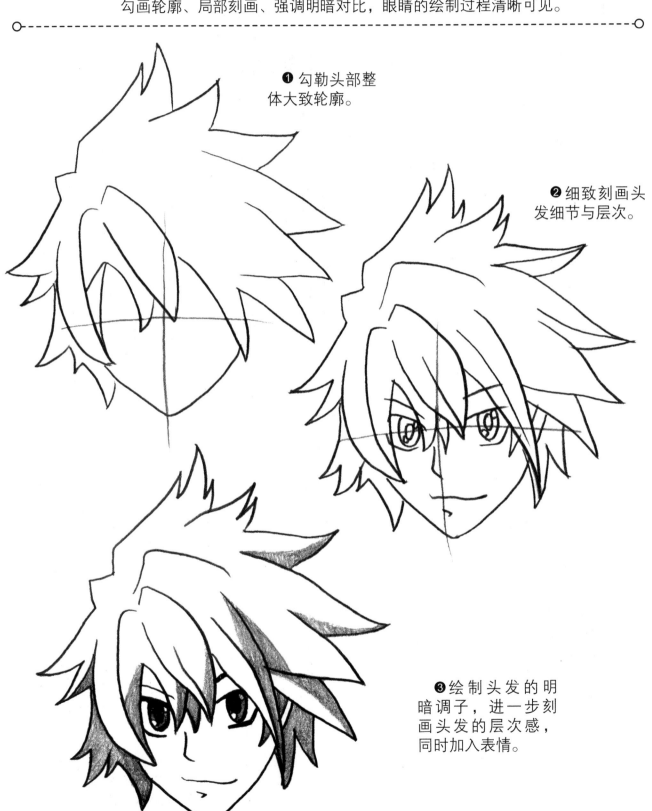

❶勾勒头部整体大致轮廓。

❷细致刻画头发细节与层次。

❸绘制头发的明暗调子，进一步刻画头发的层次感，同时加入表情。

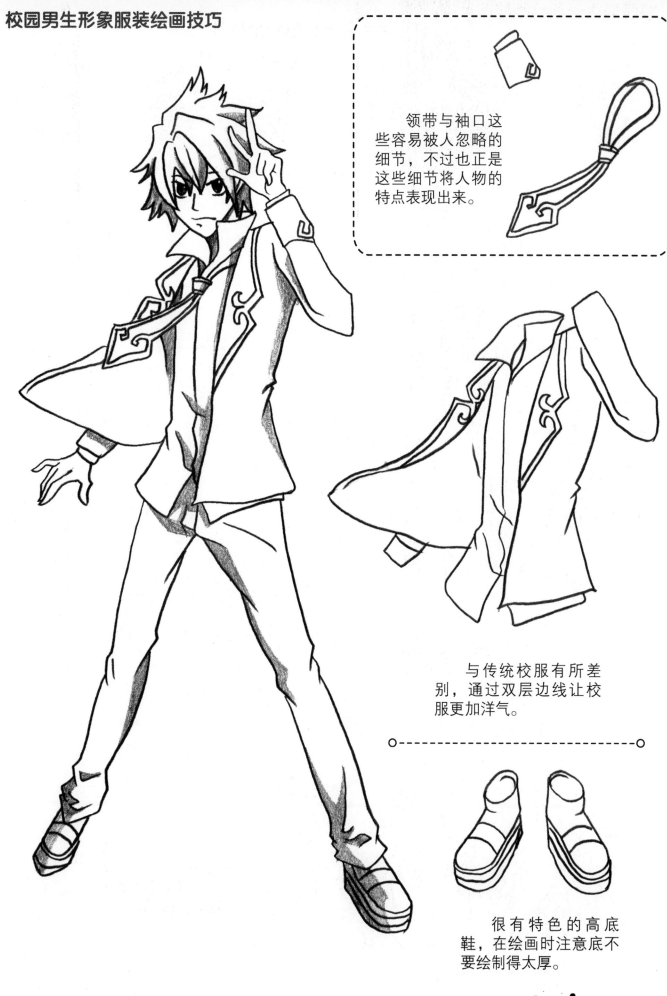

领带与袖口这些容易被人忽略的细节，不过也正是这些细节将人物的特点表现出来。

与传统校服有所差别，通过双层边线让校服更加洋气。

很有特色的高底鞋，在绘画时注意底不要绘制得太厚。

校园男生形象绘画流程

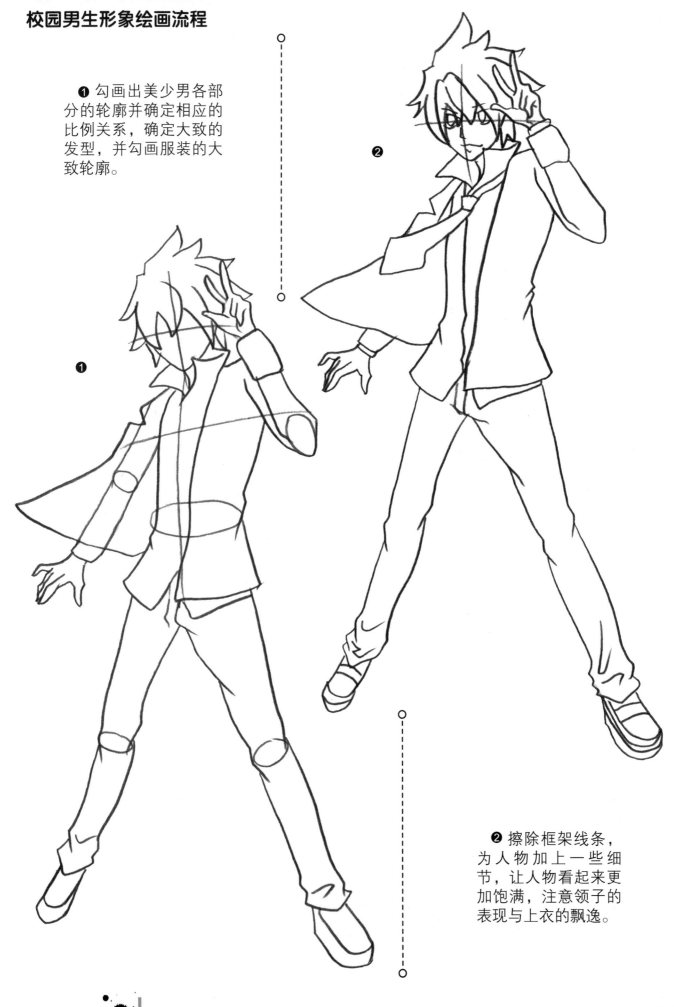

❶ 勾画出美少男各部分的轮廓并确定相应的比例关系，确定大致的发型，并勾画服装的大致轮廓。

❷ 擦除框架线条，为人物加上一些细节，让人物看起来更加饱满，注意领子的表现与上衣的飘逸。

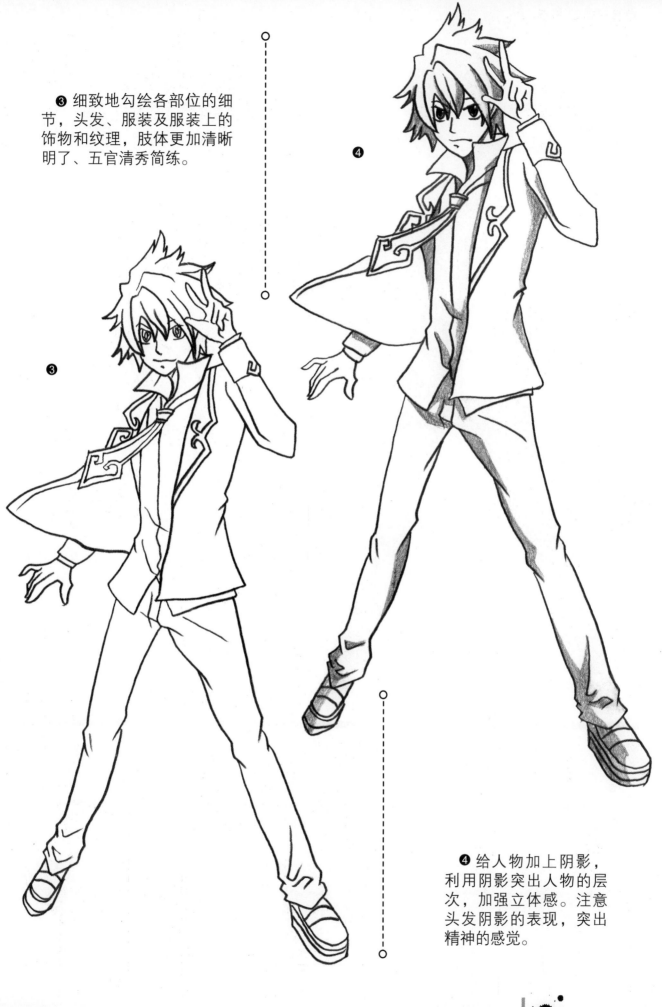

❸ 细致地勾绘各部位的细节，头发、服装及服装上的饰物和纹理，肢体更加清晰明了、五官清秀简练。

❸

❹

❹ 给人物加上阴影，利用阴影突出人物的层次，加强立体感。注意头发阴影的表现，突出精神的感觉。

校园男生形象汇总

看到护腕大家就会想到运动，这是突出校园男生的元素之一。

领带在校服中是很常见的，在绘制校园男生领带时，注意领带是比较随意的。

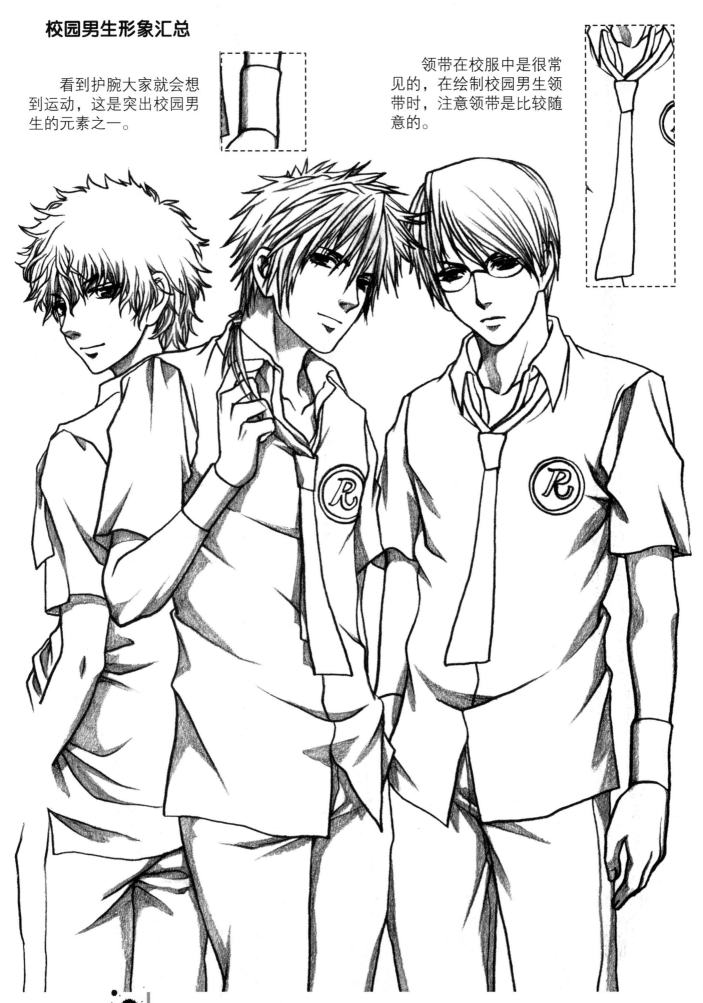

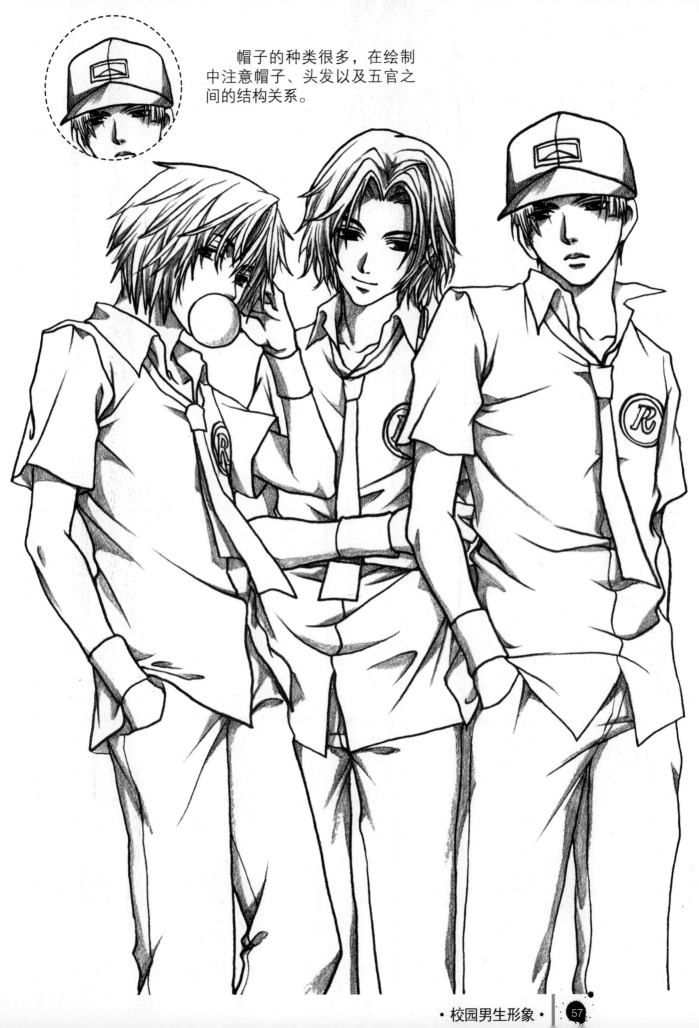

帽子的种类很多，在绘制
中注意帽子、头发以及五官之
间的结构关系。

从眼神中总可以
看出人物的情绪，在
绘制人物中也要注意
脸形与眼睛的搭配。

·校园男生形象·

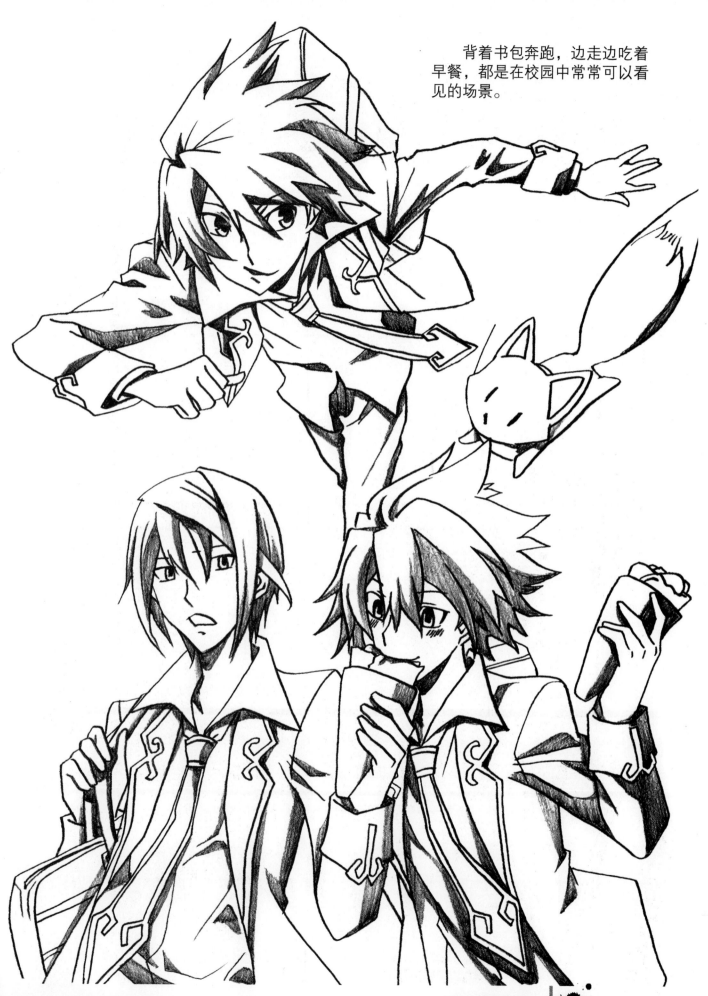

背着书包奔跑，边走边吃着早餐，都是在校园中常常可以看见的场景。

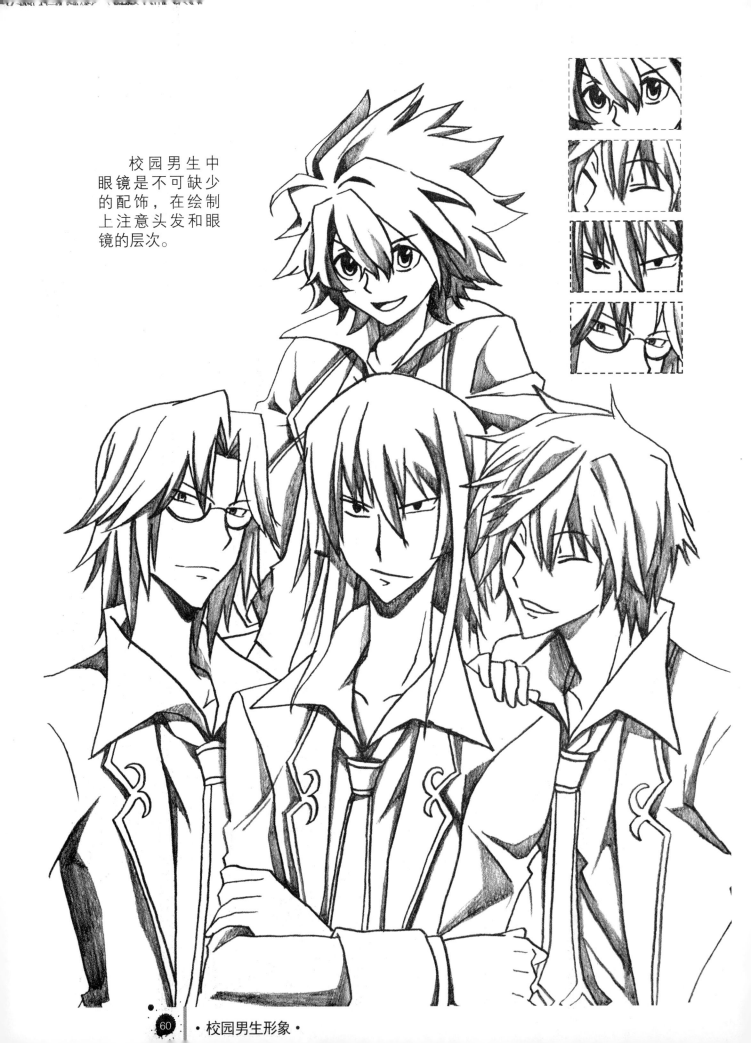

校园男生中眼镜是不可缺少的配饰，在绘制上注意头发和眼镜的层次。

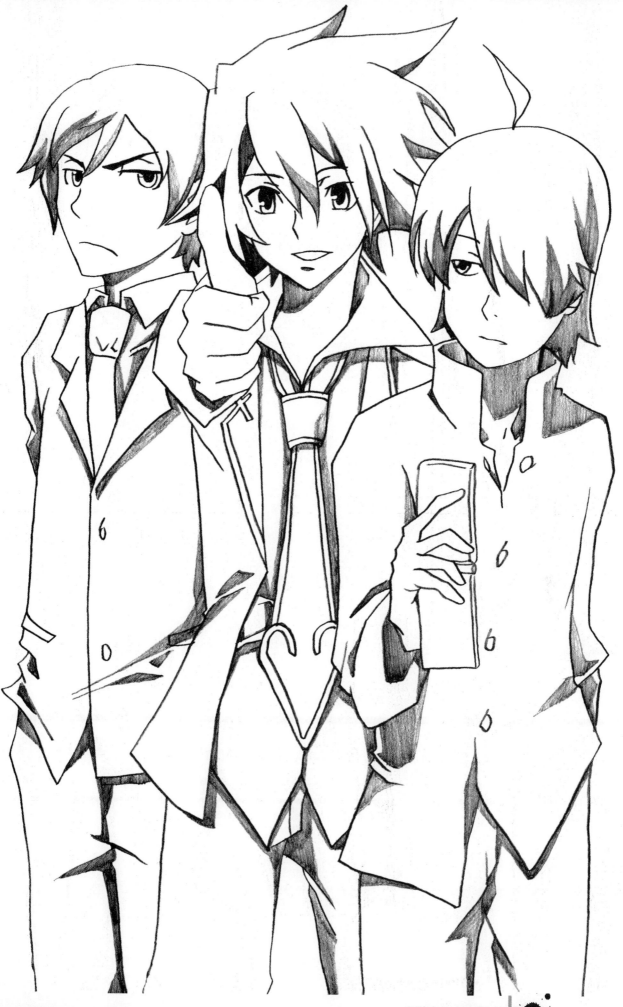

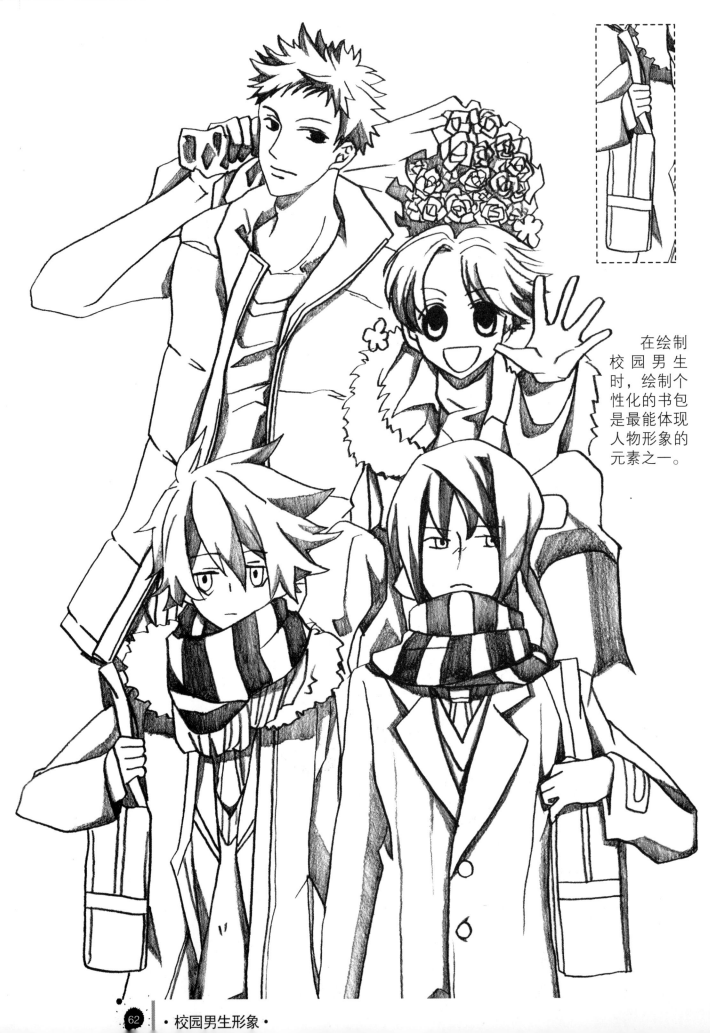

在绘制
校园男生
时，绘制个
性化的书包
是最能体现
人物形象的
元素之一。

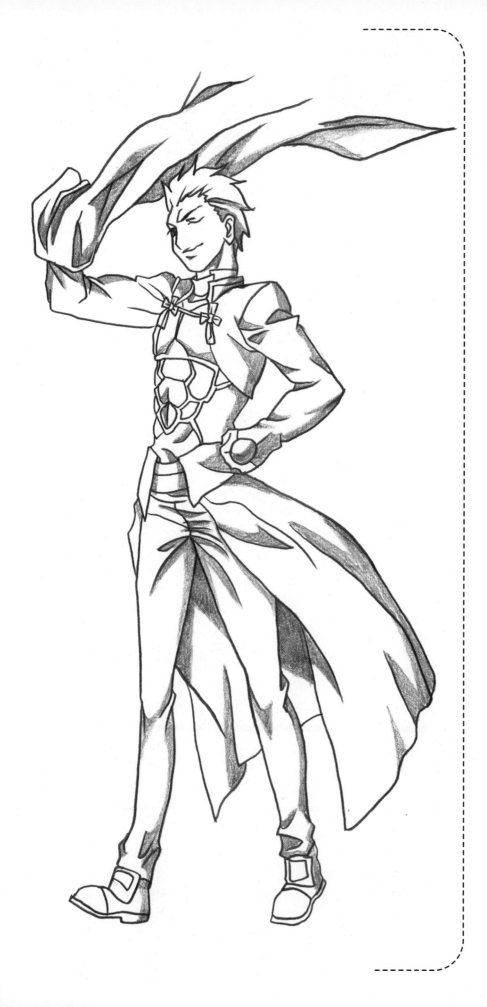

时尚美少男形象

　　带着一种自信的神态、潇洒自如的动作，他们让生活充满色彩、不断地冲击着我们的视线。他们努力将暂时的时髦转化为成长时间的崇尚。即便是最简单的服装，在他们的身上也能焕发出不同的光彩。这就是引领潮流的他们——时尚少年。

时尚美少男形象头部绘画技巧

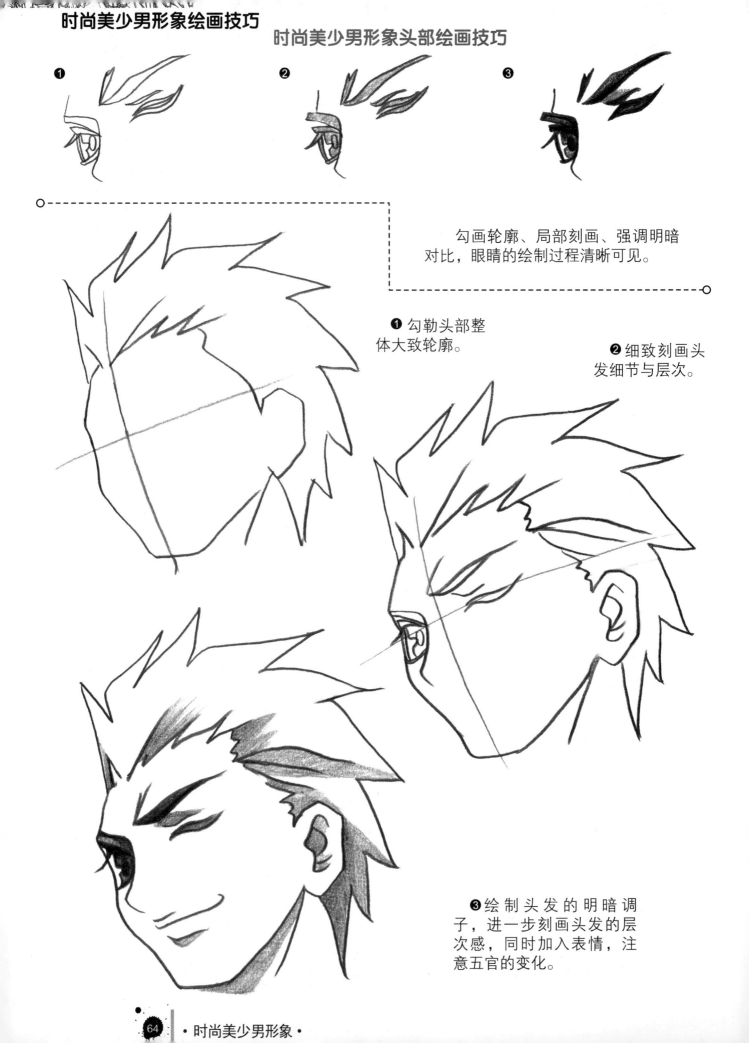

勾画轮廓、局部刻画、强调明暗对比，眼睛的绘制过程清晰可见。

❶ 勾勒头部整体大致轮廓。

❷ 细致刻画头发细节与层次。

❸ 绘制头发的明暗调子，进一步刻画头发的层次感，同时加入表情，注意五官的变化。

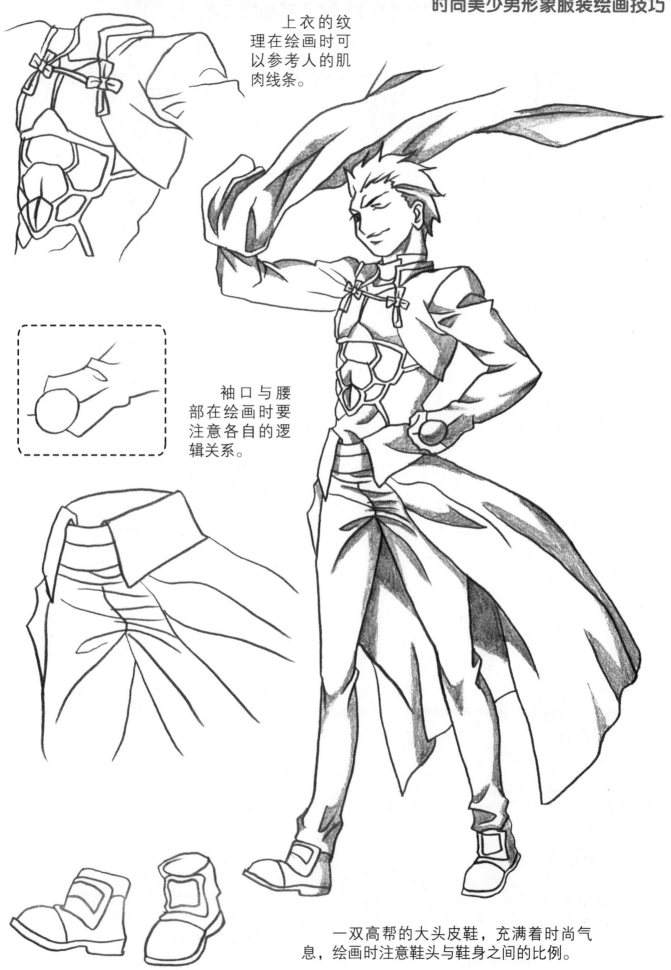

上衣的纹理在绘画时可以参考人的肌肉线条。

袖口与腰部在绘画时要注意各自的逻辑关系。

一双高帮的大头皮鞋，充满着时尚气息，绘画时注意鞋头与鞋身之间的比例。

时尚美少男形象绘画流程

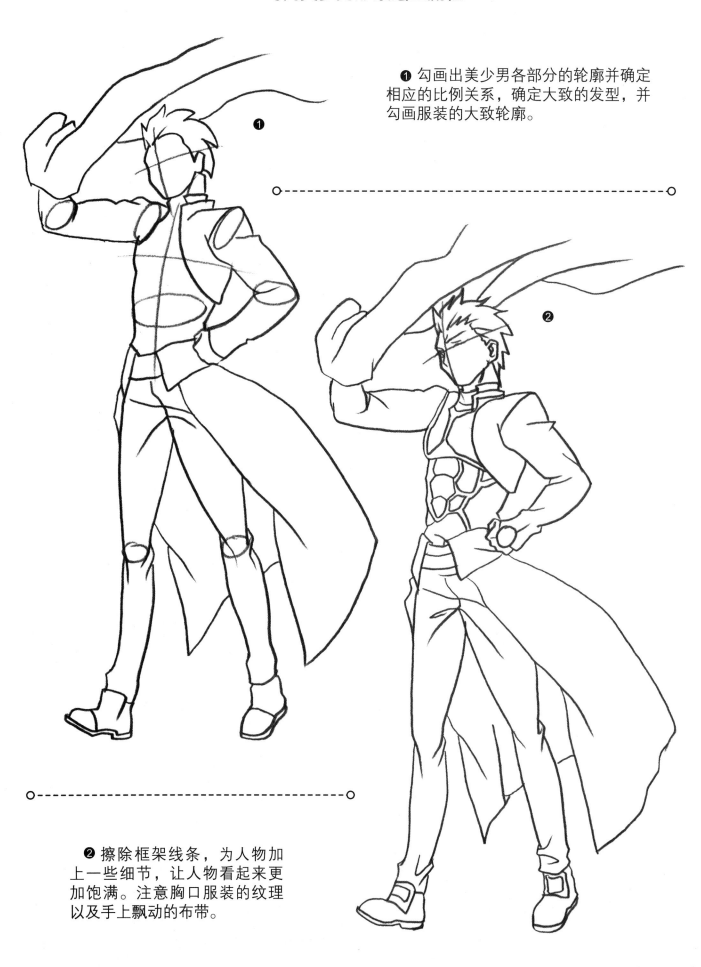

❶ 勾画出美少男各部分的轮廓并确定相应的比例关系，确定大致的发型，并勾画服装的大致轮廓。

❷ 擦除框架线条，为人物加上一些细节，让人物看起来更加饱满。注意胸口服装的纹理以及手上飘动的布带。

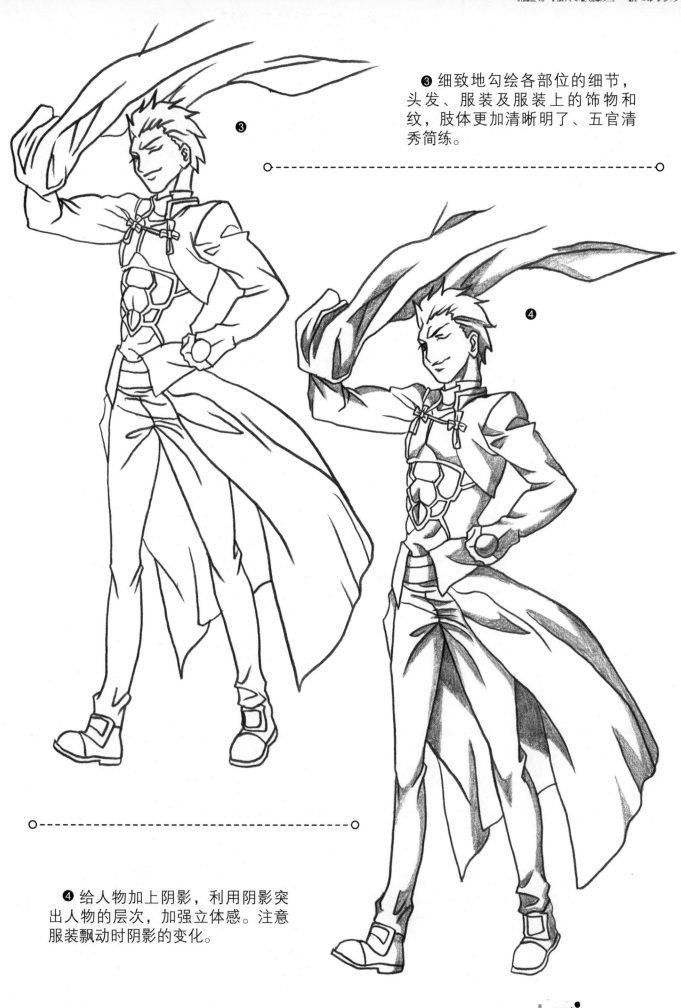

❸ 细致地勾绘各部位的细节，头发、服装及服装上的饰物和纹，肢体更加清晰明了、五官清秀简练。

❹ 给人物加上阴影，利用阴影突出人物的层次，加强立体感。注意服装飘动时阴影的变化。

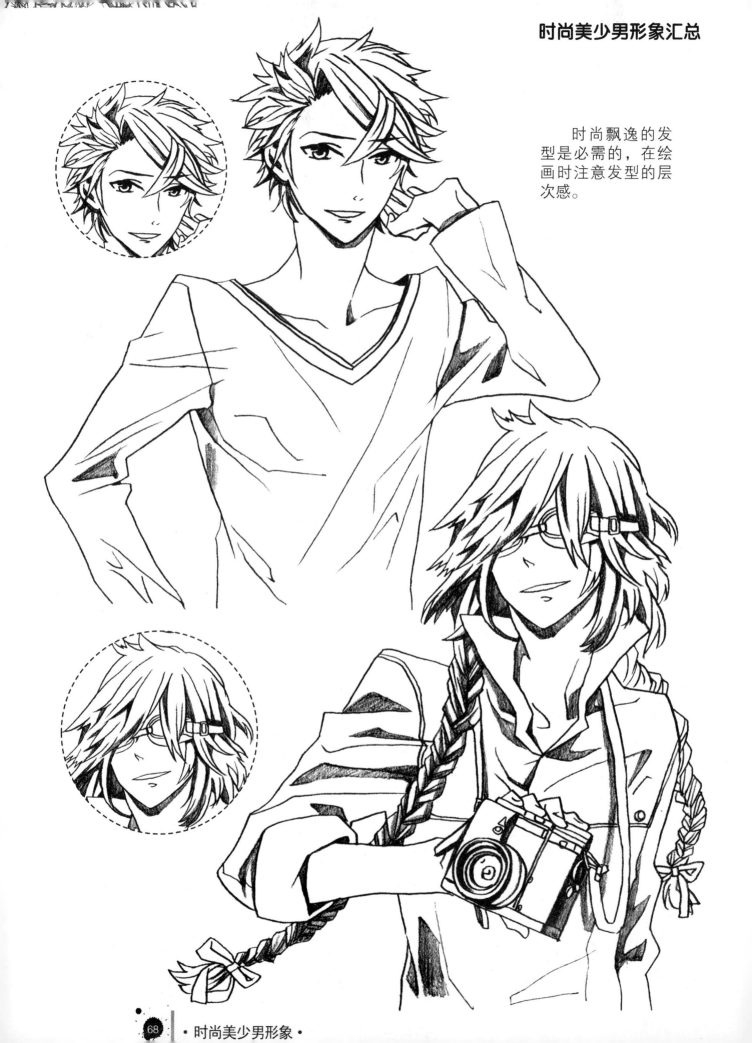

时尚飘逸的发型是必需的，在绘画时注意发型的层次感。

绘画时注意领子的
层次感要表现出来，同
时要将领子被领带束缚
的感觉表现出来。

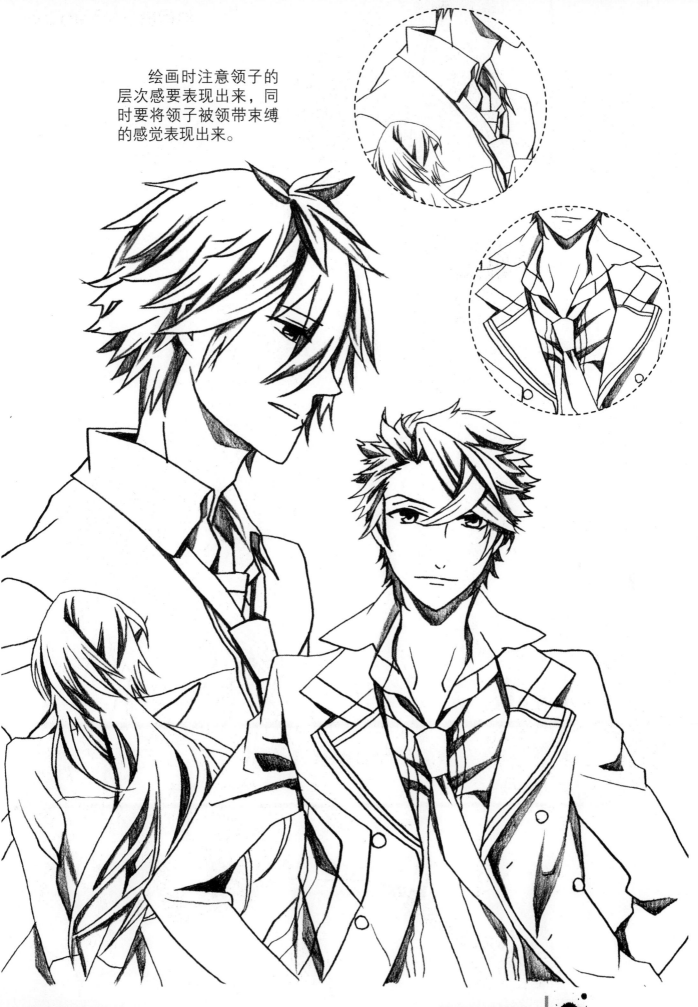

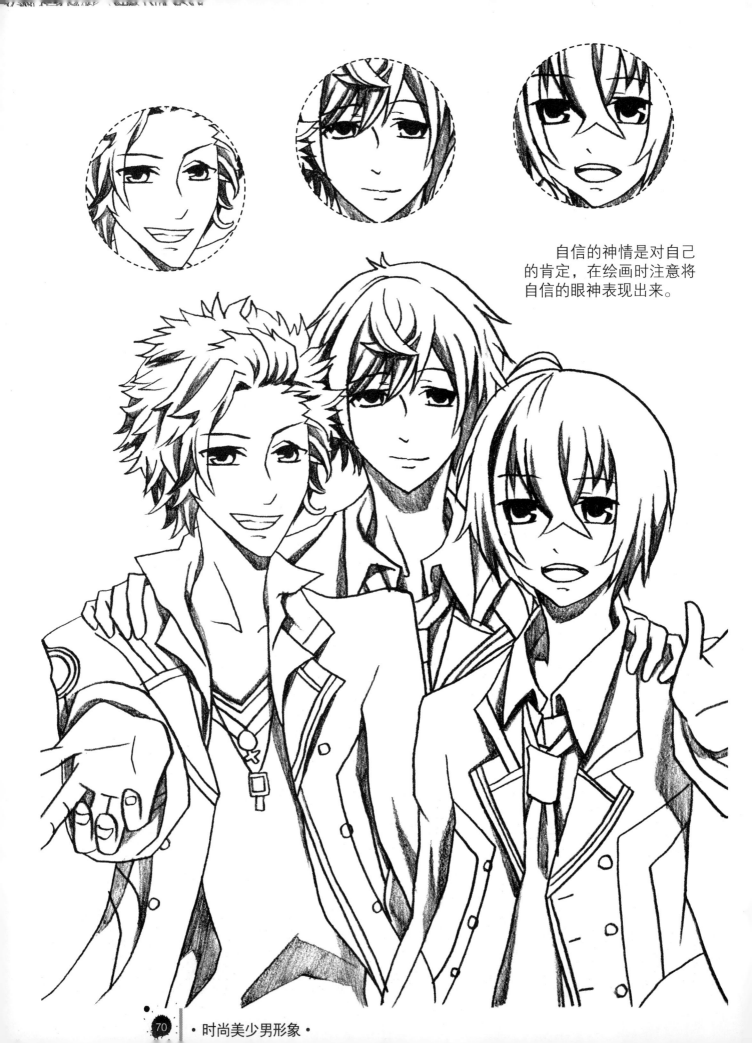

自信的神情是对自己的肯定，在绘画时注意将自信的眼神表现出来。

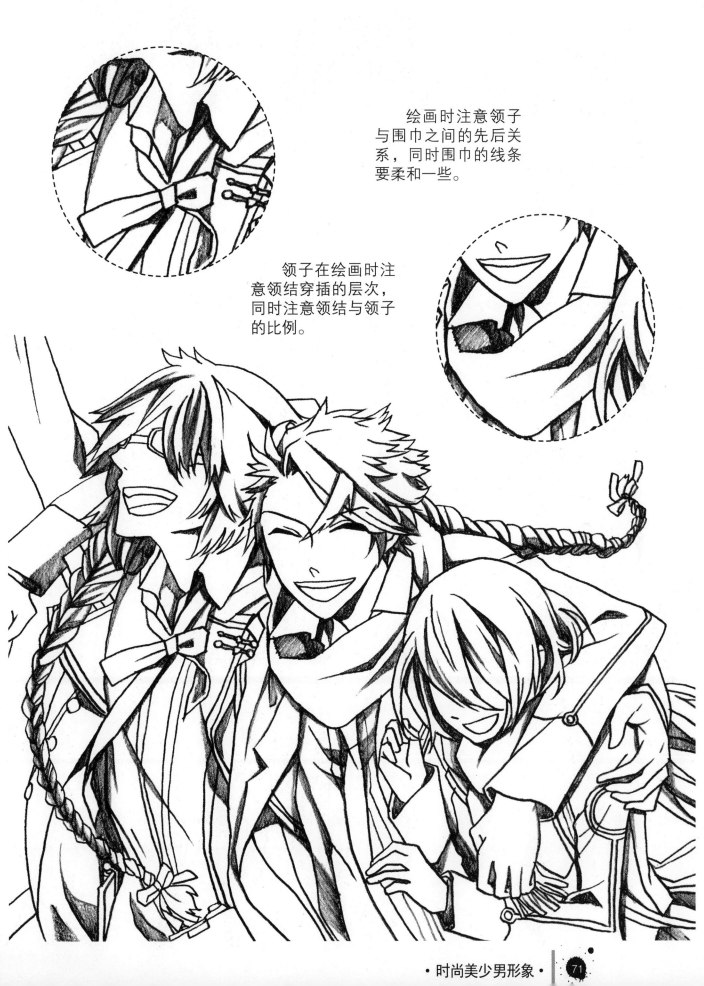

绘画时注意领子
与围巾之间的先后关
系，同时围巾的线条
要柔和一些。

领子在绘画时注
意领结穿插的层次，
同时注意领结与领子
的比例。

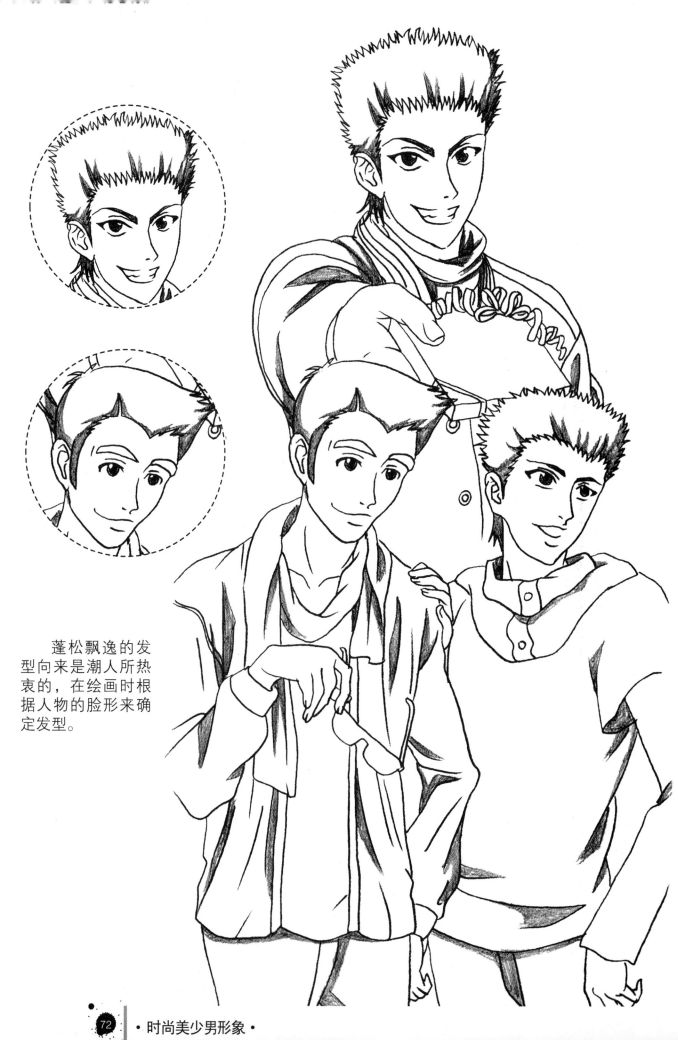

蓬松飘逸的发
型向来是潮人所热
衷的，在绘画时根
据人物的脸形来确
定发型。

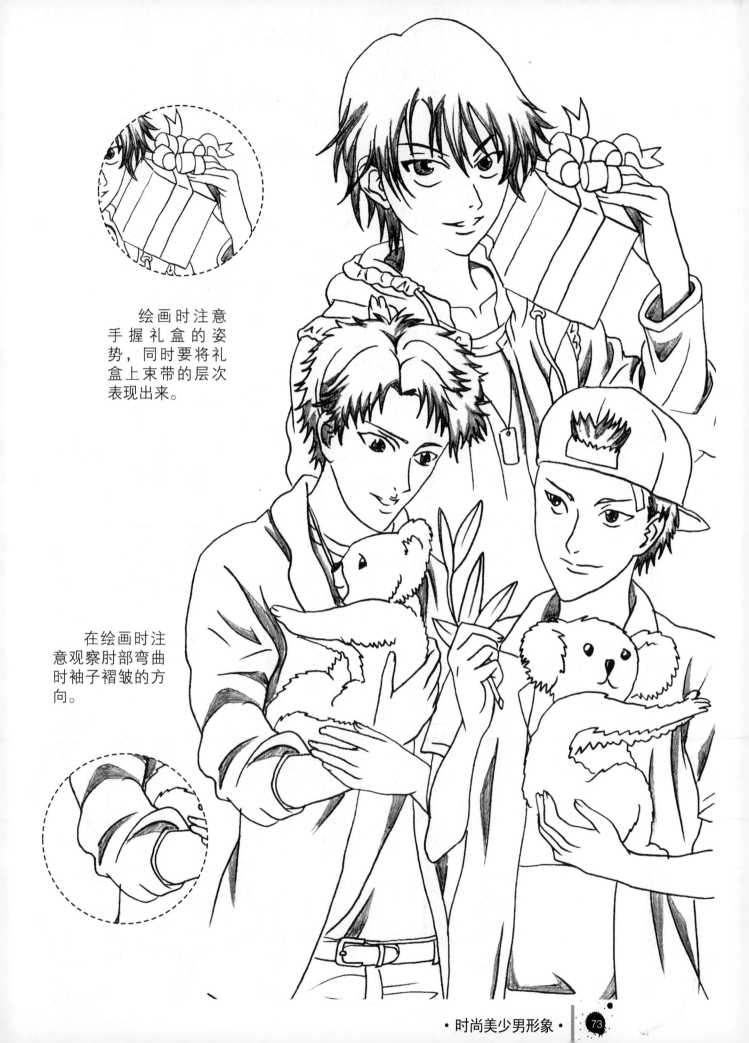

绘画时注意手握礼盒的姿势，同时要将礼盒上束带的层次表现出来。

在绘画时注意观察肘部弯曲时袖子褶皱的方向。

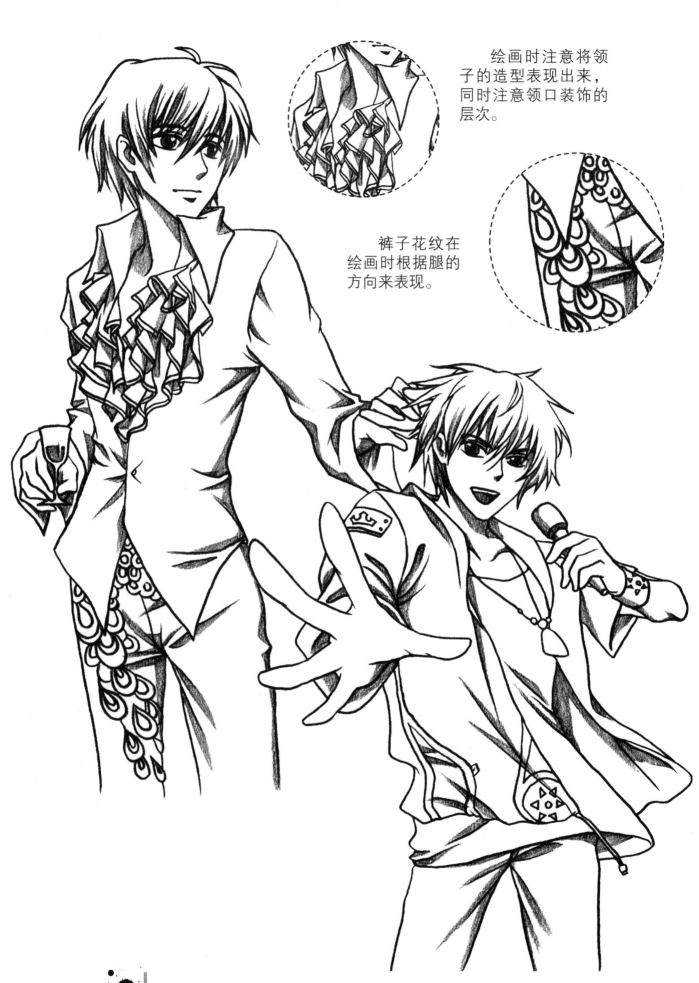

绘画时注意将领
子的造型表现出来，
同时注意领口装饰的
层次。

裤子花纹在
绘画时根据腿的
方向来表现。

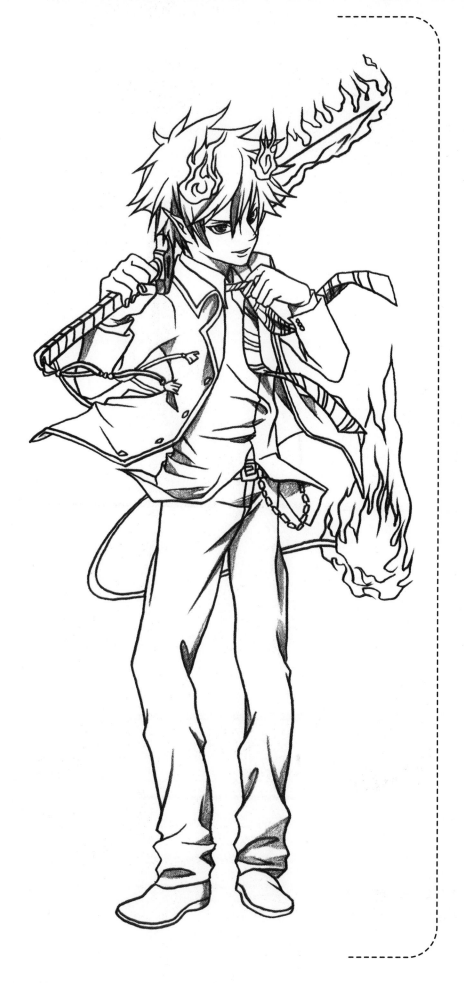

魔幻美少男形象

　　神奇的火焰、惊艳的容貌这些都是魔幻美少男最常见的特点。他们拥有太多奇幻的能力，平凡的生活对他们来说是一种奢望，这就是向往平凡真实的他们——魔幻少年。

❶ **❷** **❸**

勾画轮廓、局部刻画、强调明暗对比，眼睛的绘制过程清晰可见。

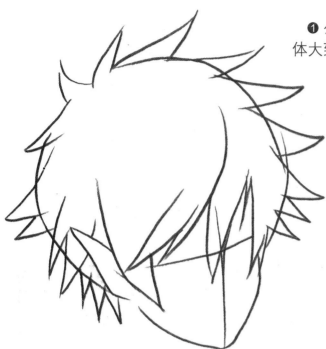

❶ 勾勒头部整体大致轮廓。

❷ 细致刻画头发细节与层次。

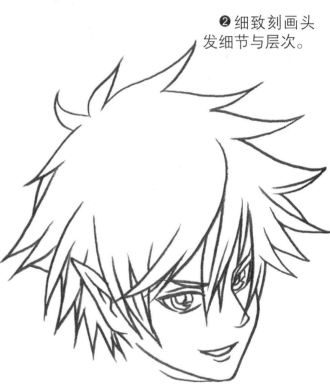

❸ 绘制头发的明暗调子，进一步刻画头发的层次感，同时加入表情，注意耳朵的变形。

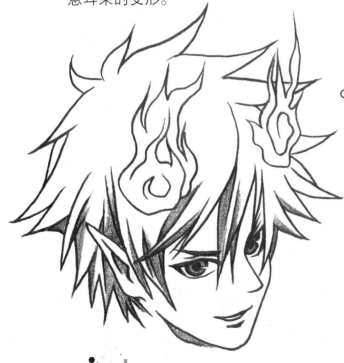

头顶的火焰在绘画时要将里外区分清楚。

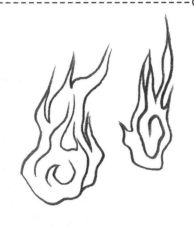

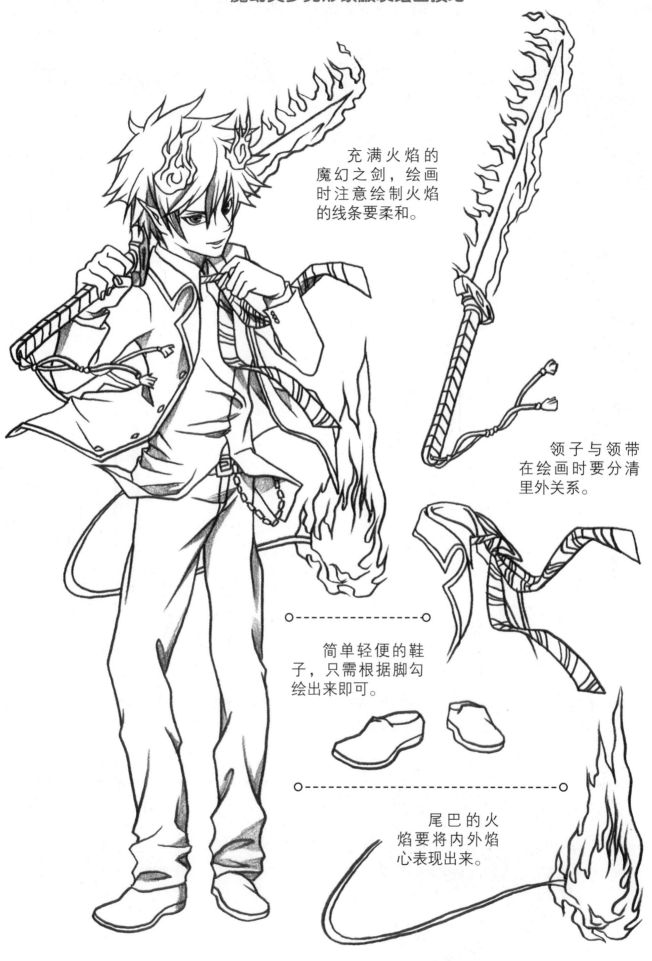

充满火焰的魔幻之剑，绘画时注意绘制火焰的线条要柔和。

领子与领带在绘画时要分清里外关系。

简单轻便的鞋子，只需根据脚勾绘出来即可。

尾巴的火焰要将内外焰心表现出来。

魔幻美少男形象绘画流程

① 勾画出美少男各部分的轮廓并确定相应的比例关系，确定大致的发型，并勾画服装的大致轮廓。

② 擦除框架线条，为人物加上一些细节，让人物看起来更加饱满，注意服装飘逸的感觉要表现出来。

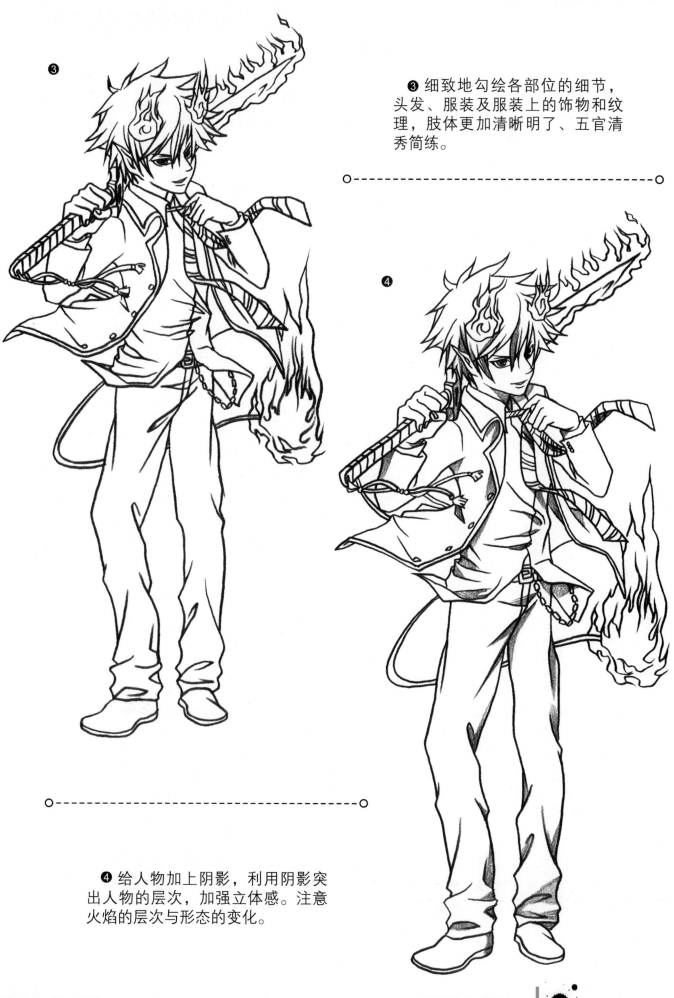

❸

❸ 细致地勾绘各部位的细节，头发、服装及服装上的饰物和纹理，肢体更加清晰明了、五官清秀简练。

❹

❹ 给人物加上阴影，利用阴影突出人物的层次，加强立体感。注意火焰的层次与形态的变化。

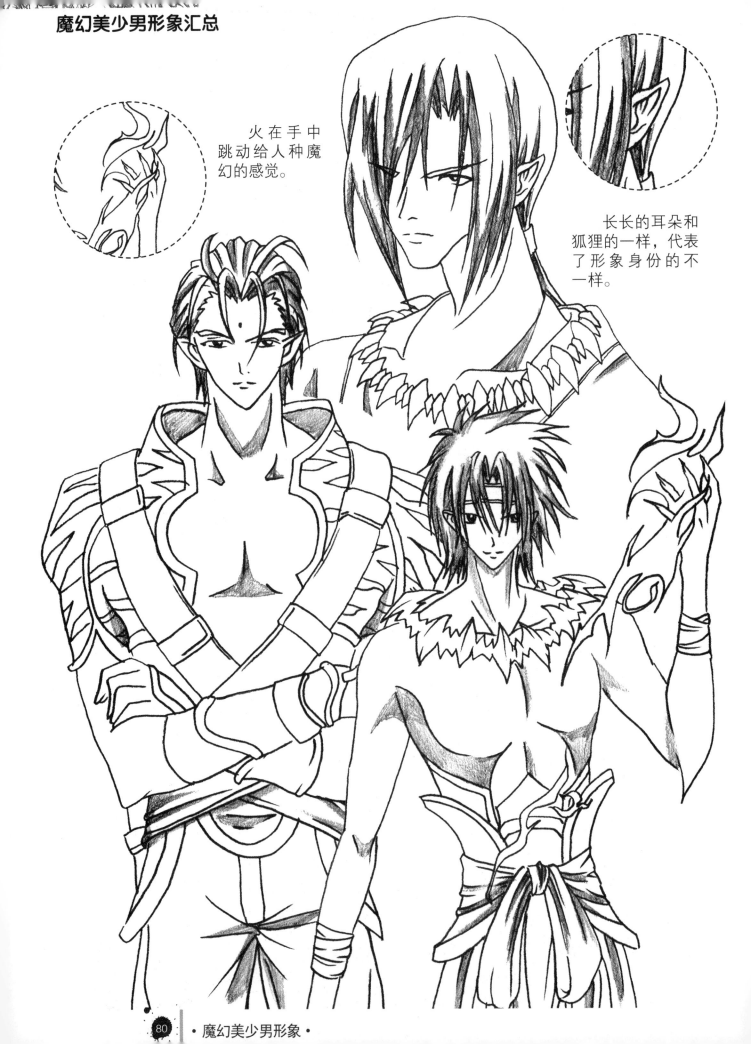

火在手中跳动给人种魔幻的感觉。

长长的耳朵和狐狸的一样，代表了形象身份的不一样。

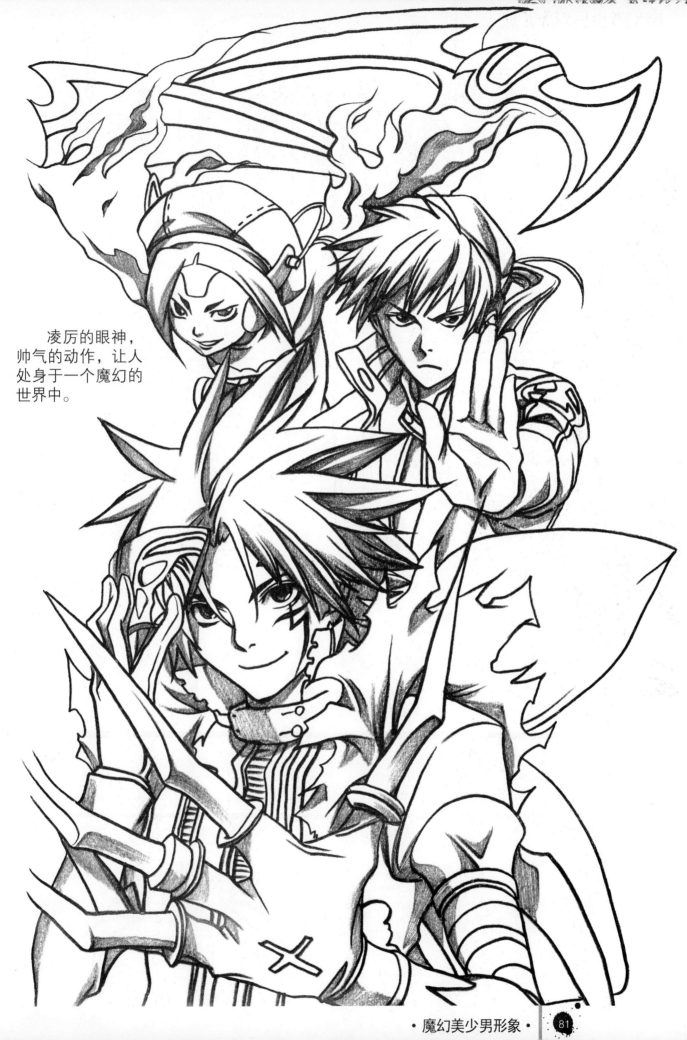

凌厉的眼神，
帅气的动作，让人
处身于一个魔幻的
世界中。

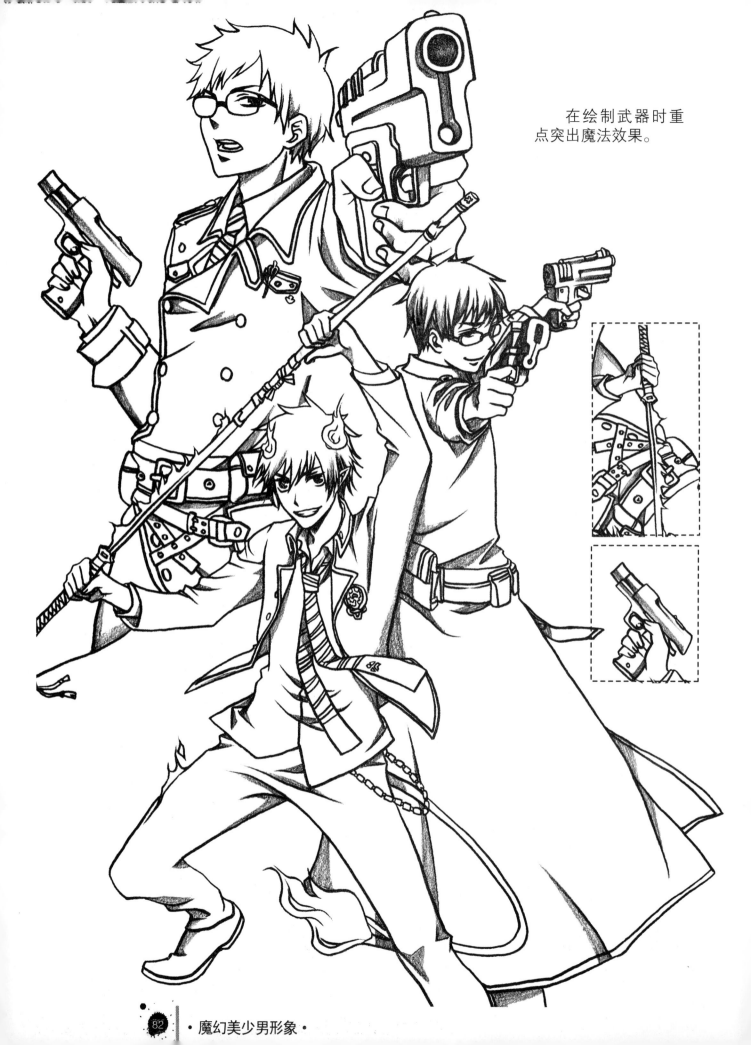

在绘制武器时重
点突出魔法效果。

·魔幻美少男形象·

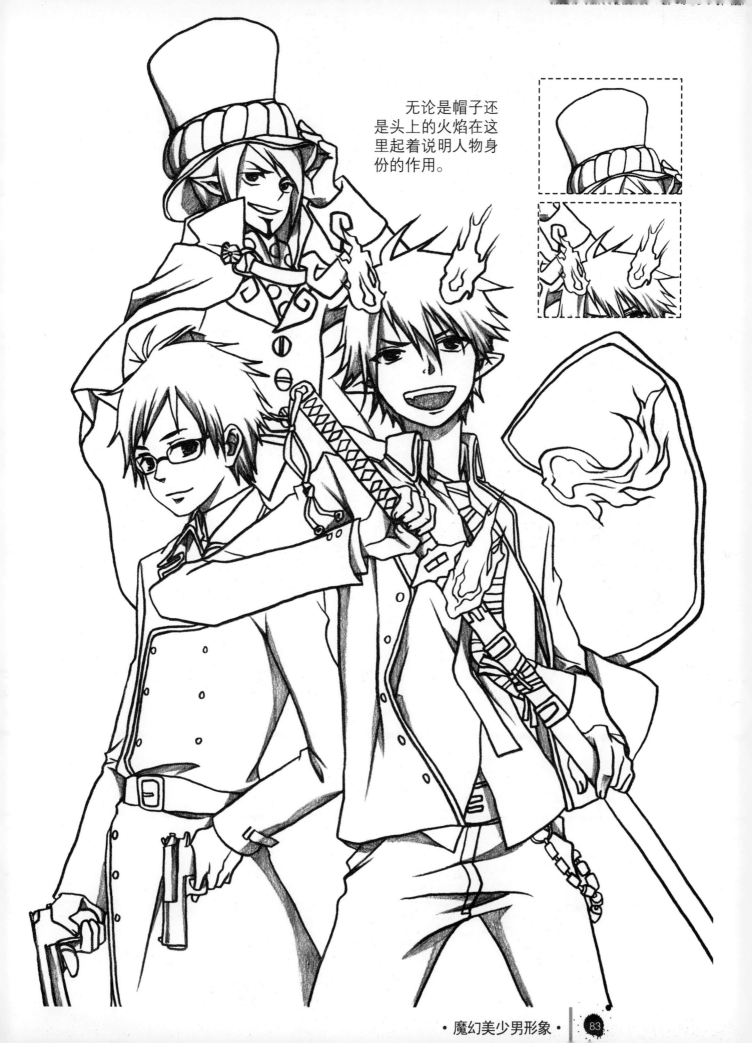

无论是帽子还
是头上的火焰在这
里起着说明人物身
份的作用。

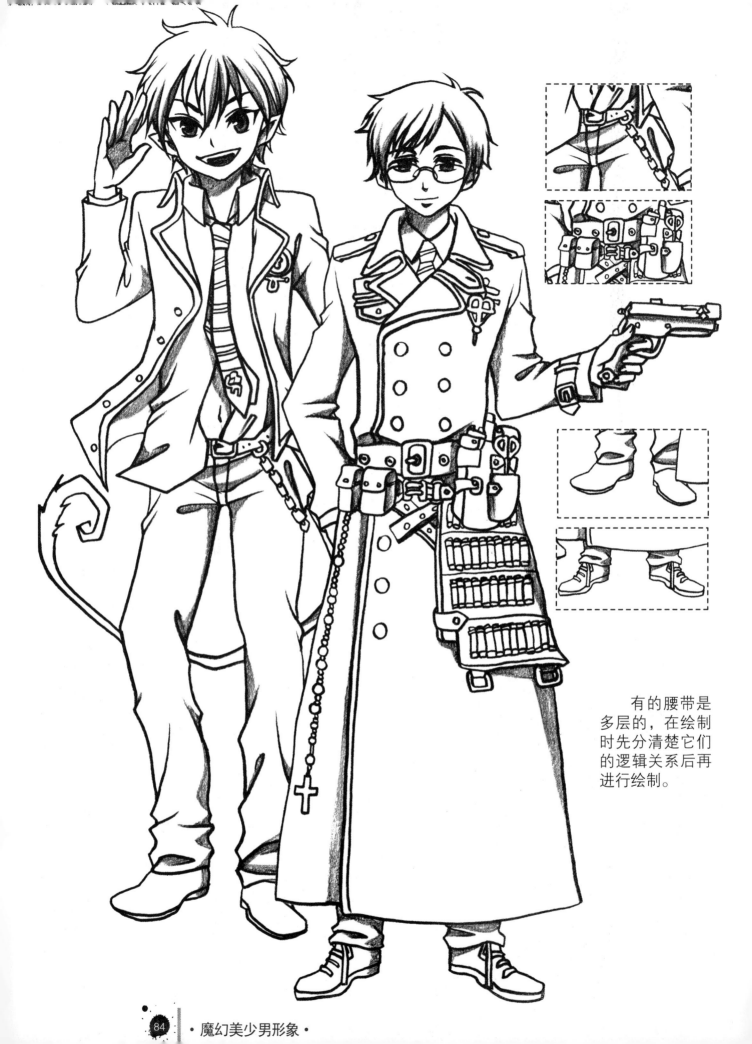

有的腰带是
多层的，在绘制
时先分清楚它们
的逻辑关系后再
进行绘制。

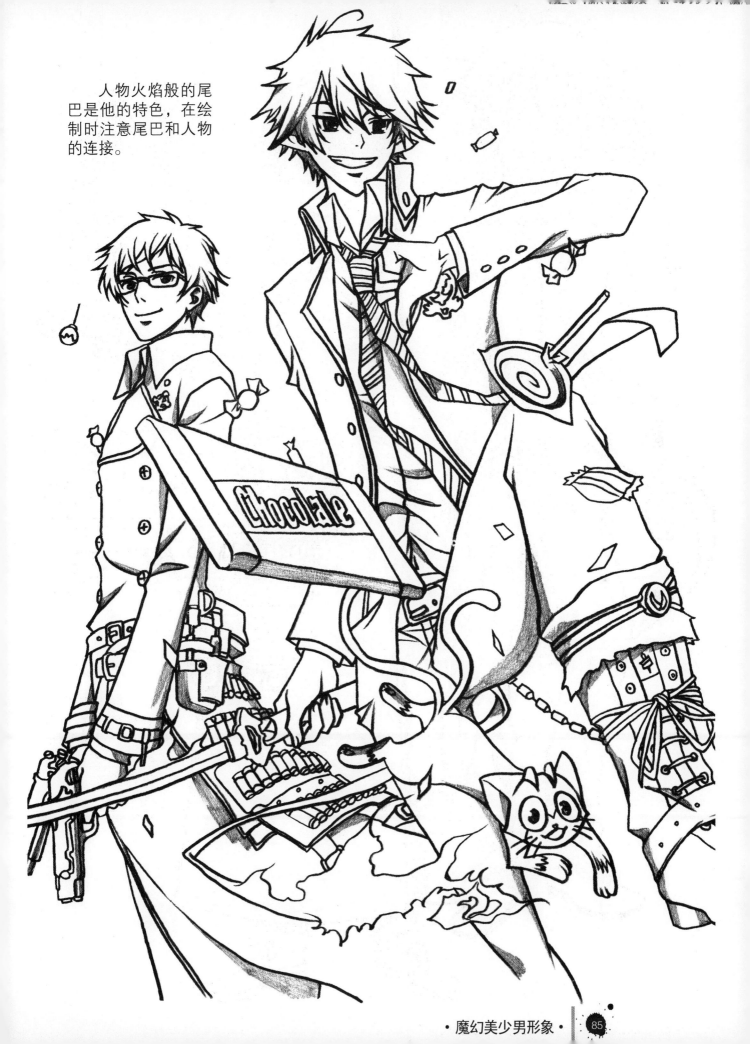

人物火焰般的尾巴是他的特色，在绘制时注意尾巴和人物的连接。

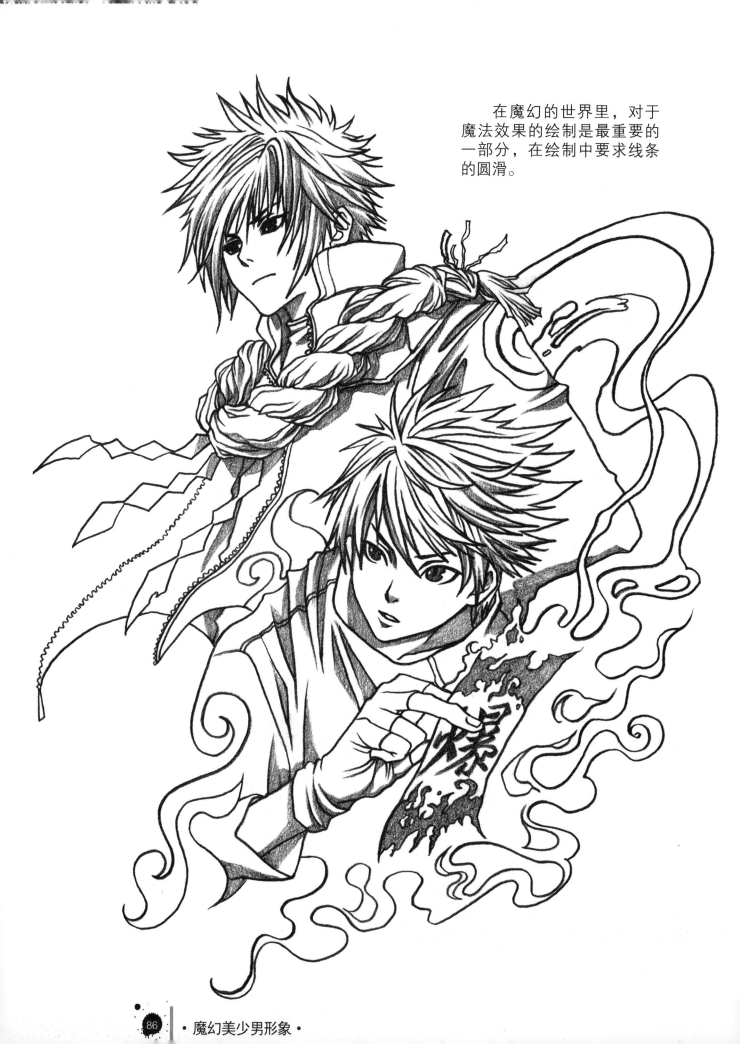

在魔幻的世界里，对于
魔法效果的绘制是最重要的
一部分，在绘制中要求线条
的圆滑。

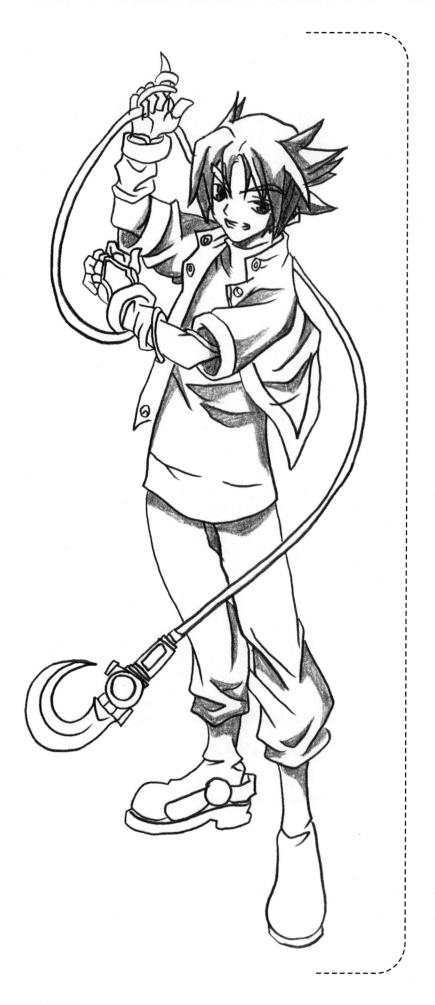

运动美少男形象

　　运动中的少年充满魅力，潇洒的动作、专注的神情，不屈的精神总是在鼓舞着我们。在运动中展现自己，在运动中充实自己，这正是他们——运动少年。

运动美少男形象绘画技巧

运动美少男形象头部绘画技巧

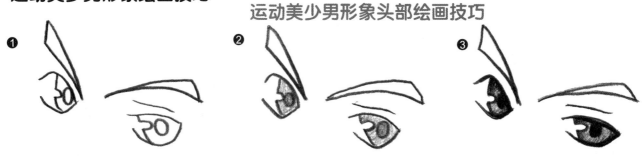

勾画轮廓、局部刻画、强调明暗对比，眼睛的绘制过程清晰可见。

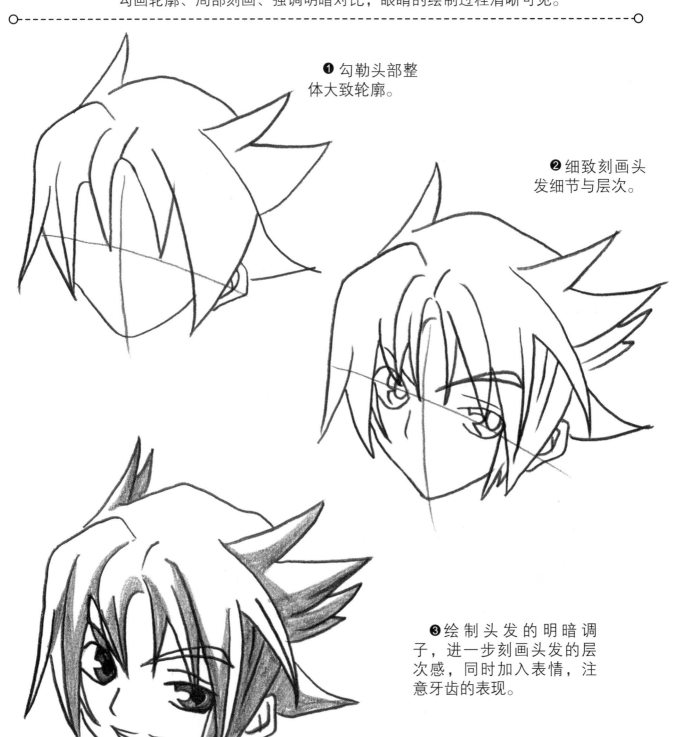

❶ 勾勒头部整体大致轮廓。

❷ 细致刻画头发细节与层次。

❸ 绘制头发的明暗调子，进一步刻画头发的层次感，同时加入表情，注意牙齿的表现。

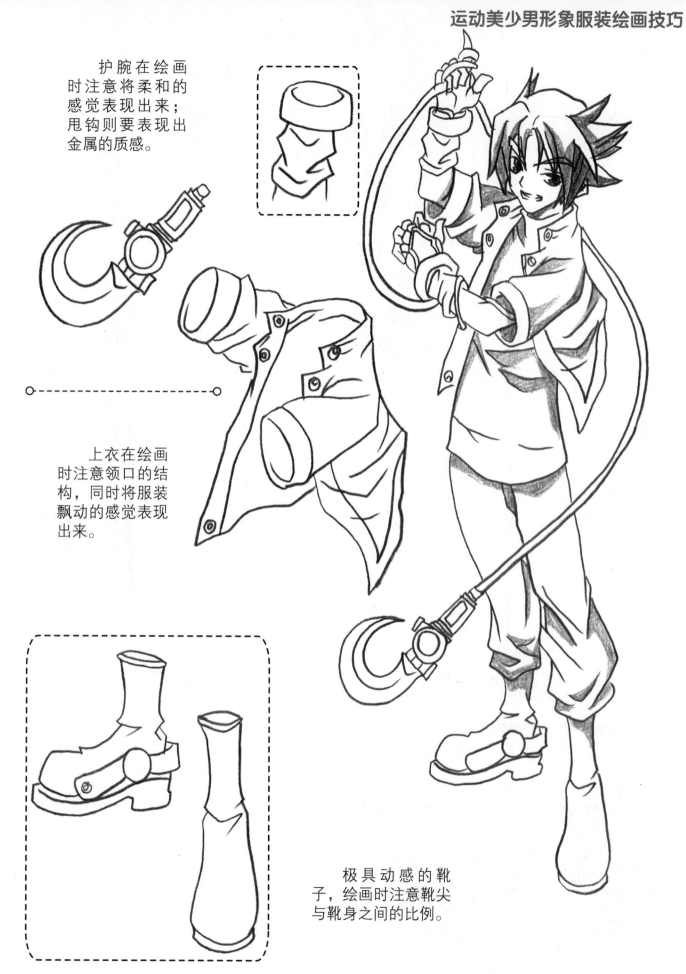

护腕在绘画时注意将柔和的感觉表现出来；甩钩则要表现出金属的质感。

上衣在绘画时注意领口的结构，同时将服装飘动的感觉表现出来。

极具动感的靴子，绘画时注意靴尖与靴身之间的比例。

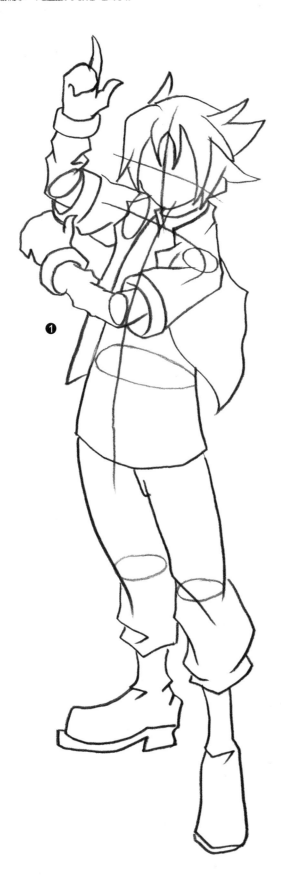

运动美少男形象绘画流程

❷ 擦除框架线条，为人物加上一些细节，让人物看起来更加饱满，注意袖口与裤脚处的质感。

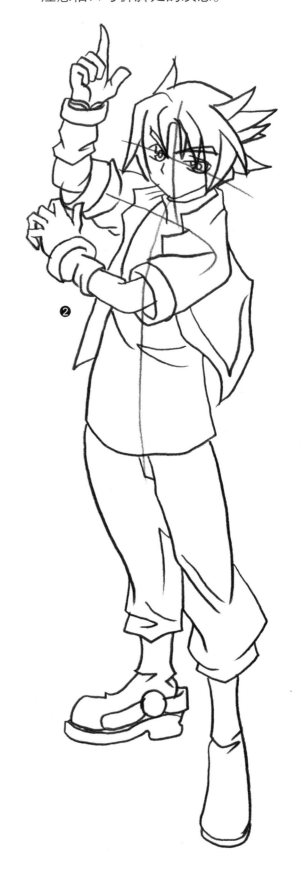

❶ 勾画出美少男各部分的轮廓并确定相应的比例关系，确定大致的发型，并勾画服装的轮廓。

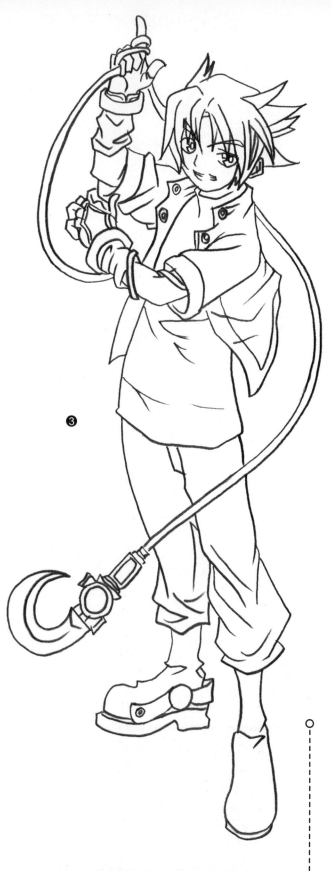

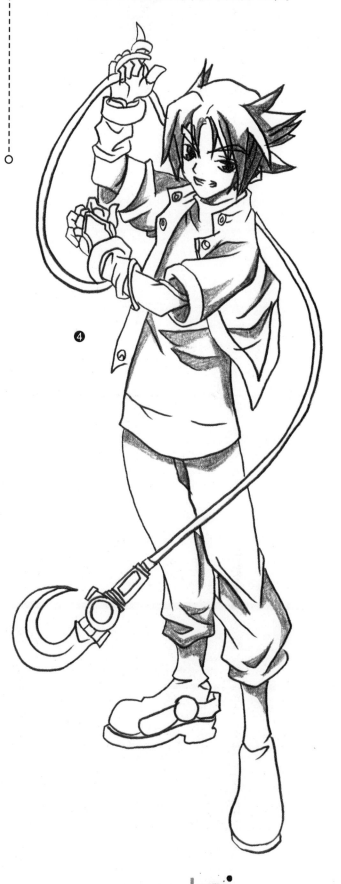

❹ 给人物加上阴影，利用阴影突出人物的层次，加强立体感。手指与带子缠绕的感觉要表现出来。

❸

❹

❸ 细致地勾绘各部位的细节，头发、服装及服装上的饰物和纹理，肢体更加清晰明了、五官清秀简练。

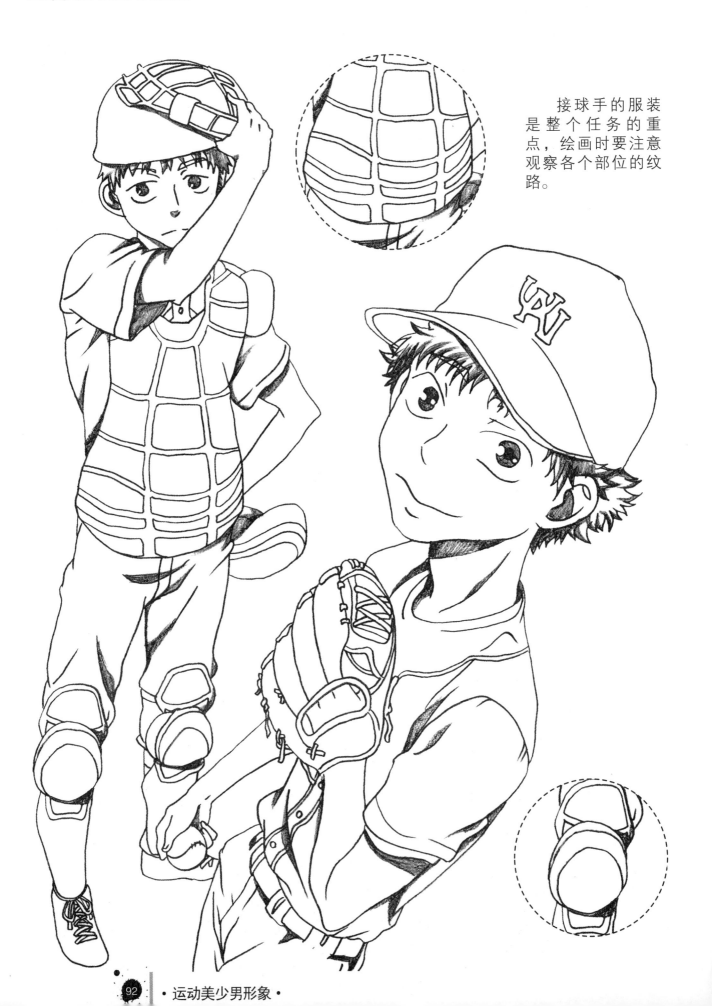

接球手的服装是整个任务的重点，绘画时要注意观察各个部位的纹路。

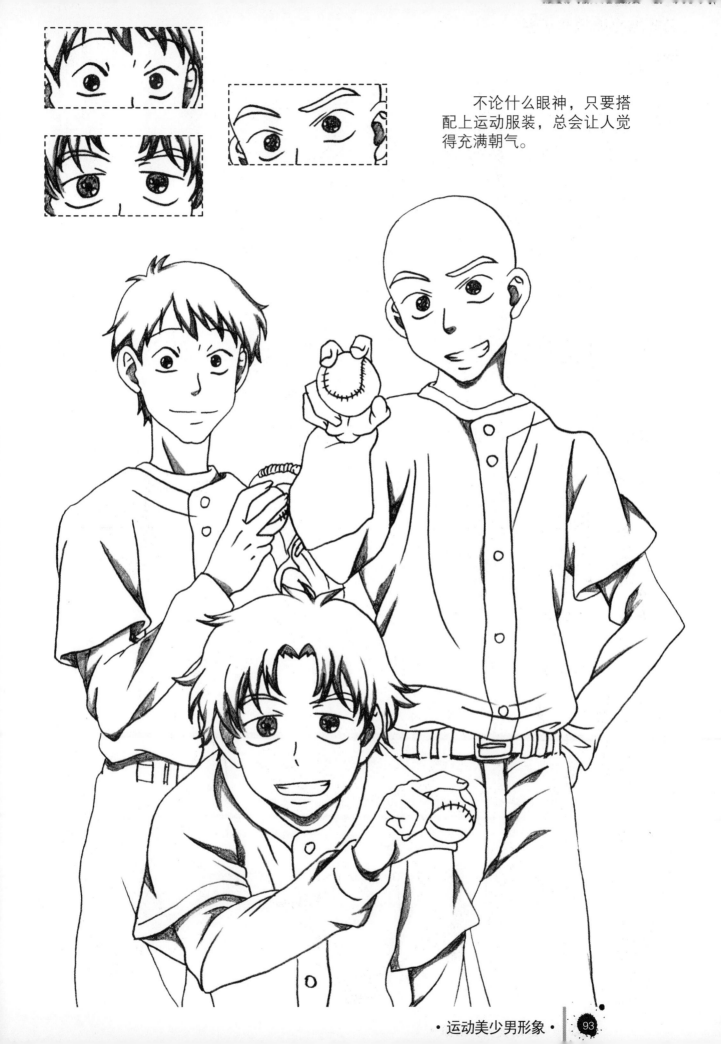

不论什么眼神，只要搭配上运动服装，总会让人觉得充满朝气。

手套的形状会根据角度的变化而变化，在绘画时注意观察手套的逻辑关系。

·运动美少男形象·

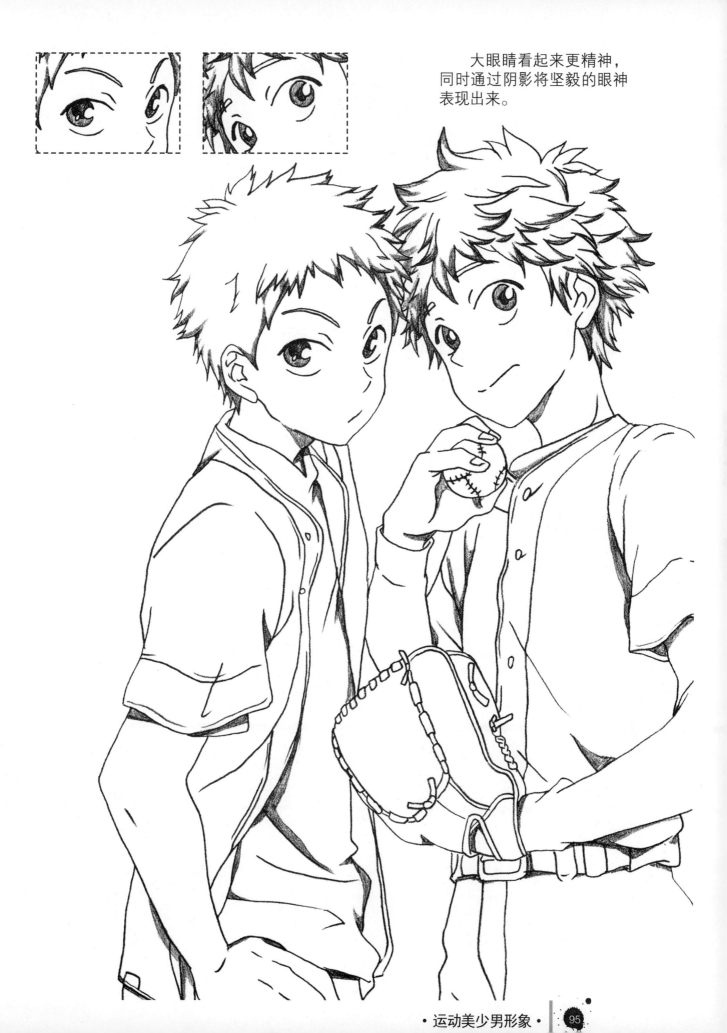

大眼睛看起来更精神，
同时通过阴影将坚毅的眼神
表现出来。

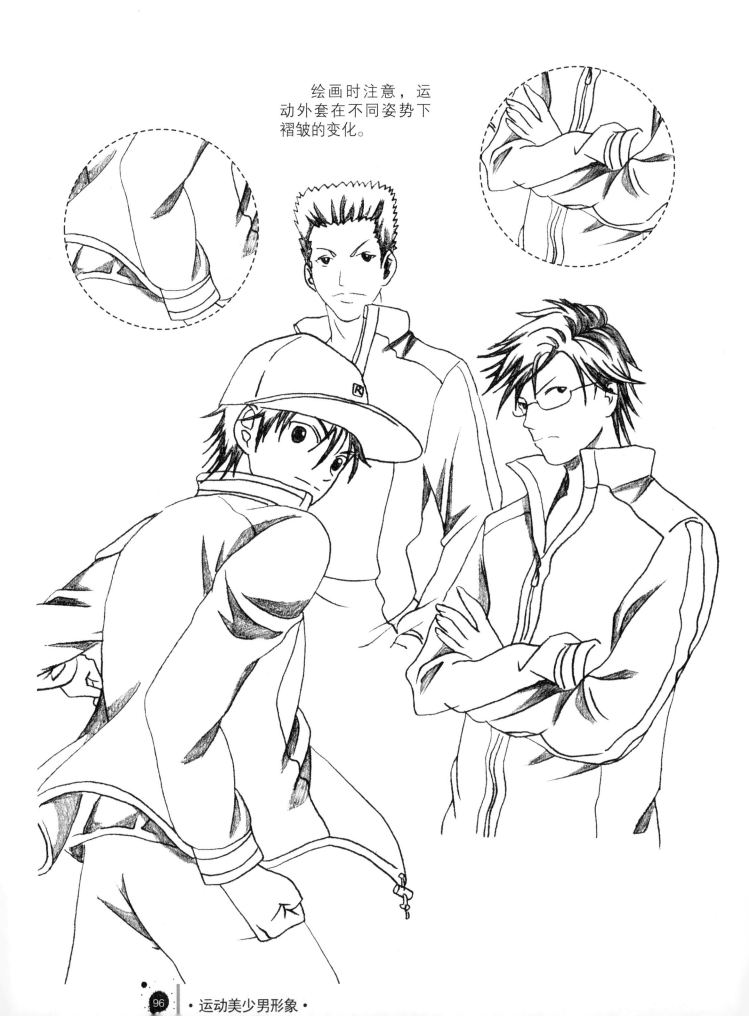

绘画时注意，运动外套在不同姿势下褶皱的变化。

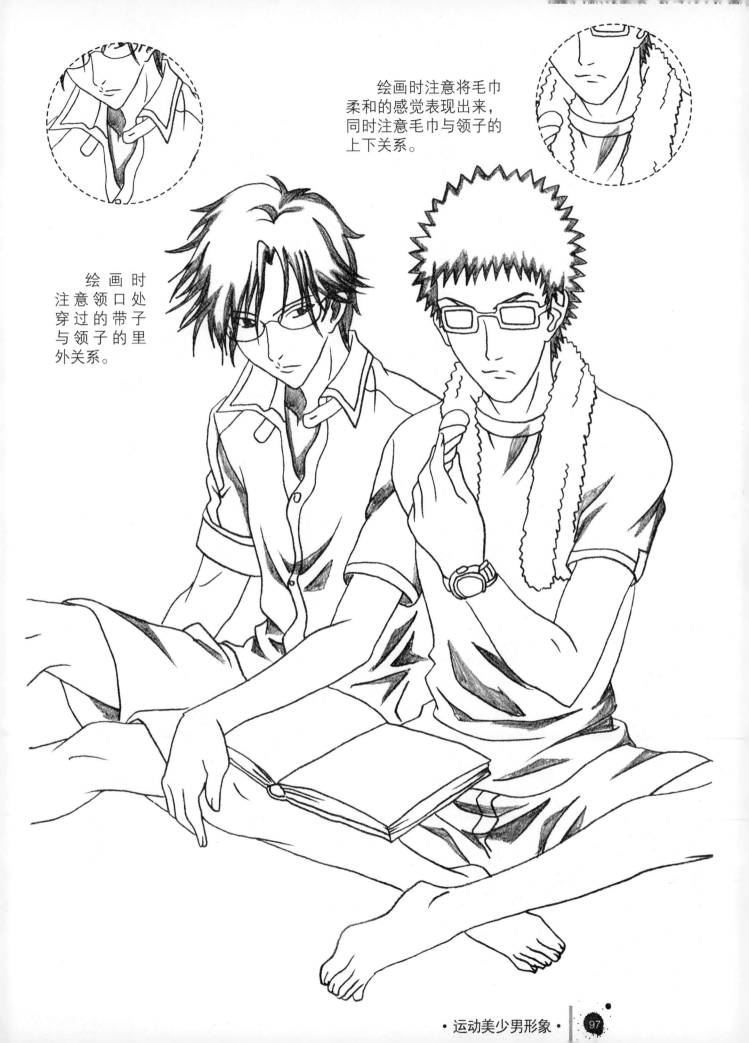

绘画时注意将毛巾
柔和的感觉表现出来，
同时注意毛巾与领子的
上下关系。

绘画时
注意领口处
穿过的带子里
与领子的
外关系。

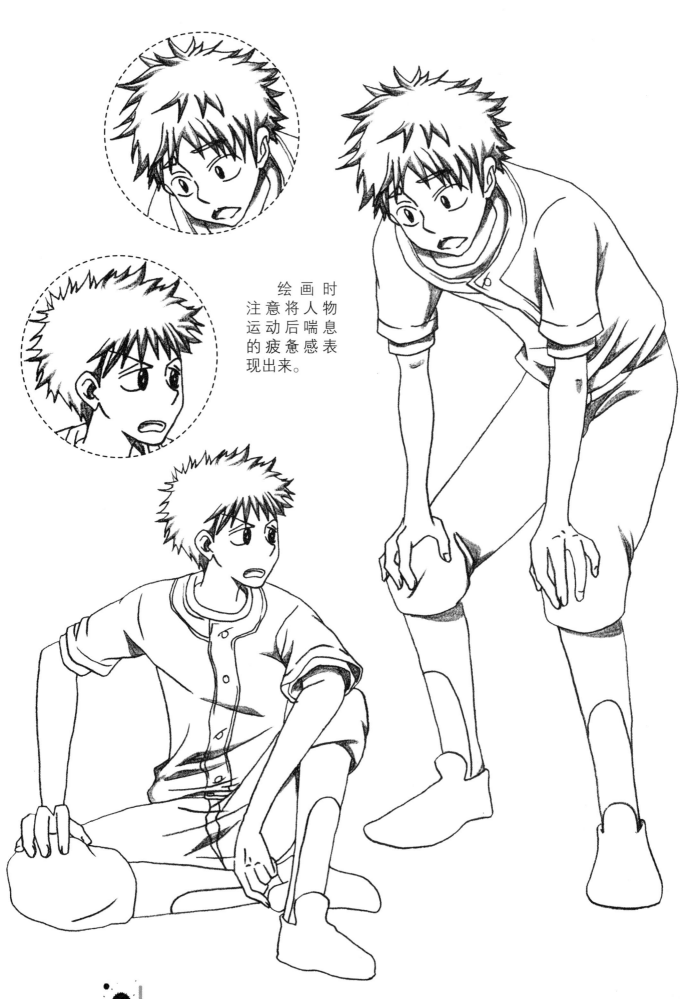

绘画时注意将人物运动后喘息的疲惫感表现出来。

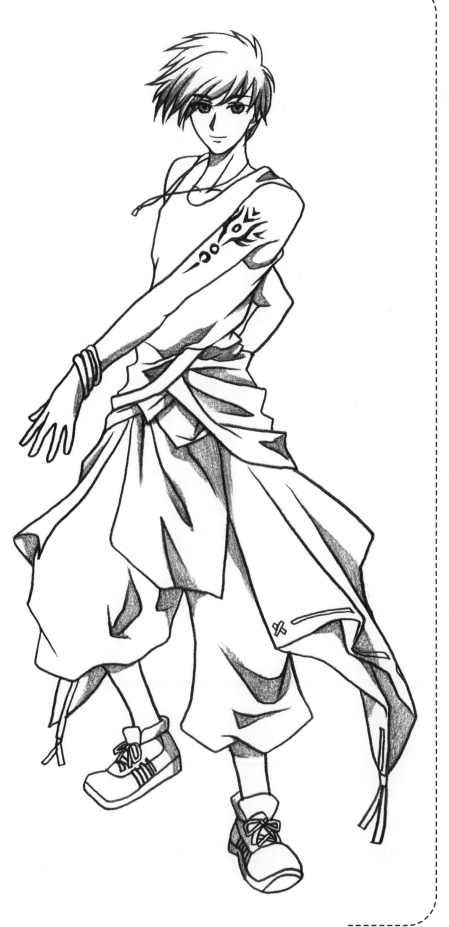

柔情美少男形象

　　《洛神赋》："柔情绰态，媚於语言。"；《闲情赋》："淡柔情於俗内，负雅志於高云。"；《莺莺传》："戏调初微拒，柔情已暗通。"；《鹊桥仙》词："柔情似水，佳期如梦，忍顾鹊桥归路。"；《厦门风姿》诗："但见那——百样仙姿、千般奇景、万种柔情。"从古至今，柔情总是受到人们的喜爱。温柔的眼神，柔和的动作，这就是他们——柔情少年。

柔情美少男形象绘画技巧

柔情美少男形象头部绘画技巧

①
②
③

勾画轮廓、局部刻画、强调明暗对比，眼睛的绘制过程清晰可见。

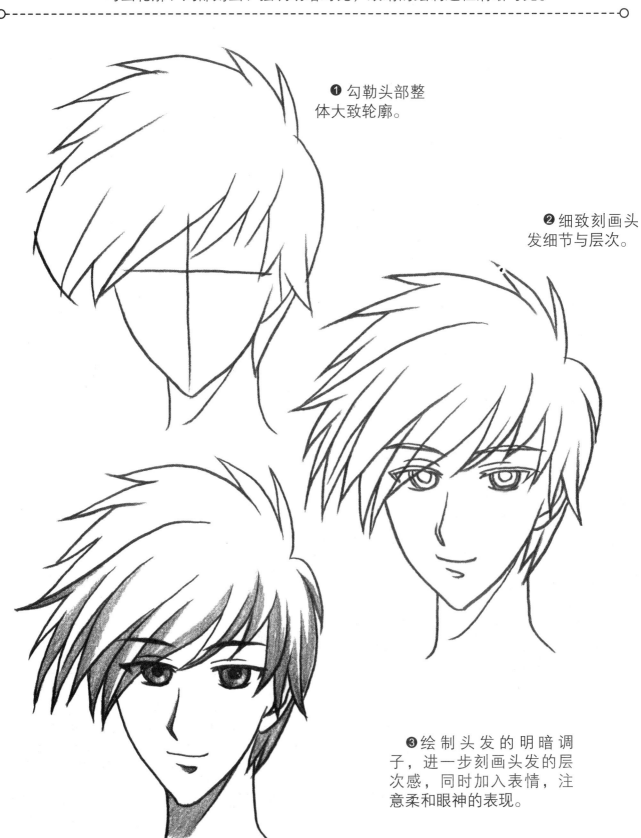

❶ 勾勒头部整体大致轮廓。

❷ 细致刻画头发细节与层次。

❸ 绘制头发的明暗调子，进一步刻画头发的层次感，同时加入表情，注意柔和眼神的表现。

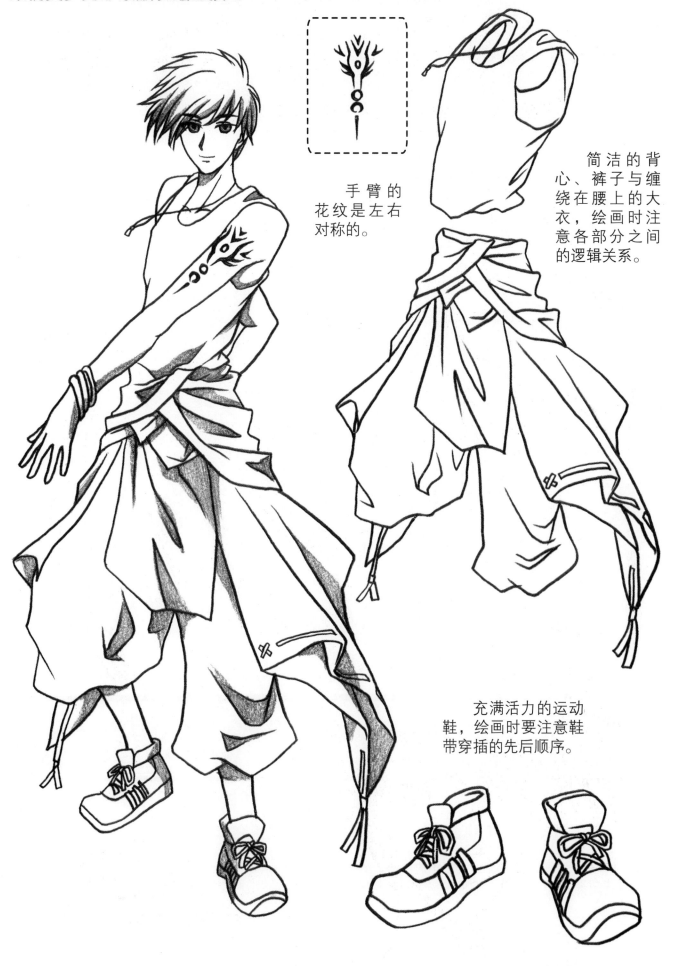

手臂的花纹是左右对称的。

简洁的背心、裤子与缠绕在腰上的大衣，绘画时注意各部分之间的逻辑关系。

充满活力的运动鞋，绘画时要注意鞋带穿插的先后顺序。

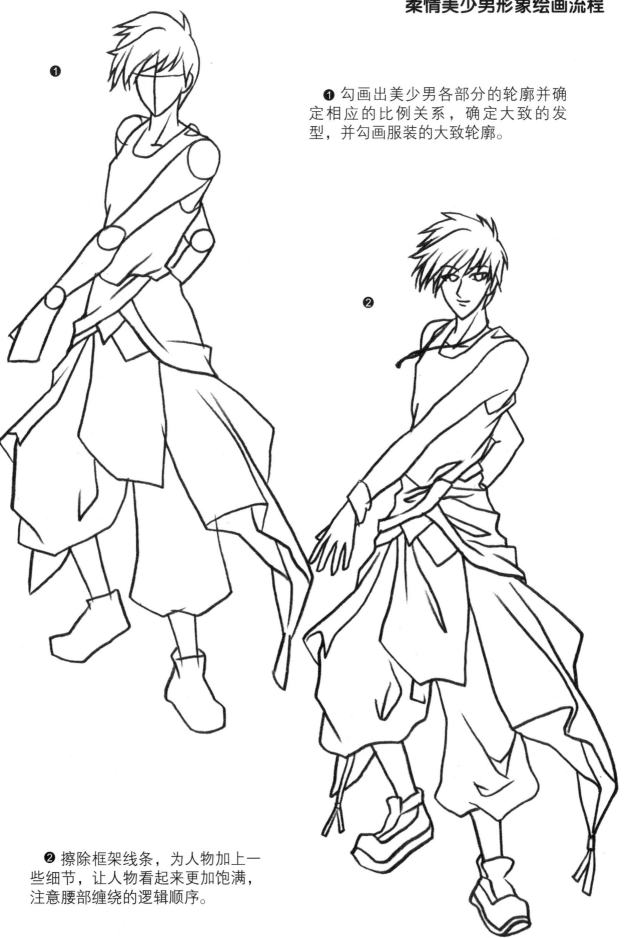

❶ 勾画出美少男各部分的轮廓并确定相应的比例关系，确定大致的发型，并勾画服装的大致轮廓。

❷ 擦除框架线条，为人物加上一些细节，让人物看起来更加饱满，注意腰部缠绕的逻辑顺序。

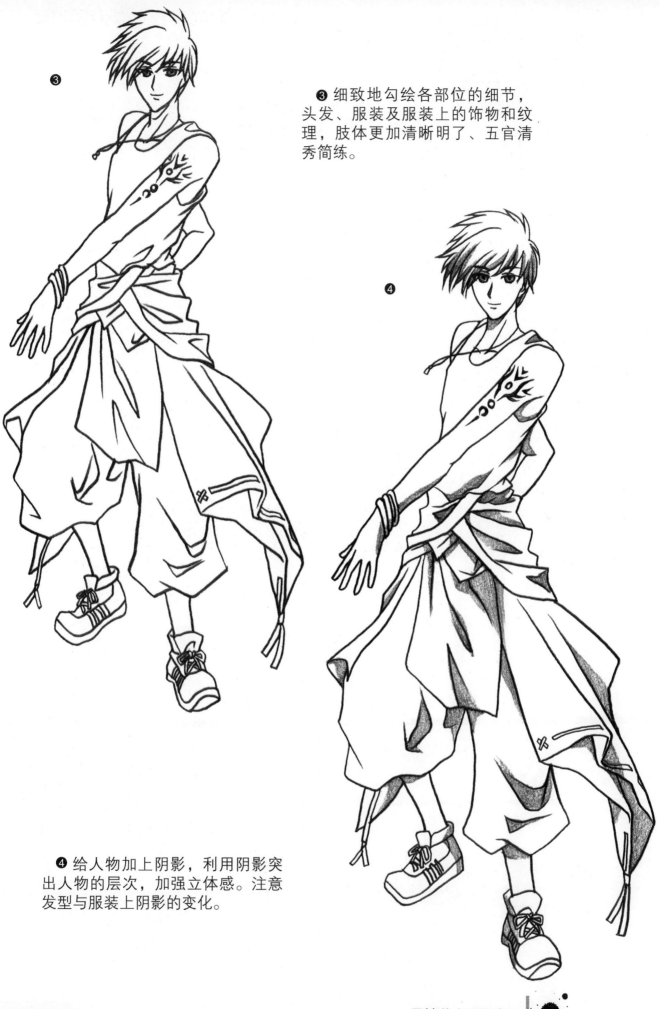

❸ 细致地勾绘各部位的细节，头发、服装及服装上的饰物和纹理，肢体更加清晰明了、五官清秀简练。

❹ 给人物加上阴影，利用阴影突出人物的层次，加强立体感。注意发型与服装上阴影的变化。

注意领子与
装饰的层次感，
以及褶皱的方
向感。

用柔和的线条表
现眼睛，同时注意不
同角度眼睛的比例。

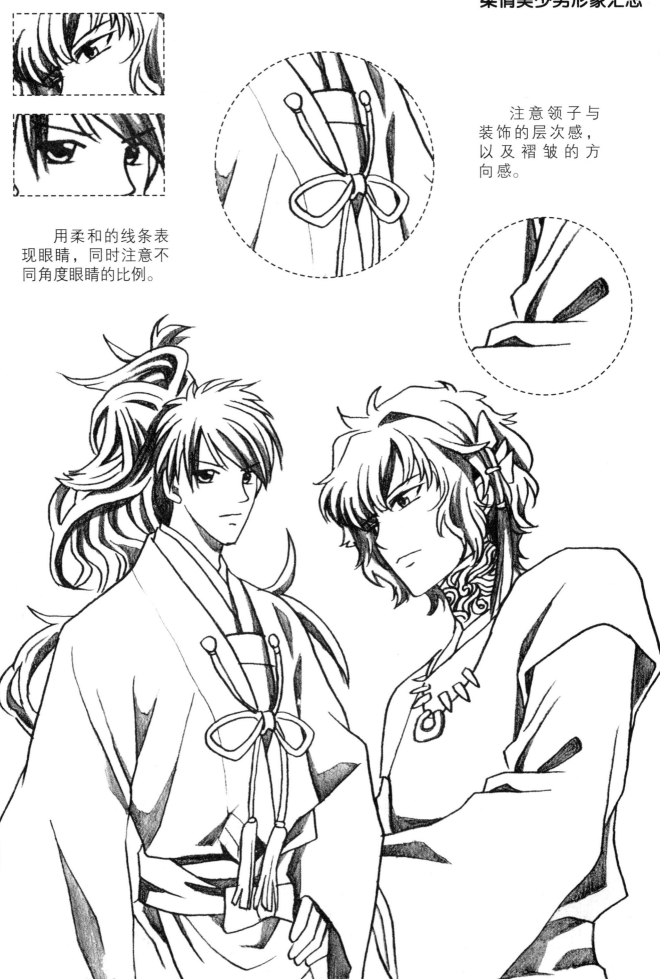

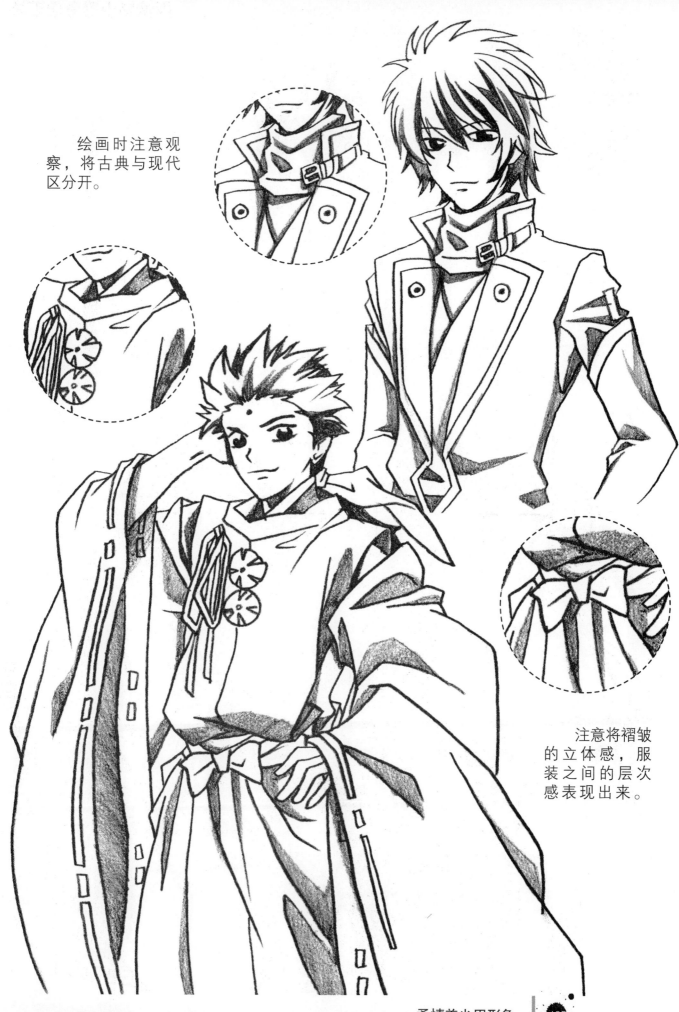

绘画时注意观察，将古典与现代区分开。

注意将褶皱的立体感，服装之间的层次感表现出来。

绘画时注意将柔和的眼神表现出来，同时注意不同眼神的区别。

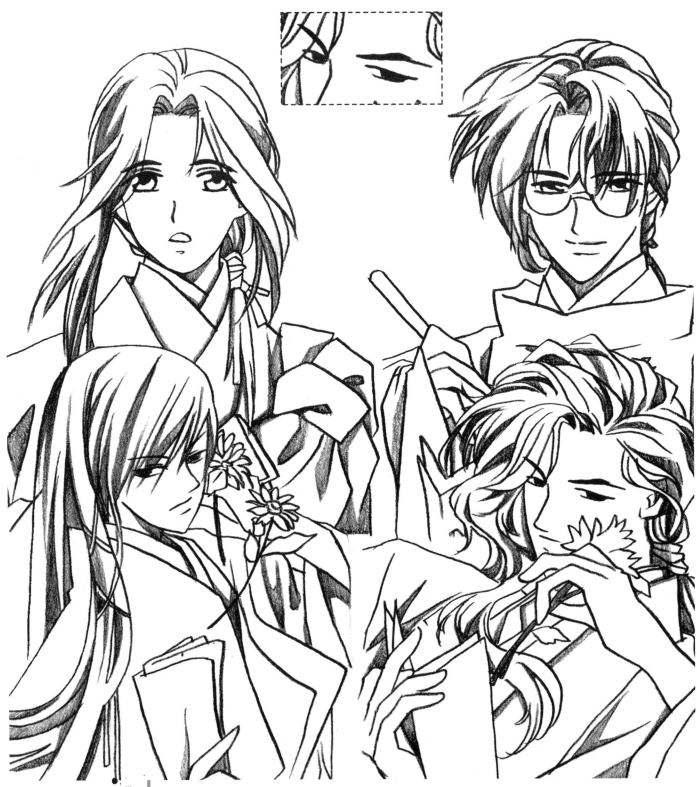

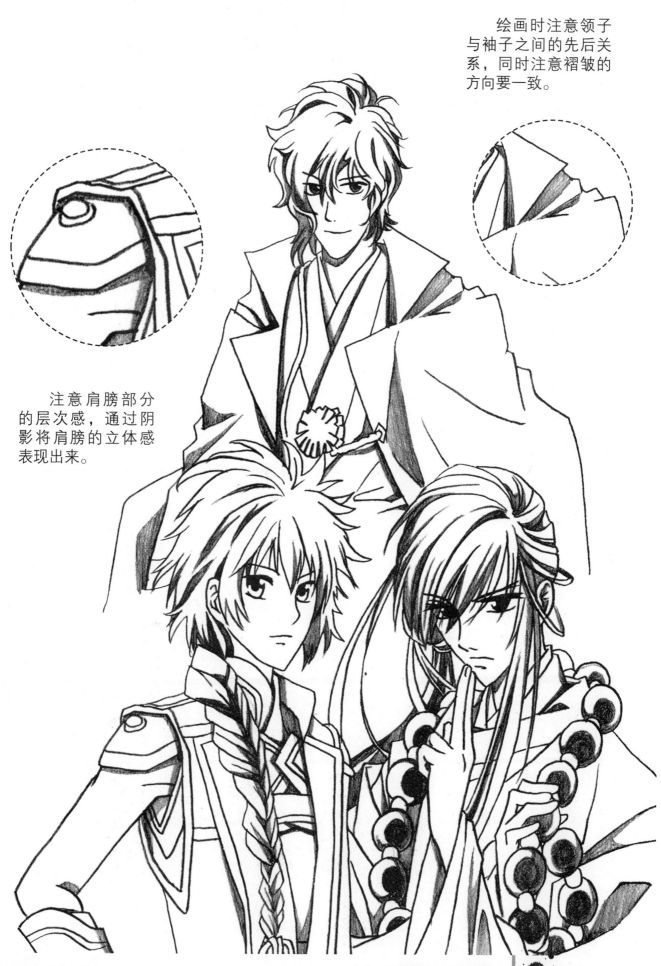

绘画时注意领子
与袖子之间的先后关
系，同时注意褶皱的
方向要一致。

注意肩膀部分
的层次感，通过阴
影将肩膀的立体感
表现出来。

领口的装饰不同
给人的感觉也不同，
绘画时根据人物的性
格选用合适的装饰。

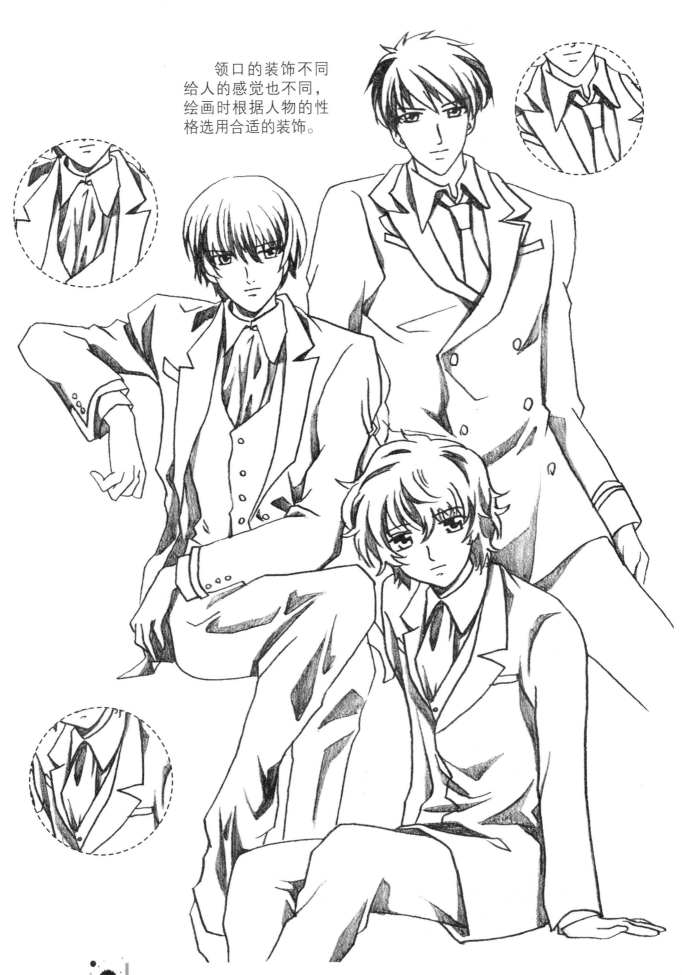

·柔情美少男形象·

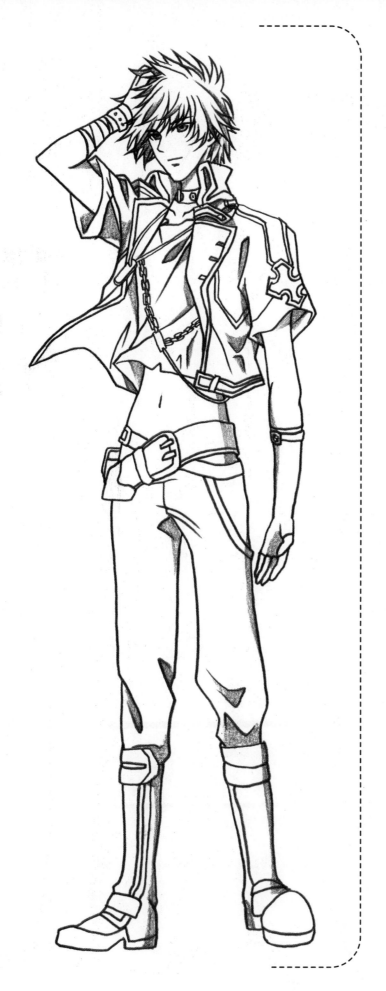

唯美少年形象

　　提倡"为艺术而艺术"，强调超然于生活的纯粹美，追求形式完美和艺术技巧，它的兴起是对社会功利哲学、市侩习气和庸俗作风的反抗。

　　唯美少年带着一种慵懒，追求本不属于这个不完美的世界的美。只要希望存在，他们就不会放弃，直至消亡。这就是美丽的他们——唯美少年。

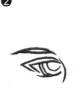
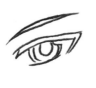
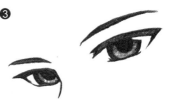

勾画轮廓、局部刻画、强调明暗对比，眼睛的绘制过程清晰可见。

❶ 勾勒头部整体大致轮廓。

❷ 细致刻画头发细节与层次。

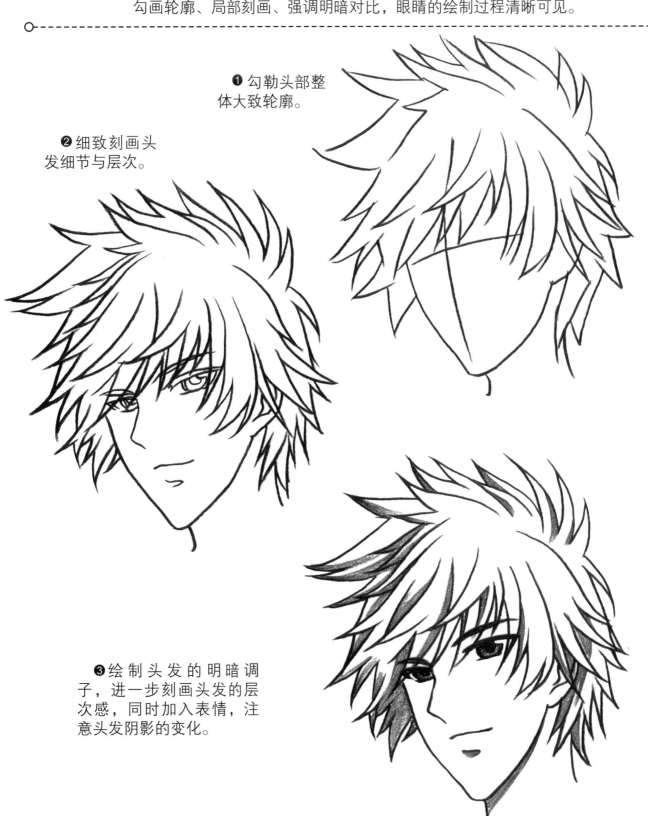

❸ 绘制头发的明暗调子，进一步刻画头发的层次感，同时加入表情，注意头发阴影的变化。

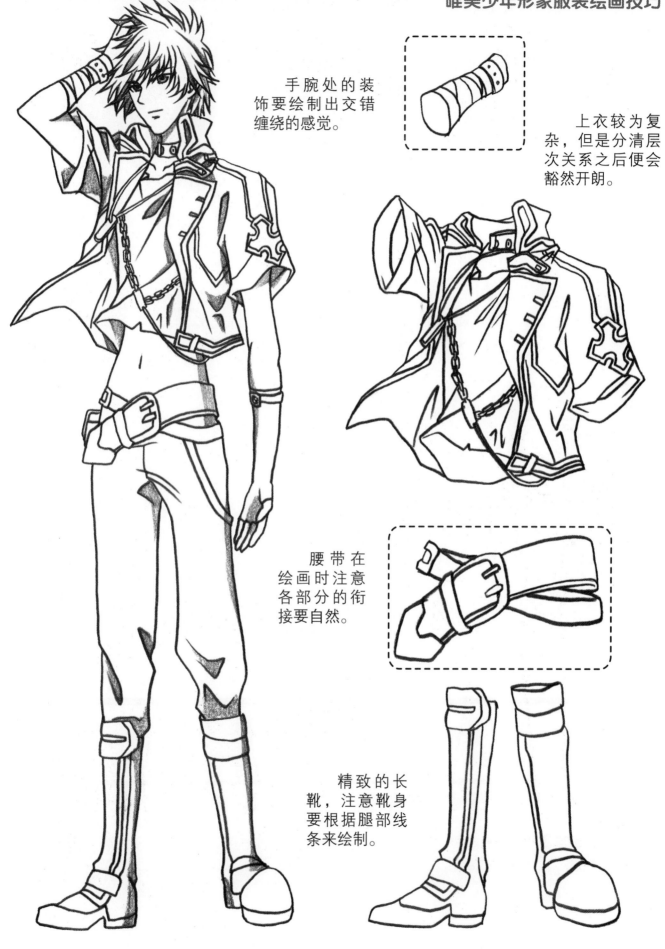

手腕处的装饰要绘制出交错缠绕的感觉。

上衣较为复杂，但是分清层次关系之后便会豁然开朗。

腰带在绘画时注意各部分的衔接要自然。

精致的长靴，注意靴身要根据腿部线条来绘制。

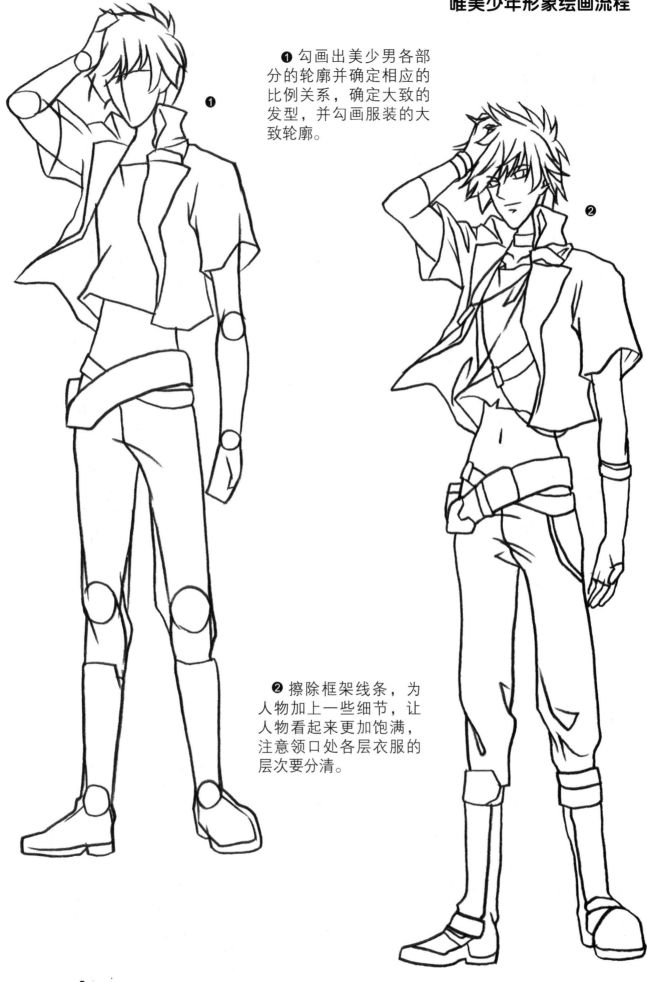

❶ 勾画出美少男各部分的轮廓并确定相应的比例关系，确定大致的发型，并勾画服装的大致轮廓。

❷ 擦除框架线条，为人物加上一些细节，让人物看起来更加饱满，注意领口处各层衣服的层次要分清。

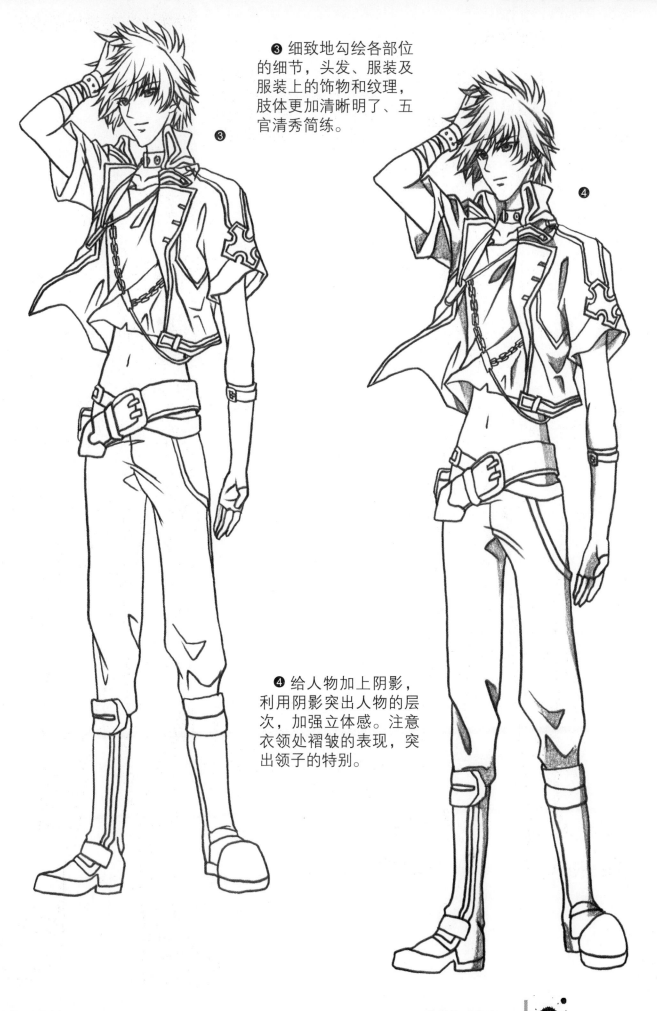

❸ 细致地勾绘各部位
的细节，头发、服装及
服装上的饰物和纹理，
肢体更加清晰明了、五
官清秀简练。

❸

❹

❹ 给人物加上阴影，
利用阴影突出人物的层
次，加强立体感。注意
衣领处褶皱的表现，突
出领子的特别。

唯美少年形象汇总

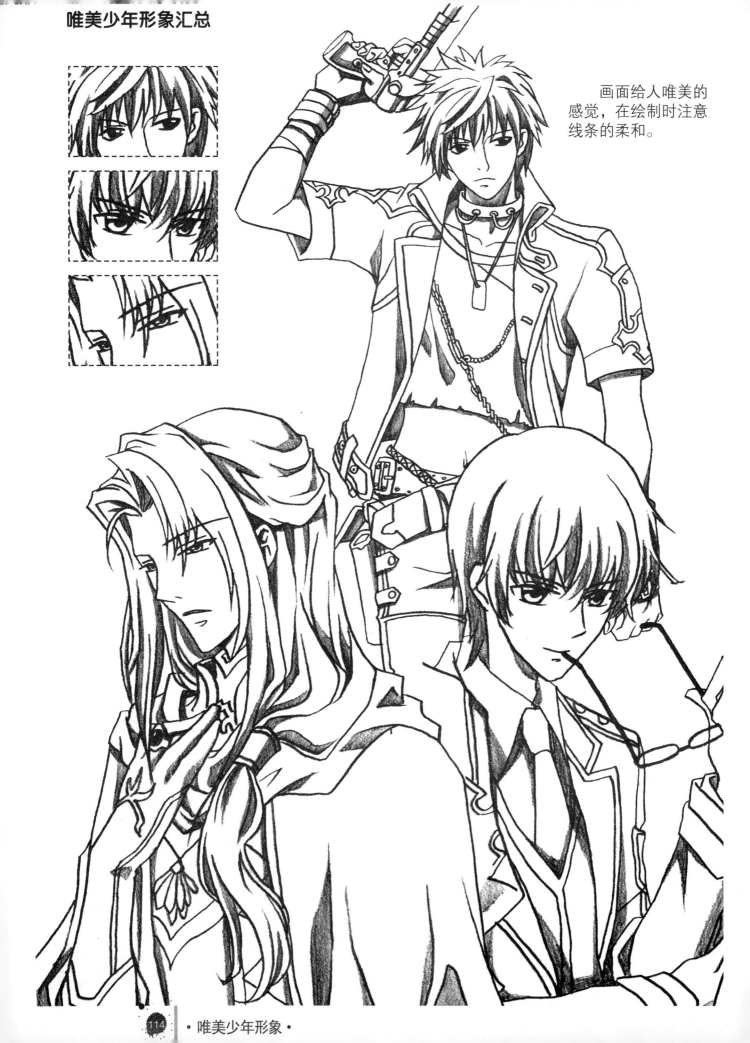

画面给人唯美的感觉，在绘制时注意线条的柔和。

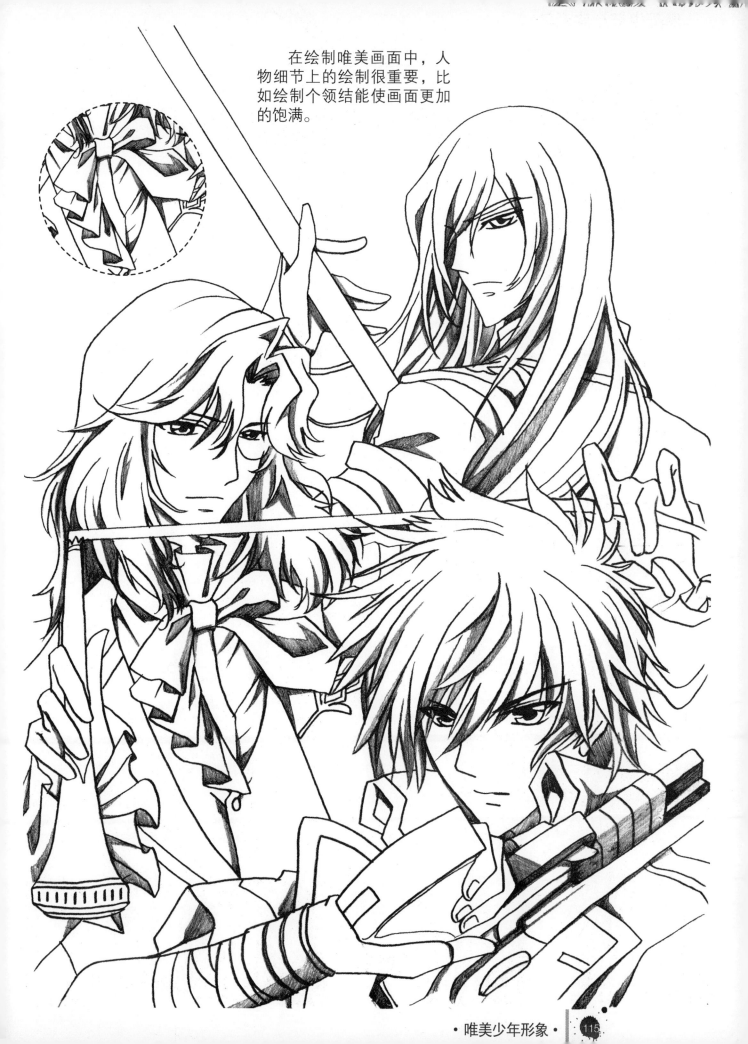

在绘制唯美画面中，人物细节上的绘制很重要，比如绘制个领结能使画面更加的饱满。

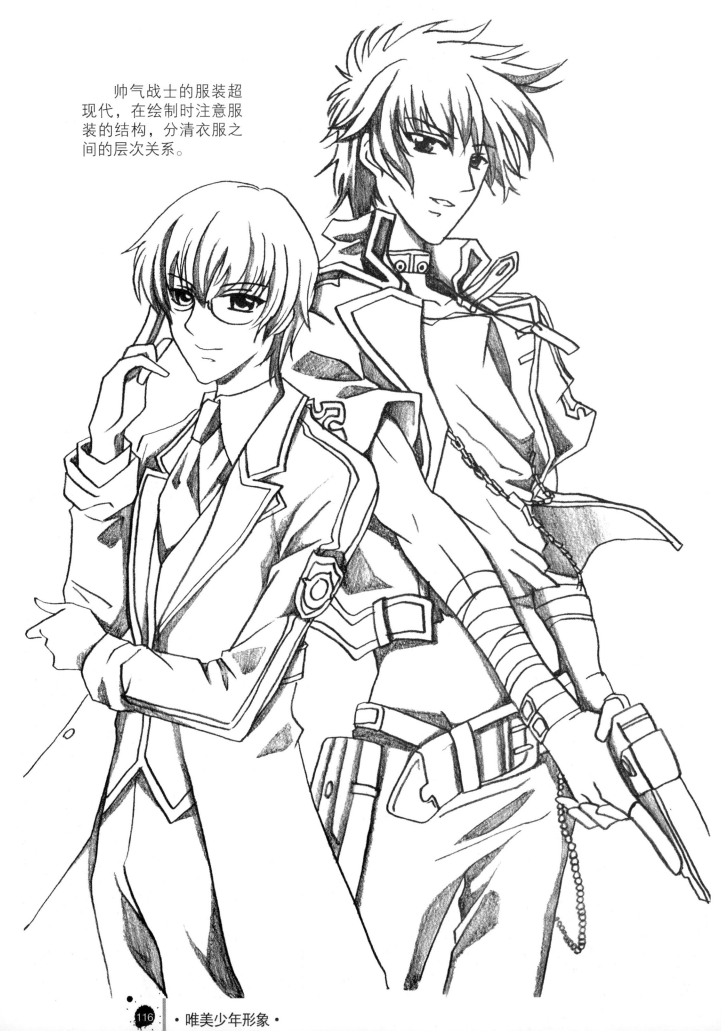

帅气战士的服装超现代，在绘制时注意服装的结构，分清衣服之间的层次关系。

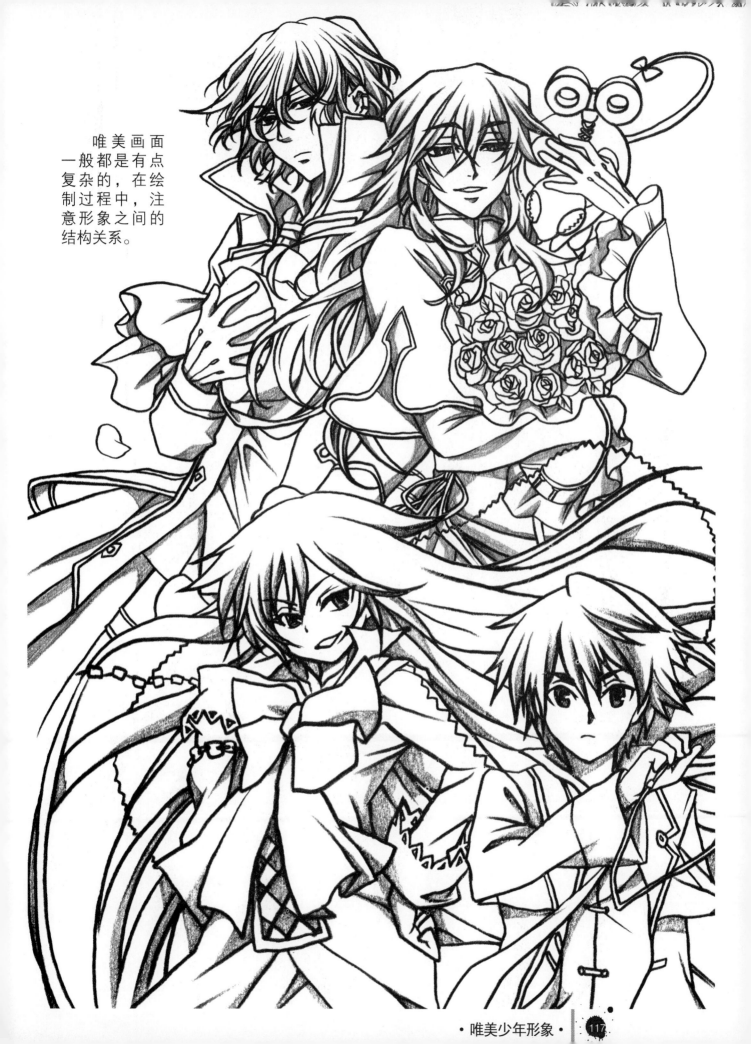

唯美画面一般都是有点复杂的，在绘制过程中，注意形象之间的结构关系。

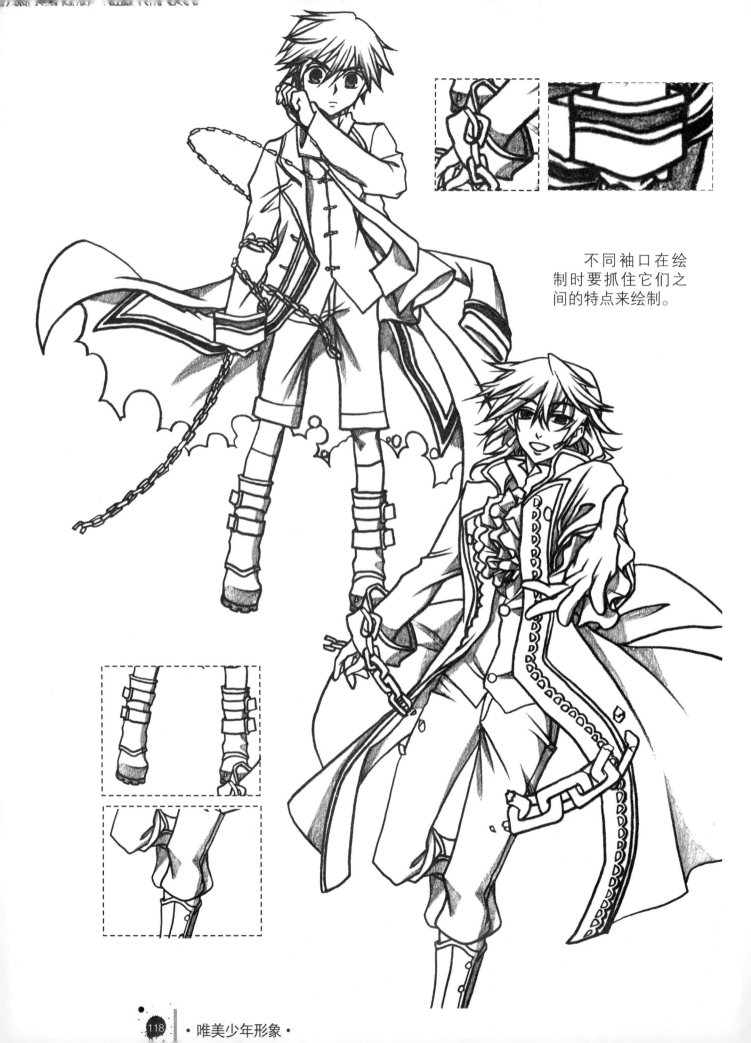

不同袖口在绘制时要抓住它们之间的特点来绘制。

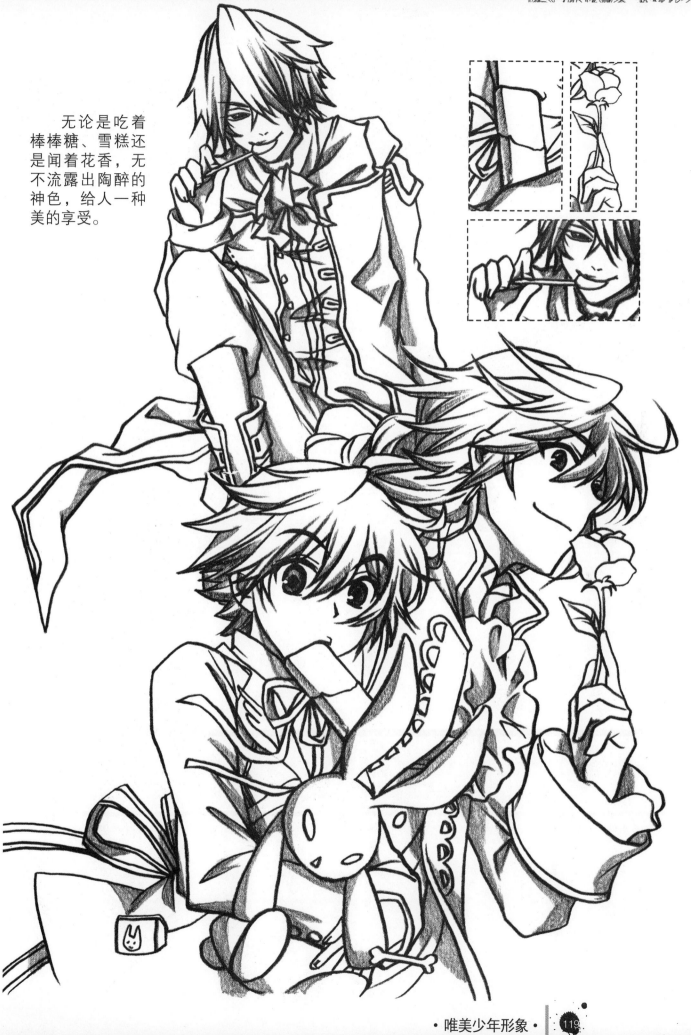

无论是吃着棒棒糖、雪糕还是闻着花香，无不流露出陶醉的神色，给人一种美的享受。

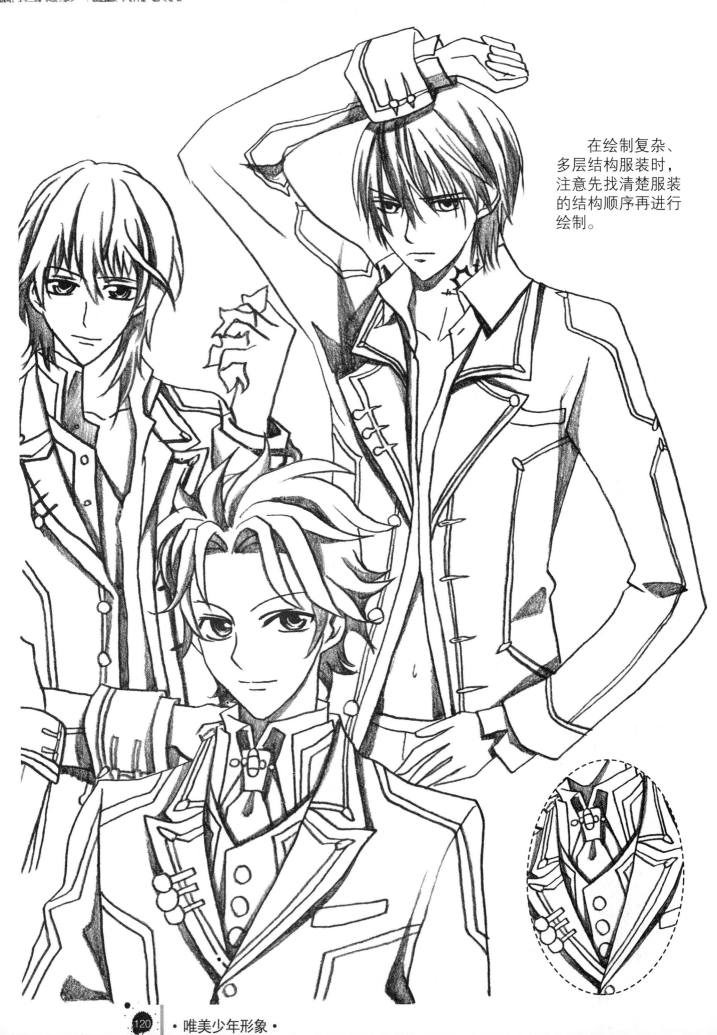

在绘制复杂、多层结构服装时，注意先找清楚服装的结构顺序再进行绘制。

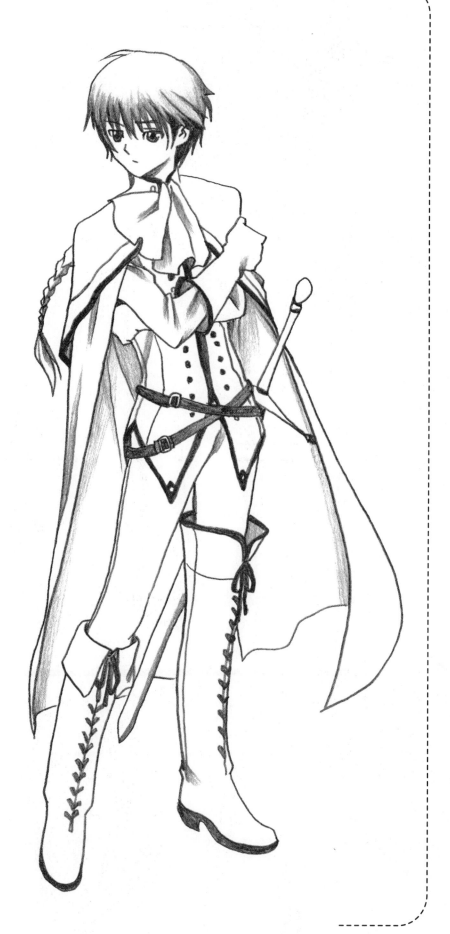

英俊少年形象

　　古时候的英俊不仅指容貌俊秀，同时也指才智杰出；然而演变至今，英俊已经基本上都指那些容貌出众的美男子了。一个英俊的少年让人赏心悦目，即使他有着许多不足，也会得到包容。

　　在动漫中，英俊的角色往往都十分高傲，但是高傲后面也隐藏着些许落寞。这就是俊朗的他们——英俊少年。

❶ ❷ ❸

勾画轮廓、局部刻画、强调明暗对比，眼睛的绘制过程清晰可见。

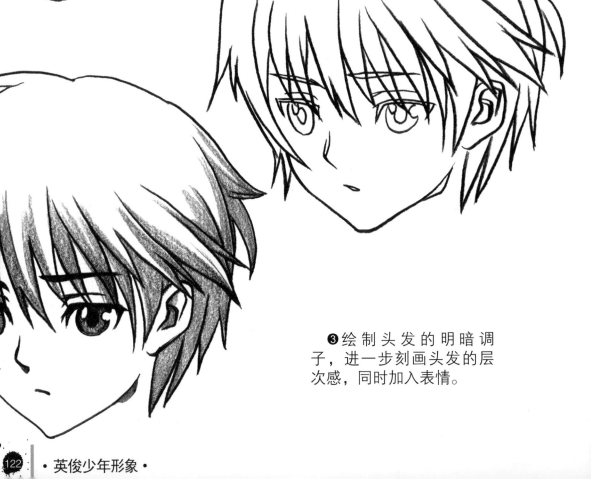

❶ 勾勒头部整体大致轮廓。

❷ 细致刻画头发细节与层次。

❸ 绘制头发的明暗调子，进一步刻画头发的层次感，同时加入表情。

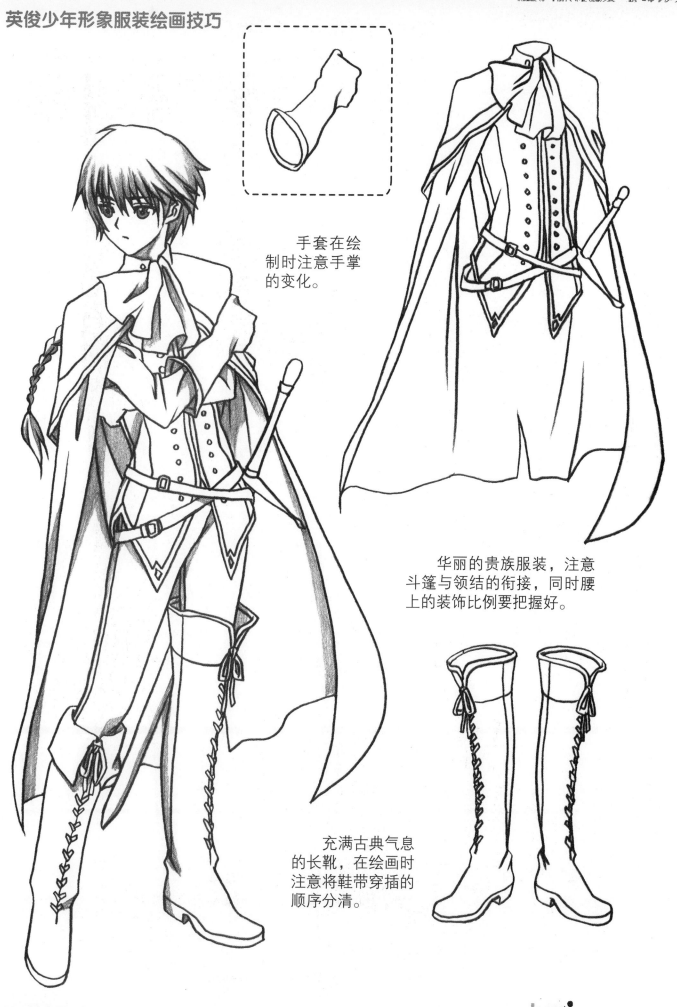

手套在绘制时注意手掌的变化。

华丽的贵族服装，注意斗篷与领结的衔接，同时腰上的装饰比例要把握好。

充满古典气息的长靴，在绘画时注意将鞋带穿插的顺序分清。

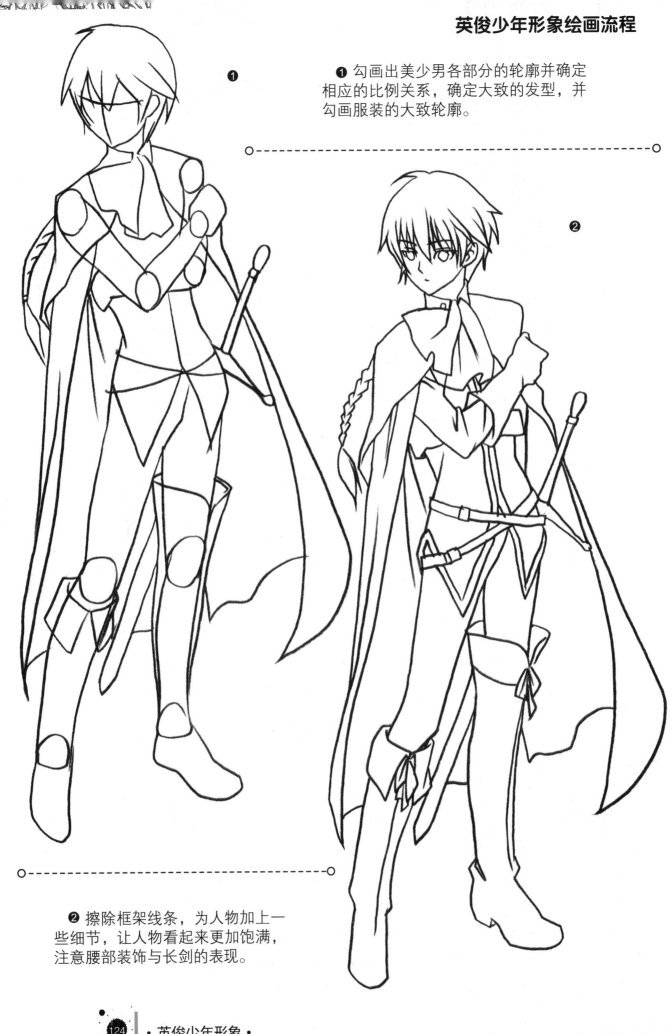

❶ 勾画出美少男各部分的轮廓并确定相应的比例关系，确定大致的发型，并勾画服装的大致轮廓。

❷ 擦除框架线条，为人物加上一些细节，让人物看起来更加饱满，注意腰部装饰与长剑的表现。

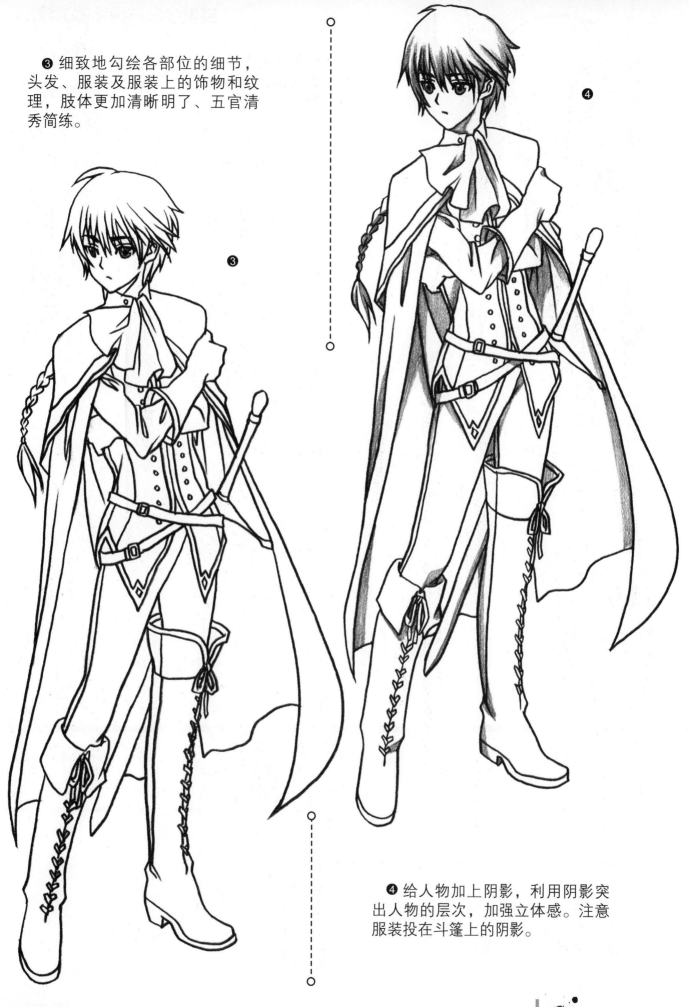

❸ 细致地勾绘各部位的细节，头发、服装及服装上的饰物和纹理，肢体更加清晰明了、五官清秀简练。

❸

❹

❹ 给人物加上阴影，利用阴影突出人物的层次，加强立体感。注意服装投在斗篷上的阴影。

英俊少年的眼神有一种温柔的感觉，因此在绘制眼睛时注意眼神的变化。

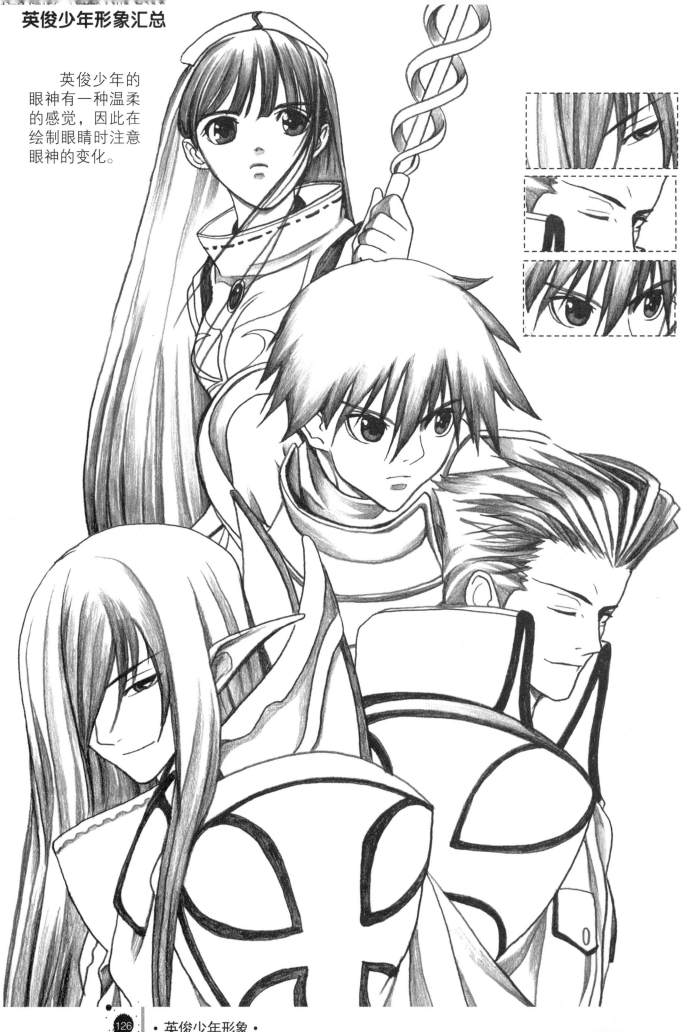

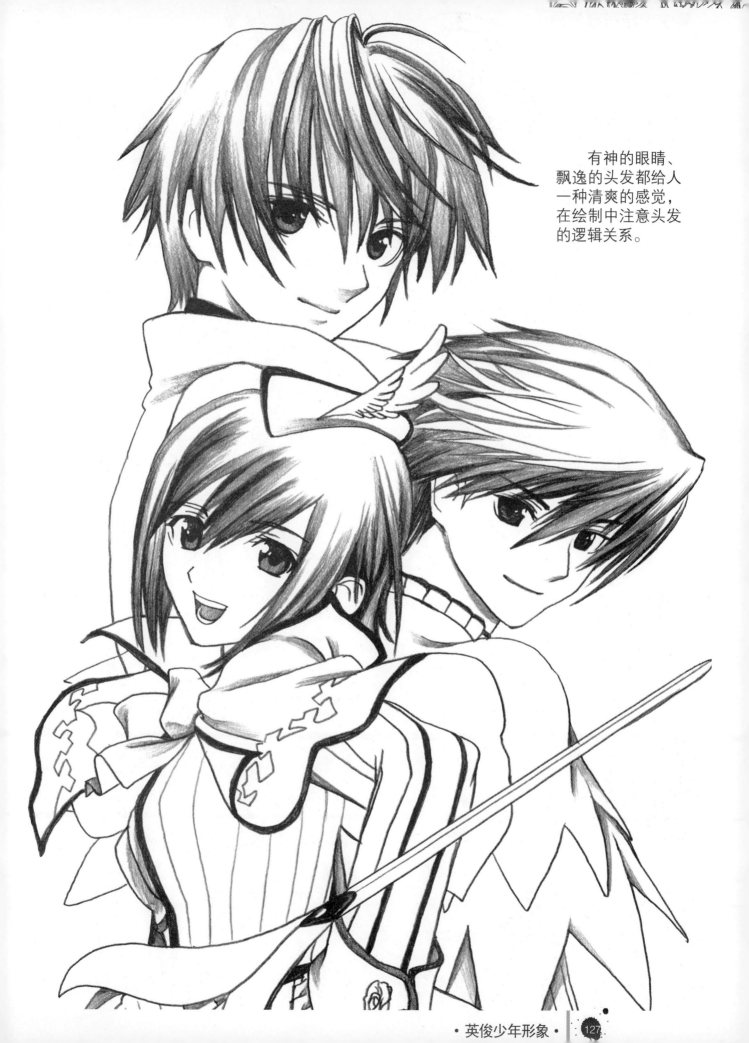

有神的眼睛、
飘逸的头发都给人
一种清爽的感觉,
在绘制中注意头发
的逻辑关系。

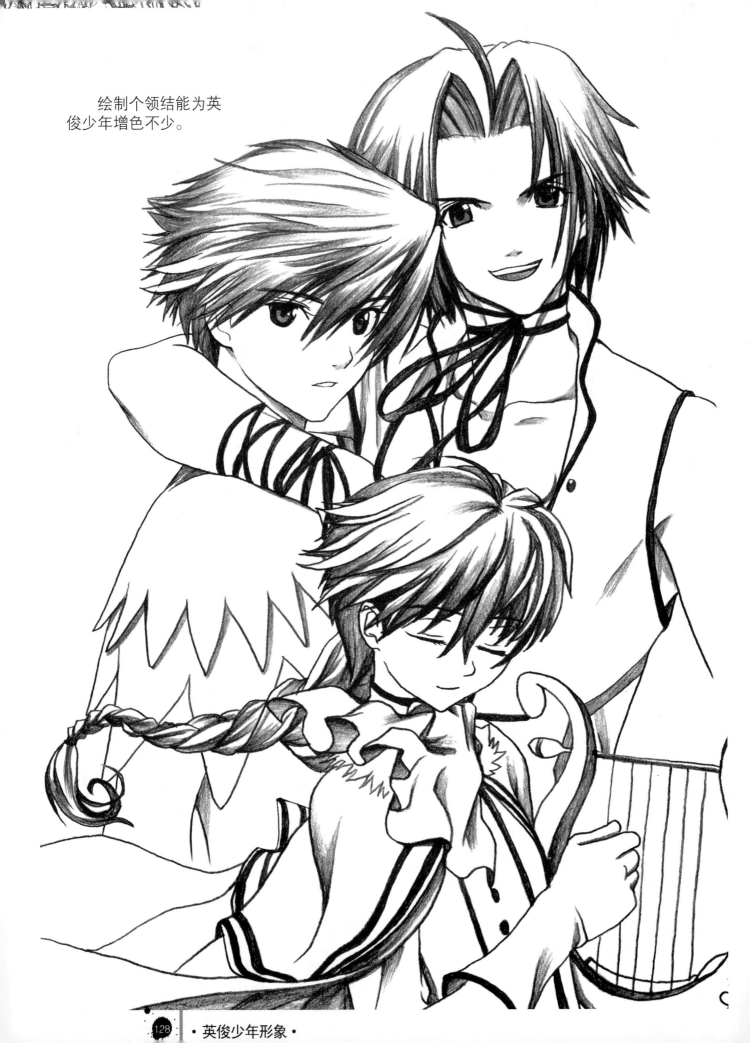

绘制个领结能为英
俊少年增色不少。

·英俊少年形象·

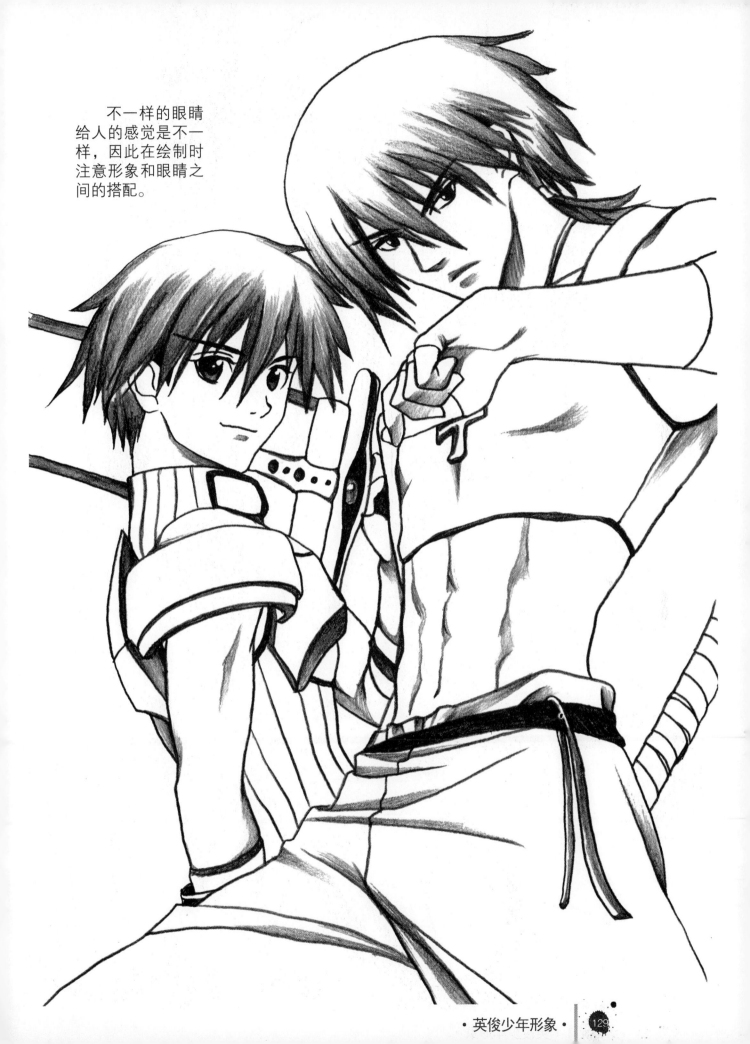

不一样的眼睛
给人的感觉是不一
样，因此在绘制时
注意形象和眼睛之
间的搭配。

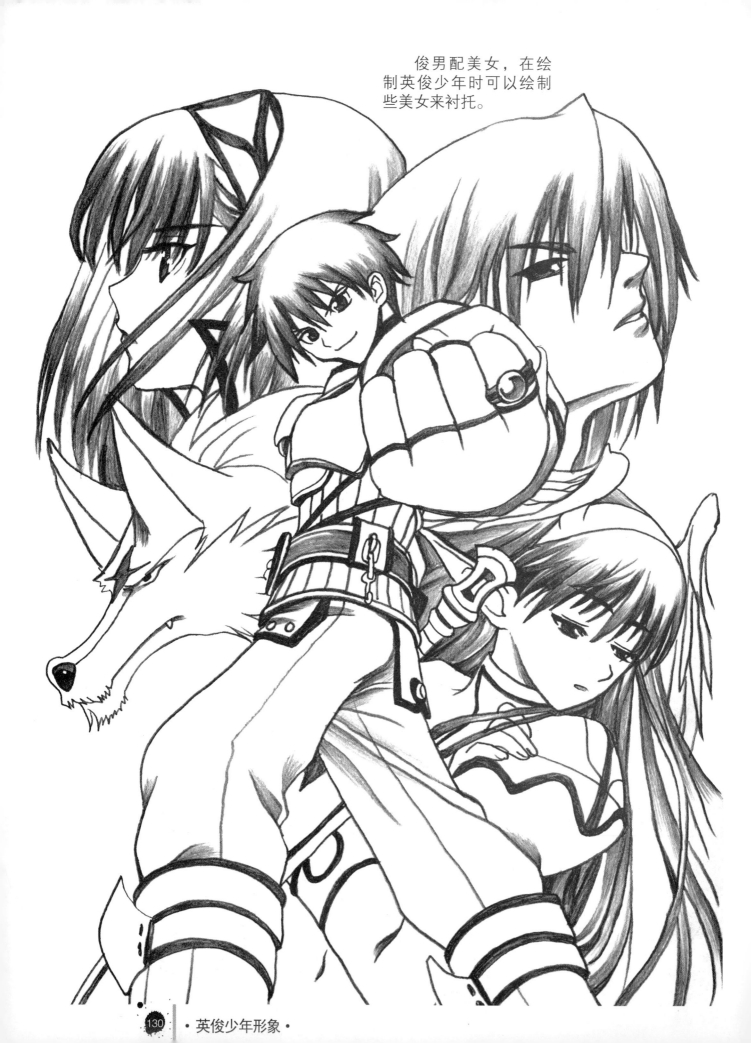

俊男配美女，在绘
制英俊少年时可以绘制
些美女来衬托。

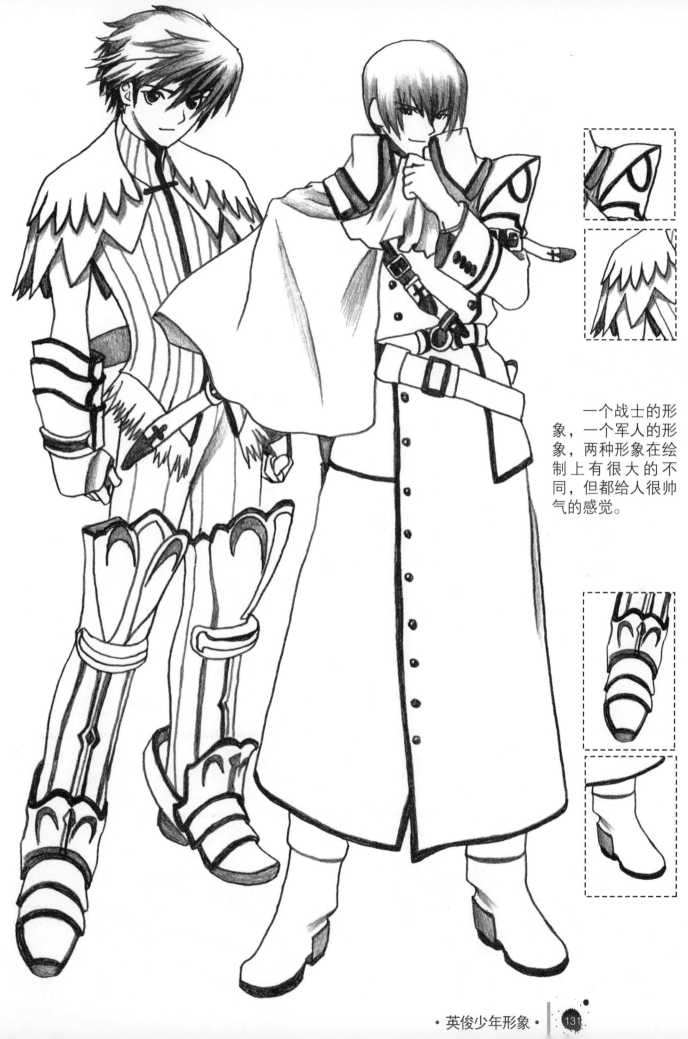

一个战士的形象，一个军人的形象，两种形象在绘制上有很大的不同，但都给人很帅气的感觉。

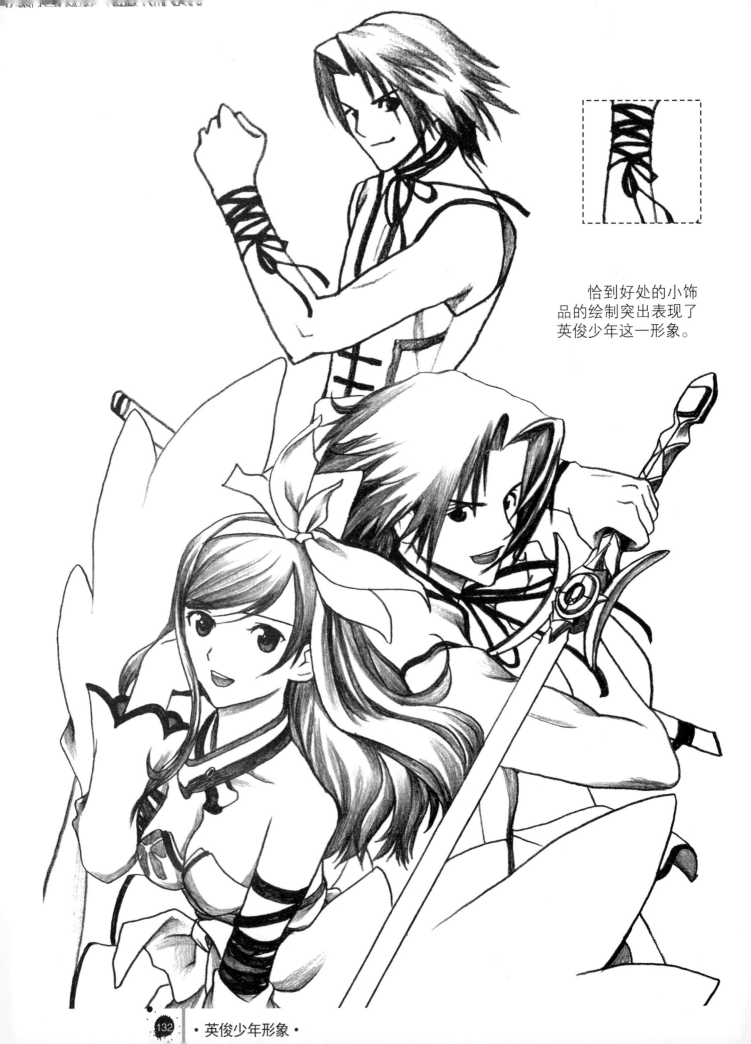

恰到好处的小饰
品的绘制突出表现了
英俊少年这一形象。

·英俊少年形象·

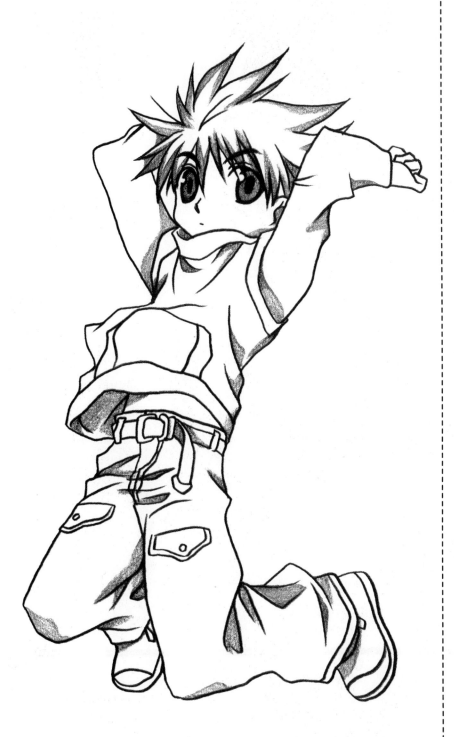

可爱美少男形象

　　多用来形容儿童或活泼爱动的少女、萝莉、正太、动物，有的阳光型大男孩也可用可爱形容。

　　水汪汪的大眼睛透露着纯真可爱，跳跃的动作直白地表现了人物的喜悦，加上可爱的服装让人无法释怀。这就是天真烂漫的他们——可爱少年。

勾画轮廓、局部刻画、强调明暗对比，眼睛的绘制过程清晰可见。

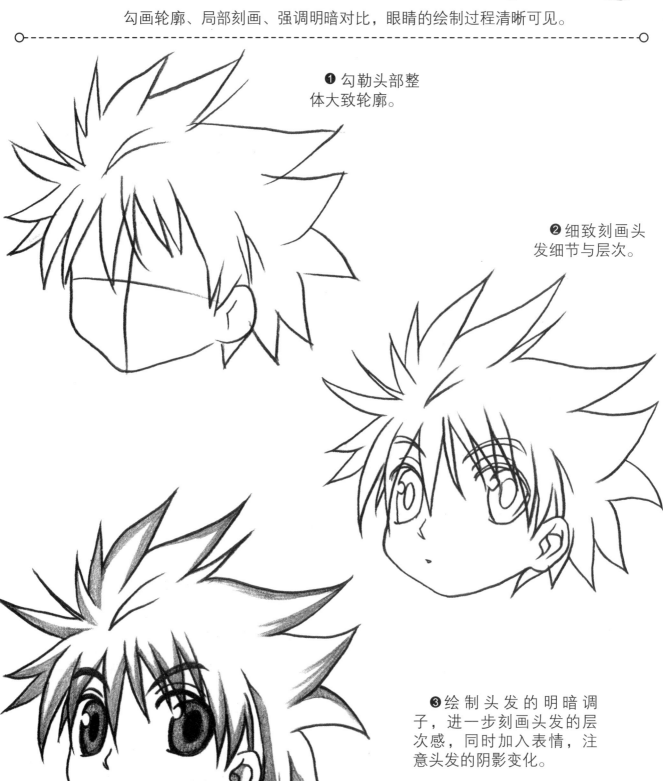

❶ 勾勒头部整体大致轮廓。

❷ 细致刻画头发细节与层次。

❸ 绘制头发的明暗调子，进一步刻画头发的层次感，同时加入表情，注意头发的阴影变化。

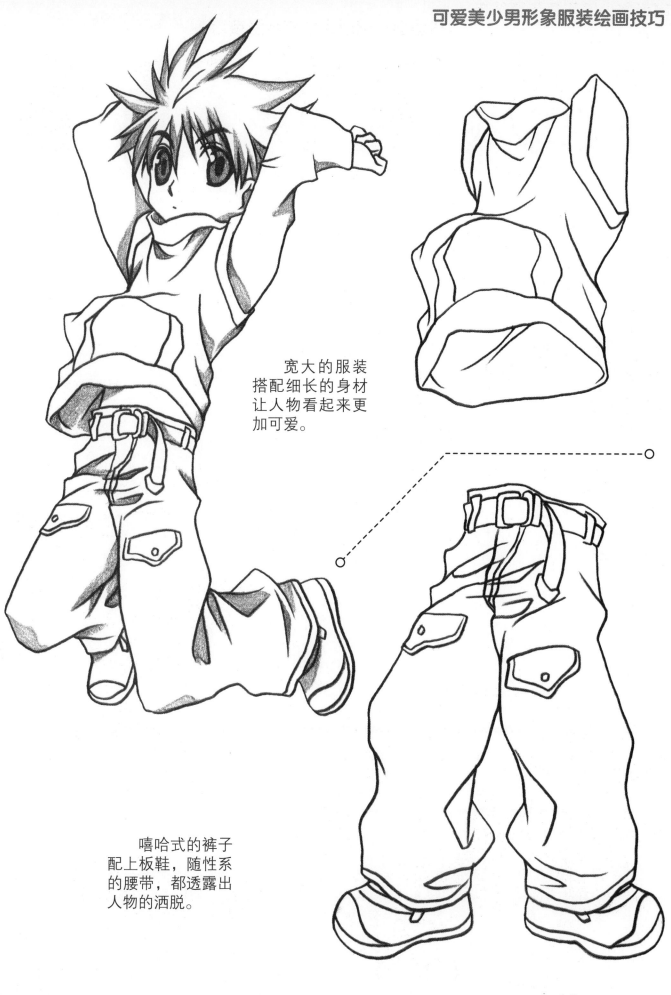

宽大的服装
搭配细长的身材
让人物看起来更
加可爱。

嘻哈式的裤子
配上板鞋，随性系
的腰带，都透露出
人物的洒脱。

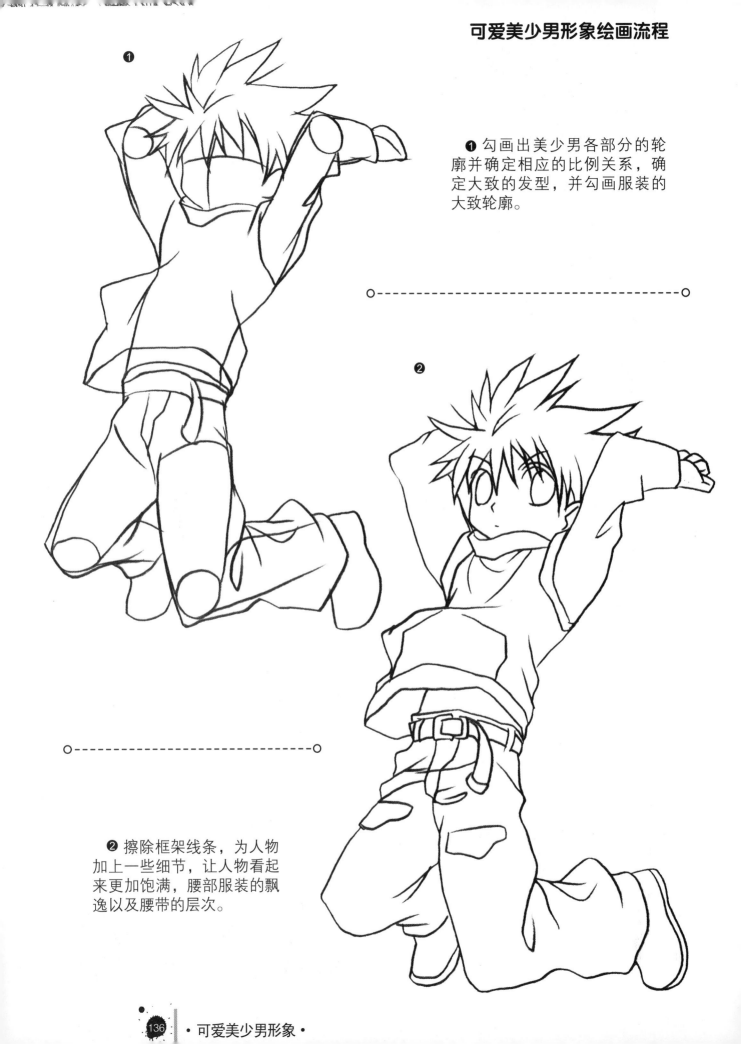

❶ 勾画出美少男各部分的轮廓并确定相应的比例关系，确定大致的发型，并勾画服装的大致轮廓。

❷ 擦除框架线条，为人物加上一些细节，让人物看起来更加饱满，腰部服装的飘逸以及腰带的层次。

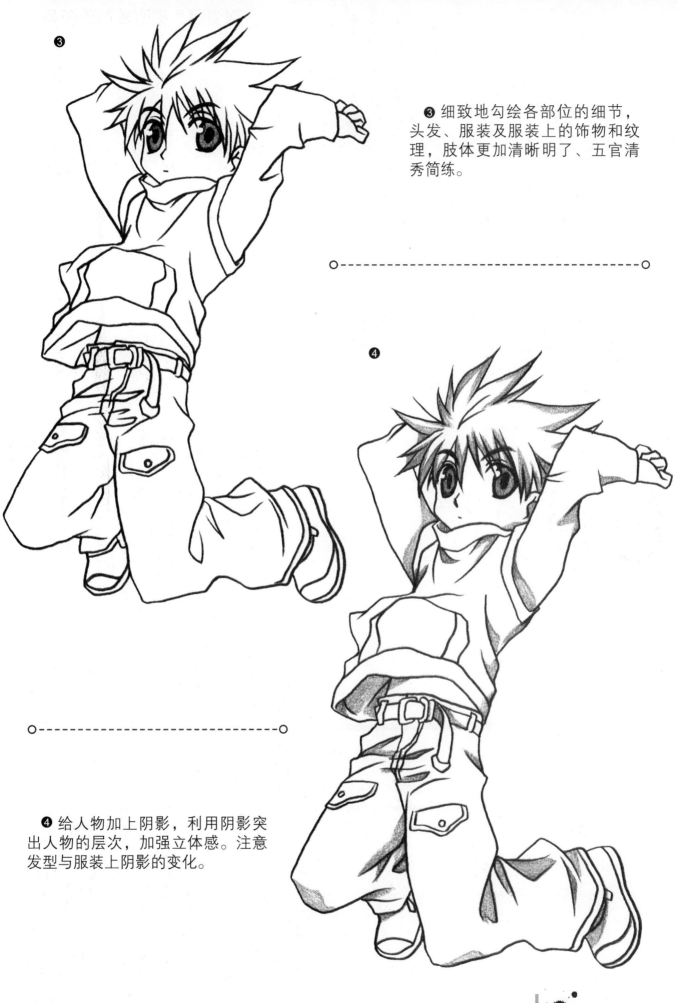

❸ 细致地勾绘各部位的细节，头发、服装及服装上的饰物和纹理，肢体更加清晰明了、五官清秀简练。

❹ 给人物加上阴影，利用阴影突出人物的层次，加强立体感。注意发型与服装上阴影的变化。

可爱美少男形象汇总

可爱美少男的特点在于眼睛大而闪亮，在绘画时要把握好不同角度眼神的区别。

• 可爱美少男形象 •

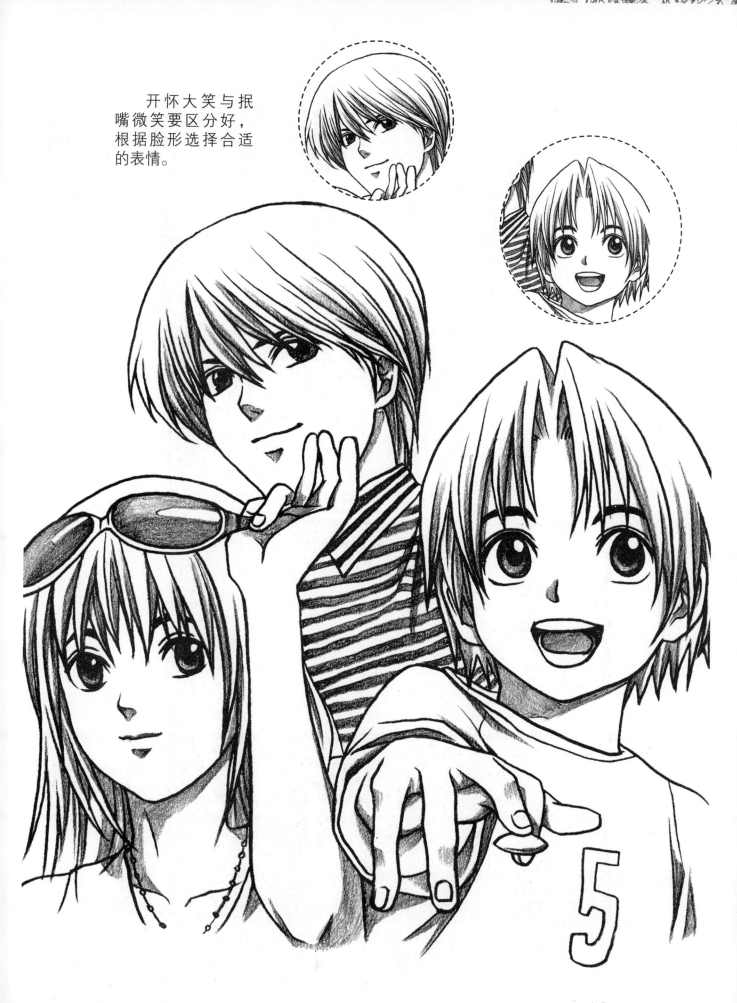

开怀大笑与抿
嘴微笑要区分好，
根据脸形选择合适
的表情。

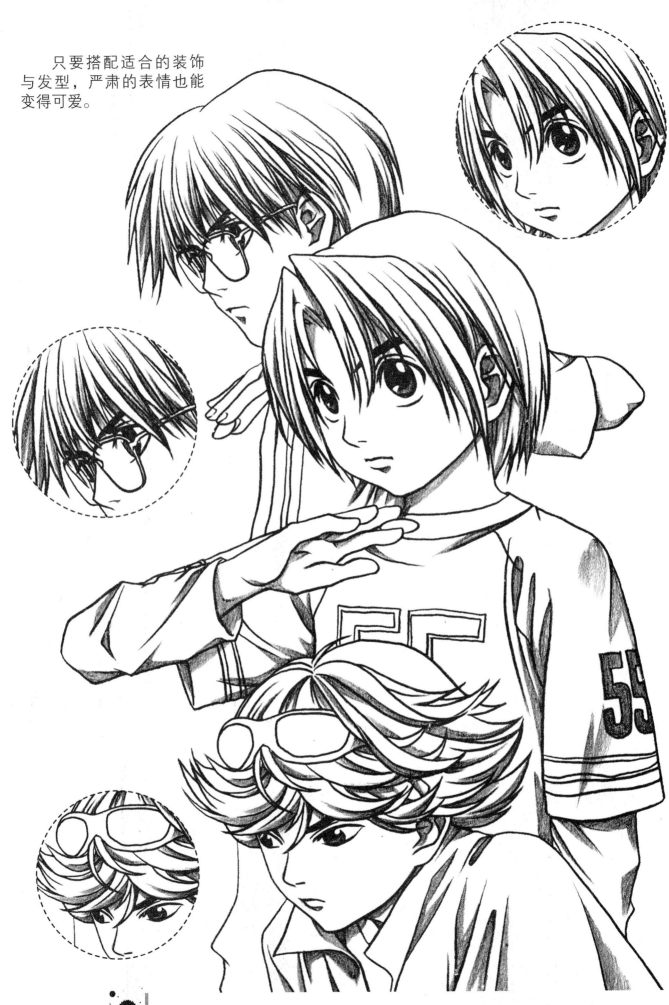

只要搭配适合的装饰
与发型，严肃的表情也能
变得可爱。

·可爱美少男形象·

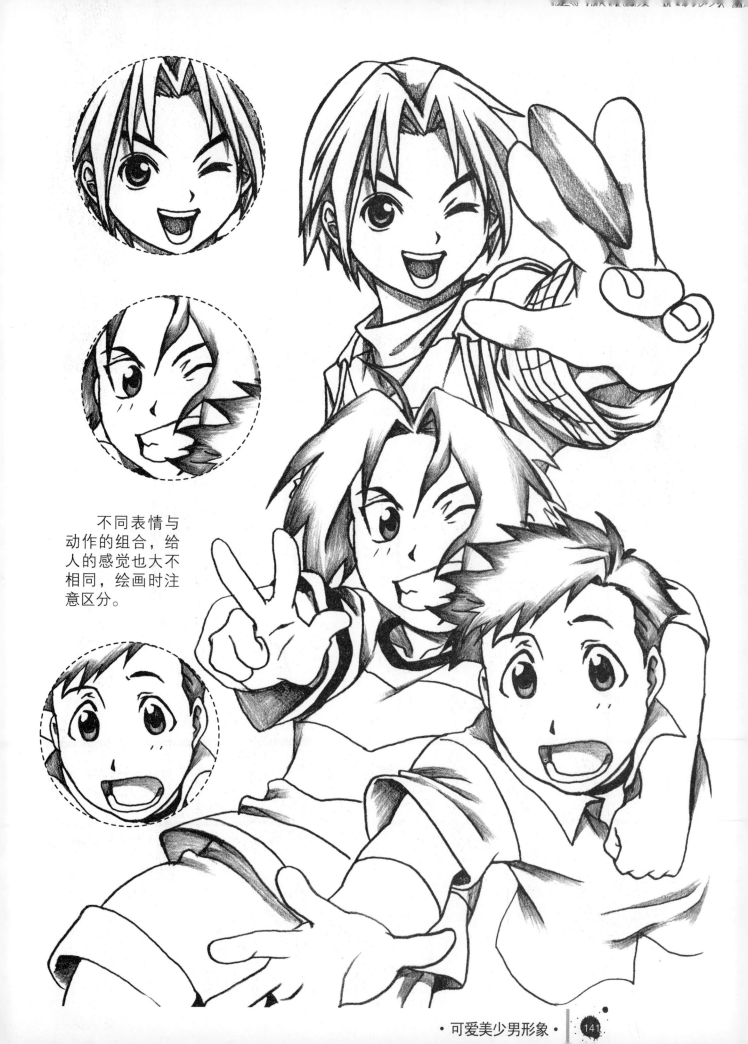

不同表情与动作的组合，给人的感觉也大不相同，绘画时注意区分。

不同领子的表现手法也不
同，根据服装的特点选择适合的
线条进行绘制。

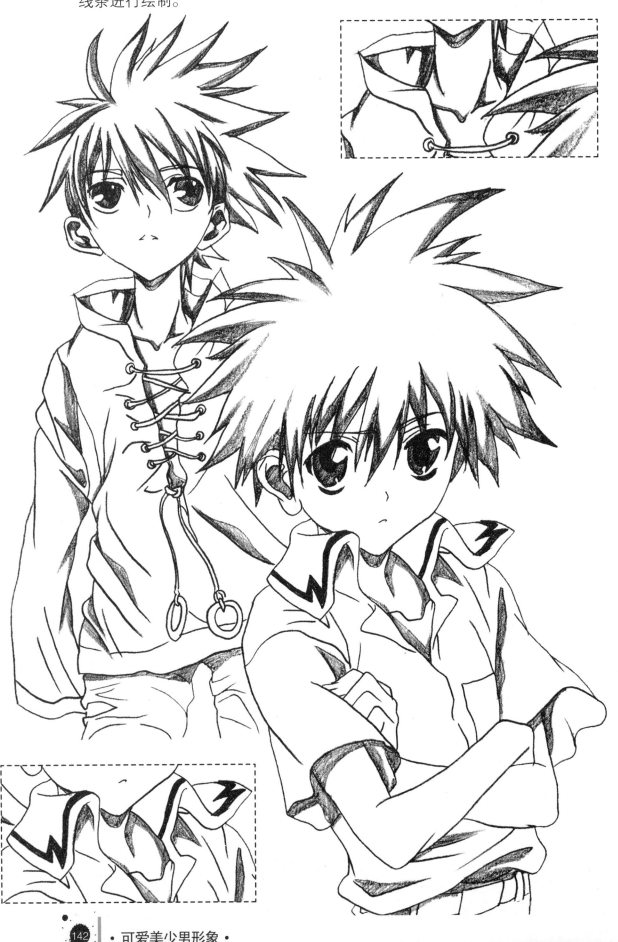

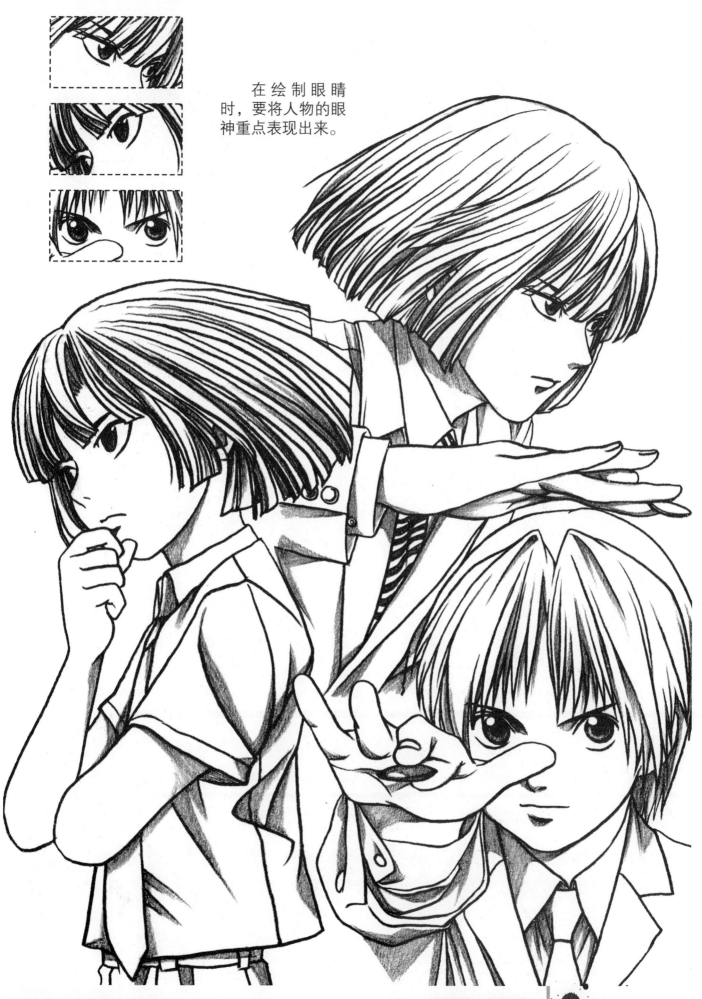

在绘制眼睛时，要将人物的眼神重点表现出来。

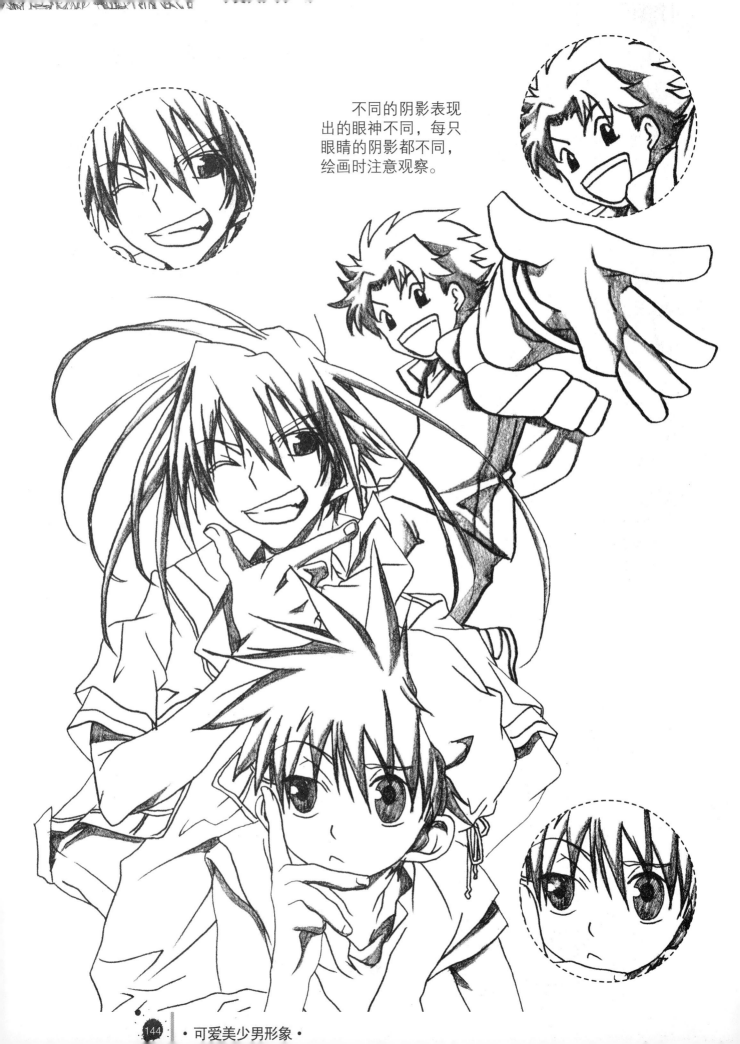

不同的阴影表现
出的眼神不同，每只
眼睛的阴影都不同，
绘画时注意观察。

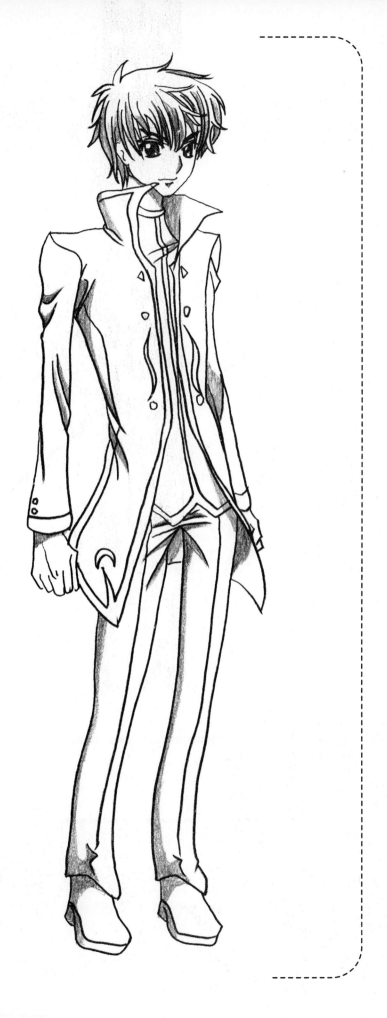

冷峻美少男形象

　　我们常常用酷、冷峻来形容一个外表姣好不善言辞的人。想起曾经看过的那么多小说、漫画集、偶像剧，冷峻外表的男主角，总是内心充满温柔和细致。他们通过冷酷的外表来隐藏他们内心的脆弱，他们严肃的表情下也隐藏着一丝丝不易察觉的温和。这就是酷酷的他们——冷峻少年。

冷峻美少男形象头部绘画技巧

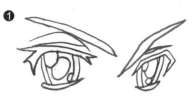 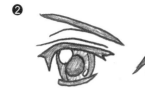 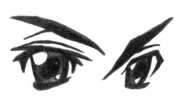

勾画轮廓、局部刻画、强调明暗对比，眼睛的绘制过程清晰可见。

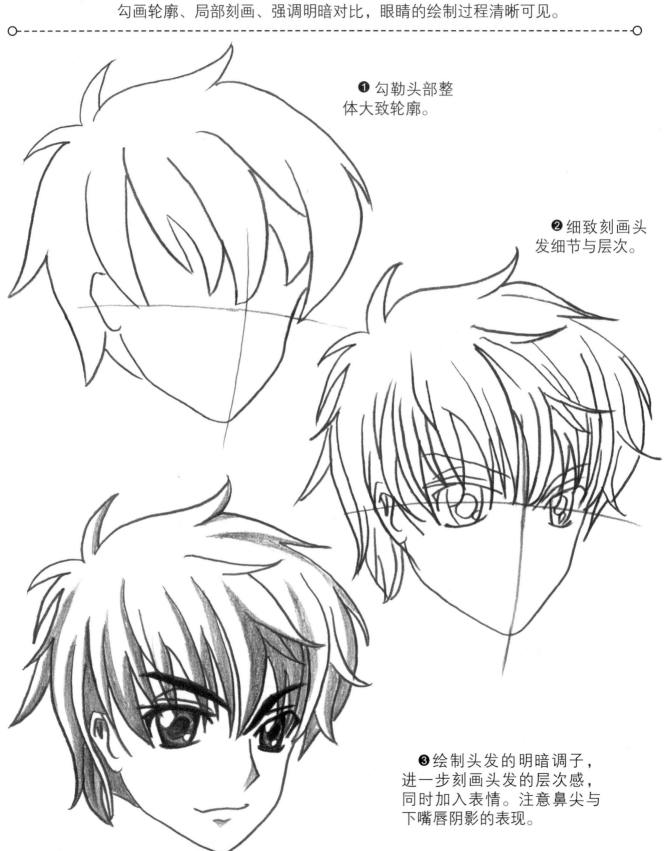

❶ 勾勒头部整体大致轮廓。

❷ 细致刻画头发细节与层次。

❸ 绘制头发的明暗调子，进一步刻画头发的层次感，同时加入表情。注意鼻尖与下嘴唇阴影的表现。

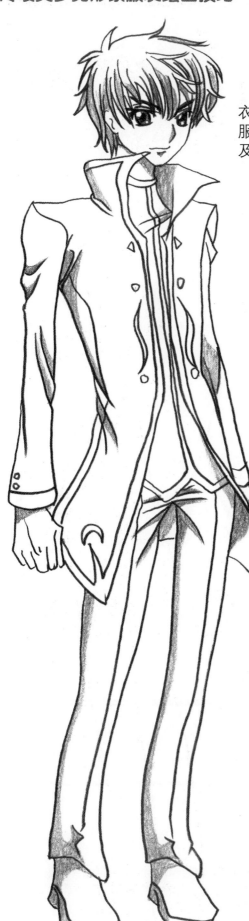

精致的上衣，绘画时注意服装上的花纹以及贴身的质感。

修长的休闲长裤，在绘画时注意下半身与上半身的比例。

简单的皮鞋，只需勾绘出轮廓即可。

❶ 勾画出美
少男各部分的
轮廓并确定相
应的比例关
系，确定大致
的发型，并勾
画服装的大致
轮廓。

❷ 擦除框架线
条，为人物加上
一些细节，让人
物看起来更加饱
满，如上衣的长
度以及领子。

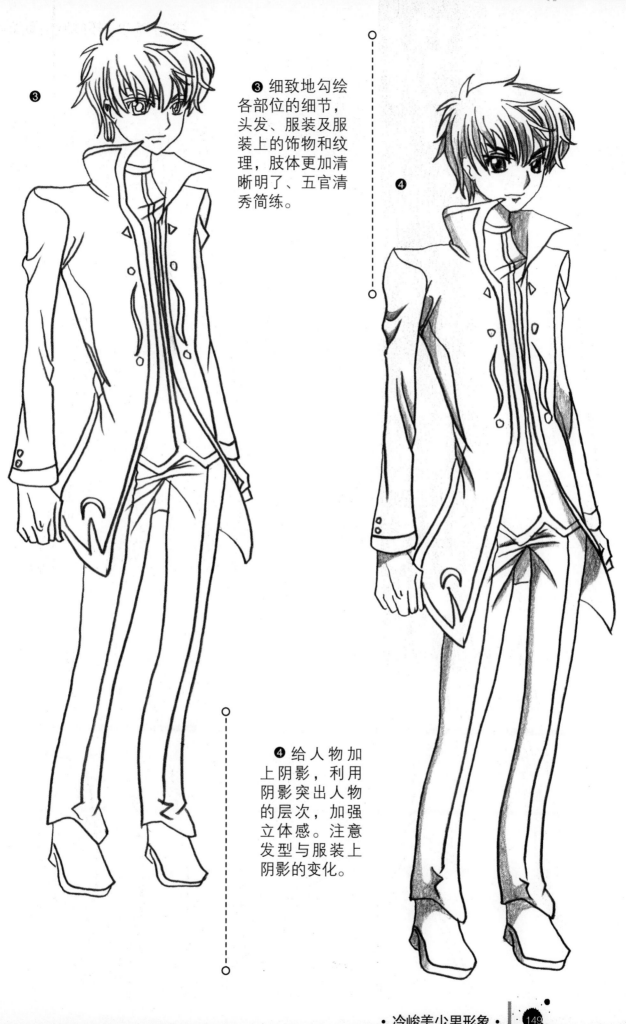

❸ 细致地勾绘
各部位的细节，
头发、服装及服
装上的饰物和纹
理，肢体更加清
晰明了、五官清
秀简练。

❹ 给人物加
上阴影，利用
阴影突出人物
的层次，加强
立体感。注意
发型与服装上
阴影的变化。

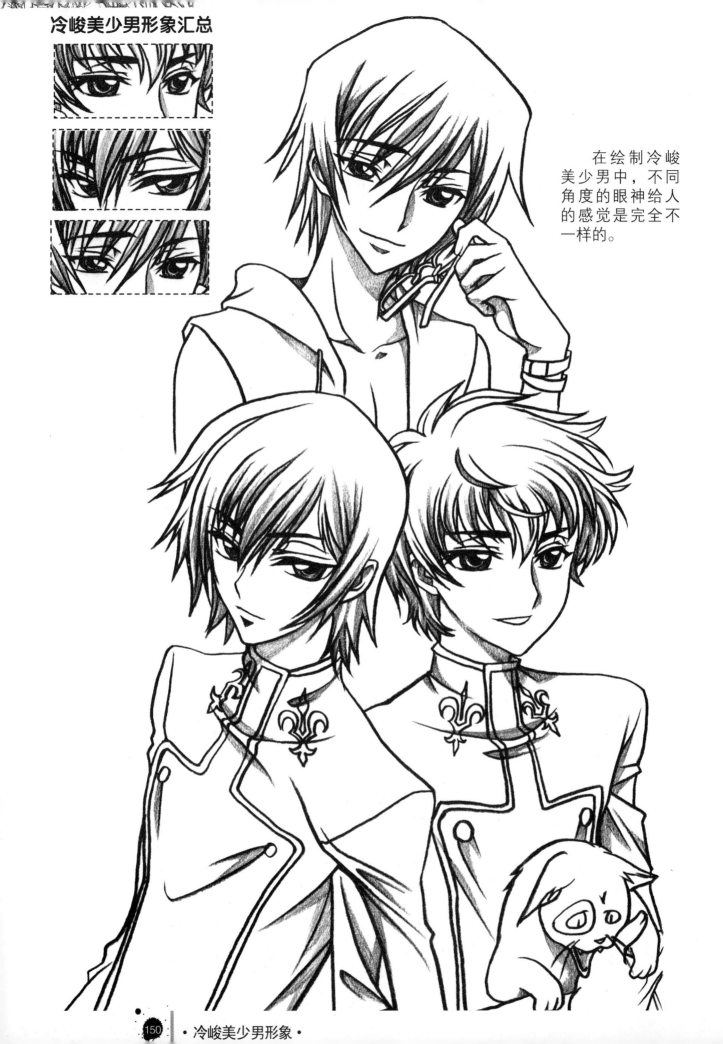

冷峻美少男形象汇总

在绘制冷峻美少男中，不同角度的眼神给人的感觉是完全不一样的。

• 冷峻美少男形象 •

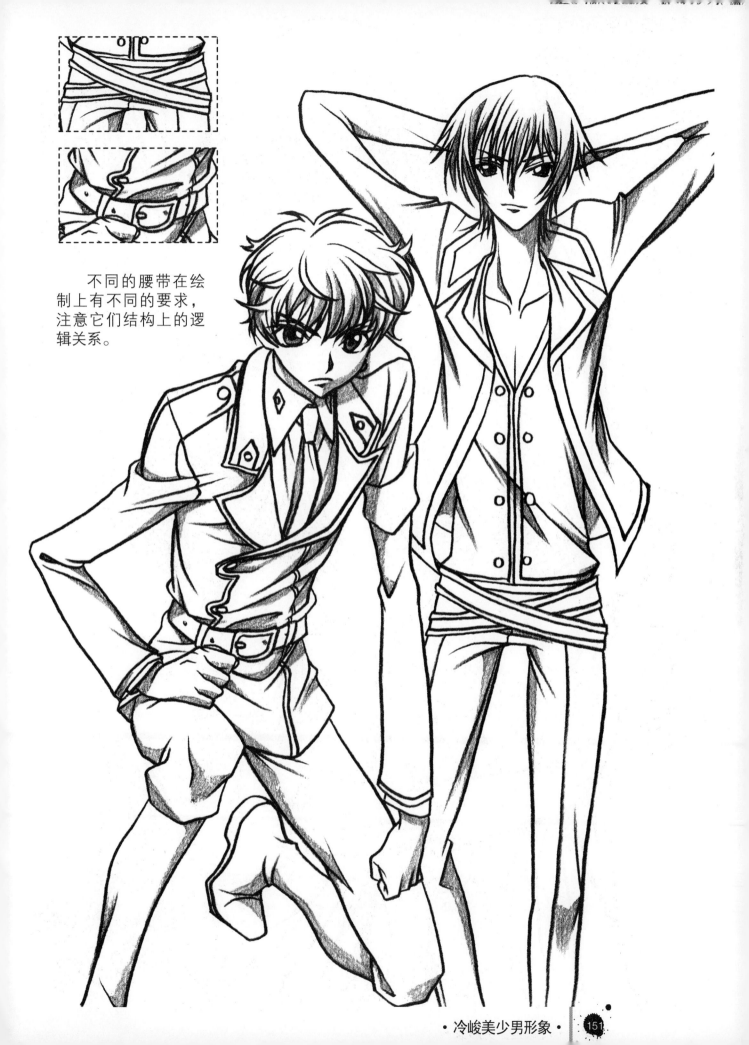

不同的腰带在绘
制上有不同的要求，
注意它们结构上的逻
辑关系。

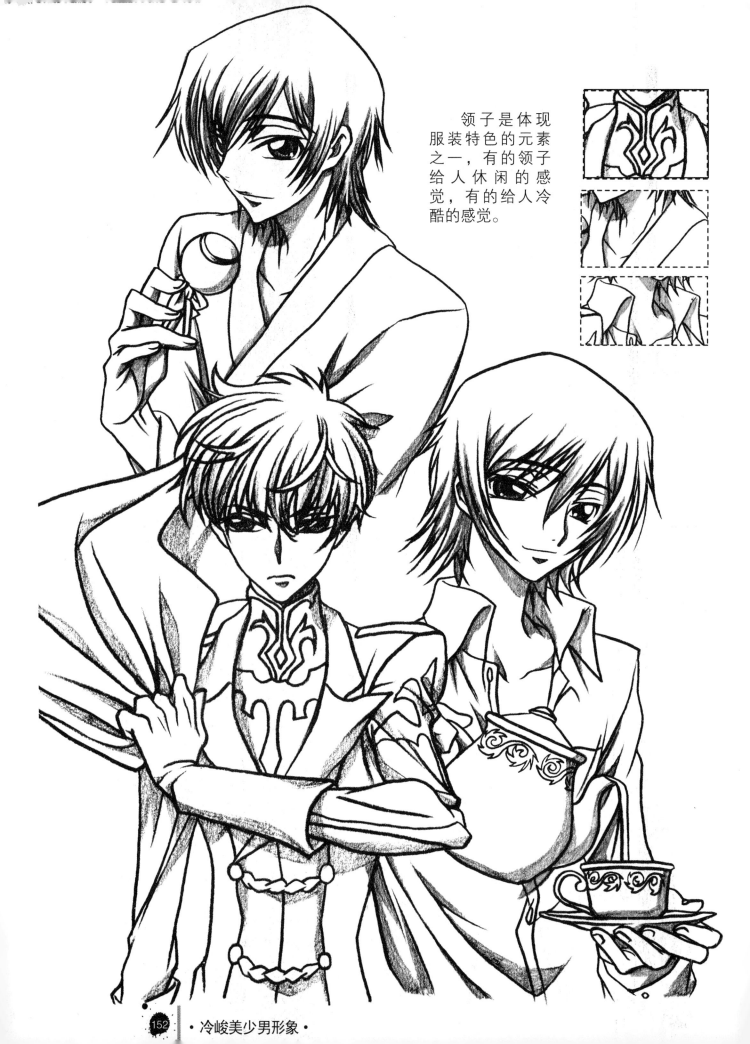

领子是体现服装特色的元素之一，有的领子给人休闲的感觉，有的给人冷酷的感觉。

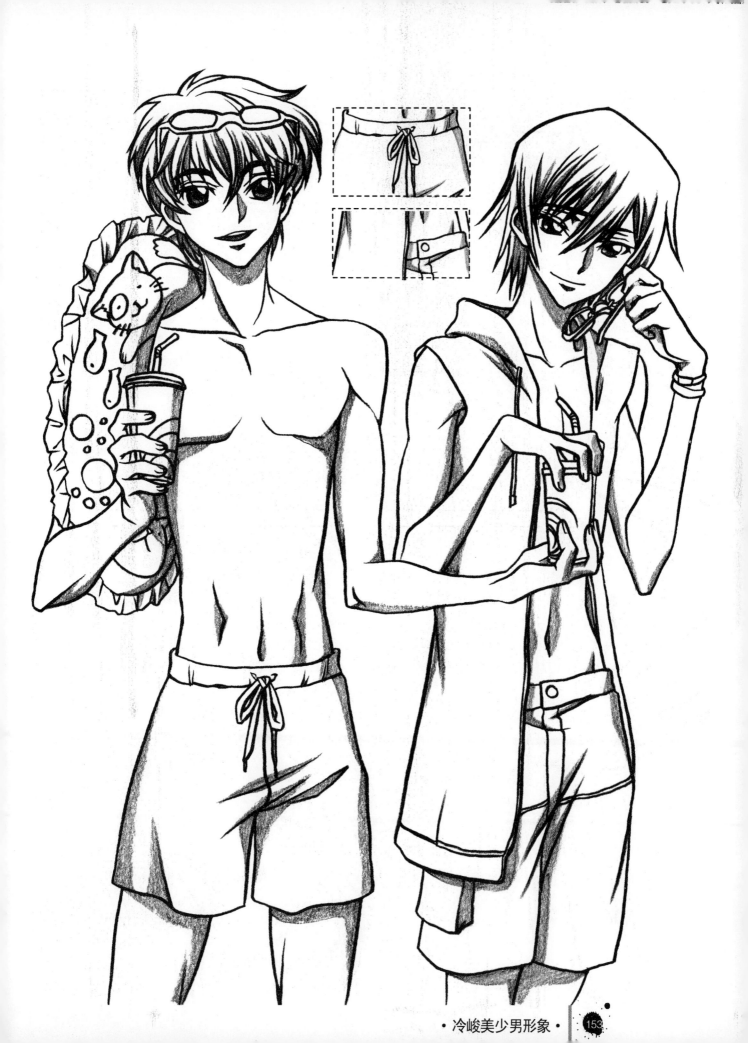

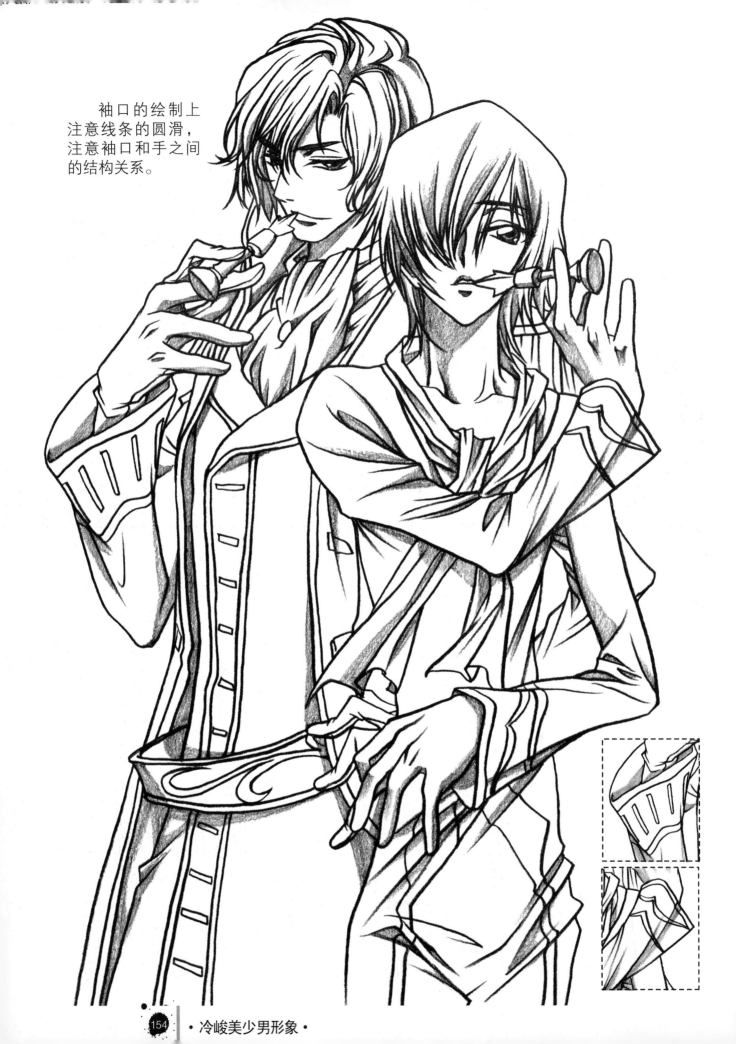

袖口的绘制上
注意线条的圆滑，
注意袖口和手之间
的结构关系。

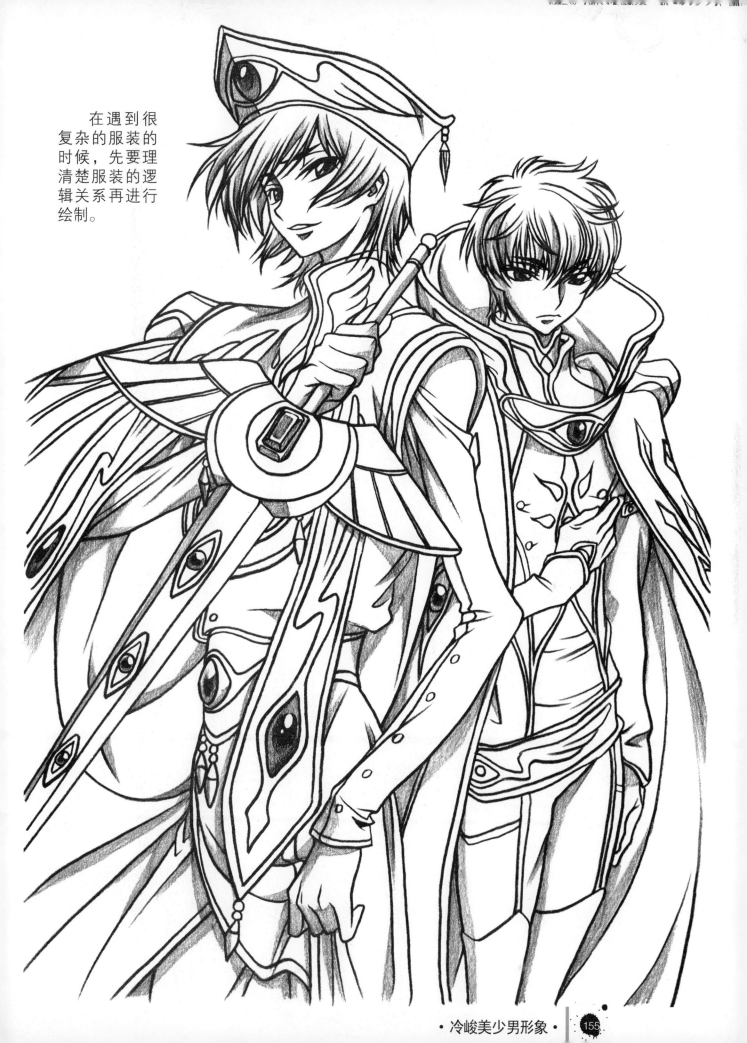

在遇到很
复杂的服装的
时候，先要理
清楚服装的逻
辑关系再进行
绘制。

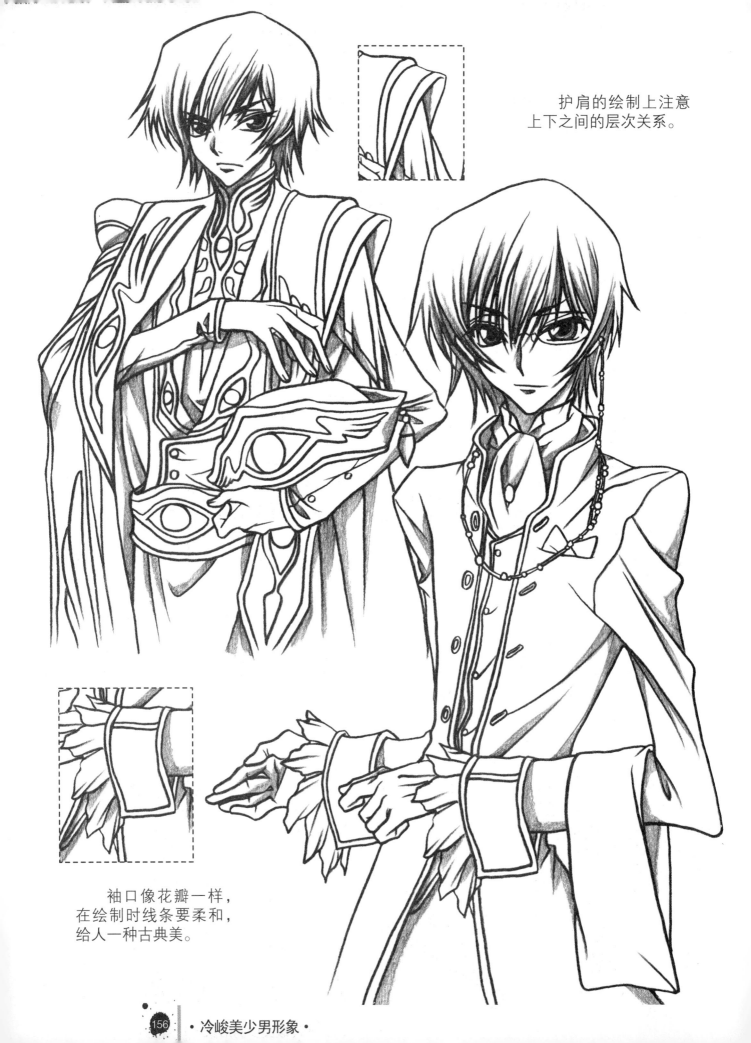

护肩的绘制上注意
上下之间的层次关系。

袖口像花瓣一样，
在绘制时线条要柔和，
给人一种古典美。

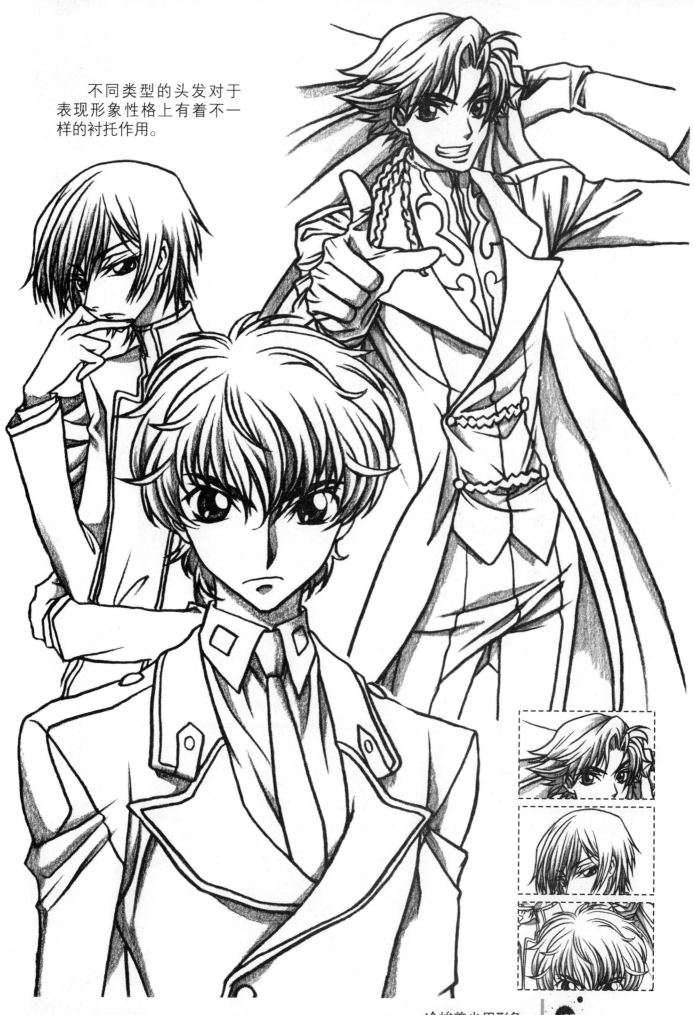

不同类型的头发对于
表现形象性格上有着不一
样的衬托作用。

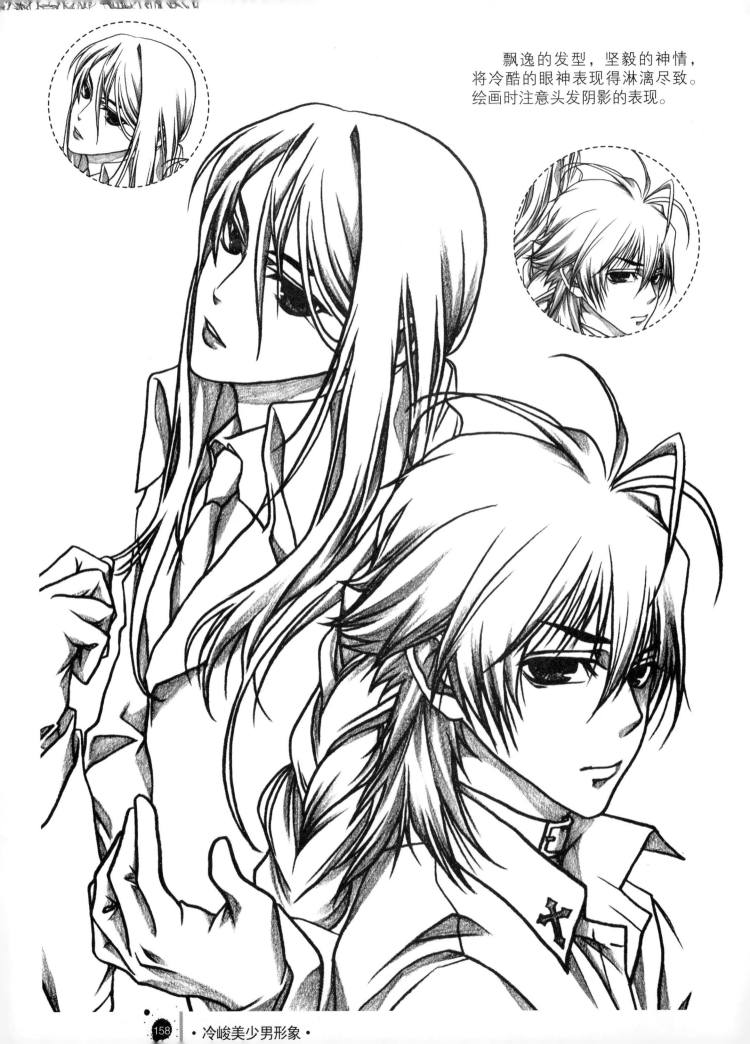

飘逸的发型，坚毅的神情，
将冷酷的眼神表现得淋漓尽致。
绘画时注意头发阴影的表现。

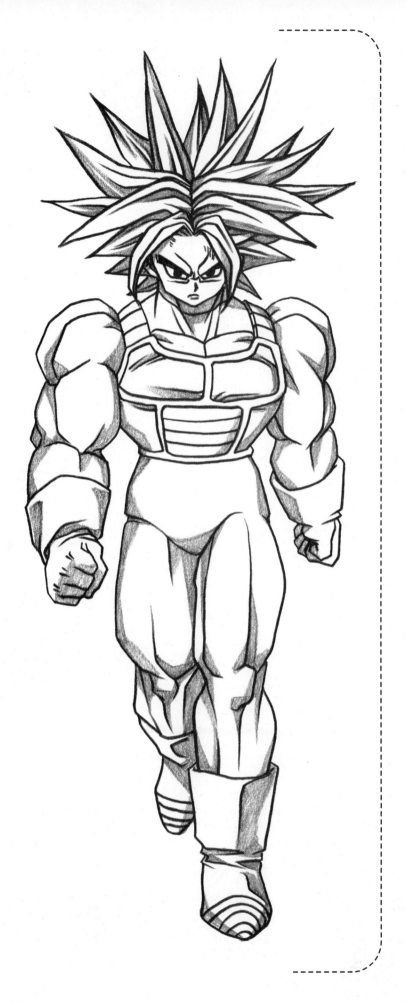

劲爆美少男形象

　　狂乱不羁的发型、严肃的表情、充实饱胀的肌肉、无所畏惧的身姿，都是劲爆少年带给我们的感受。他们崇拜强者，只有实力才能让他们屈服。简单的服装通过劲爆的身材给人别样的感觉。这就是孤傲的他们——劲爆少年。

勾画轮廓、局部刻画、强调明暗对比，眼睛的绘制过程清晰可见。

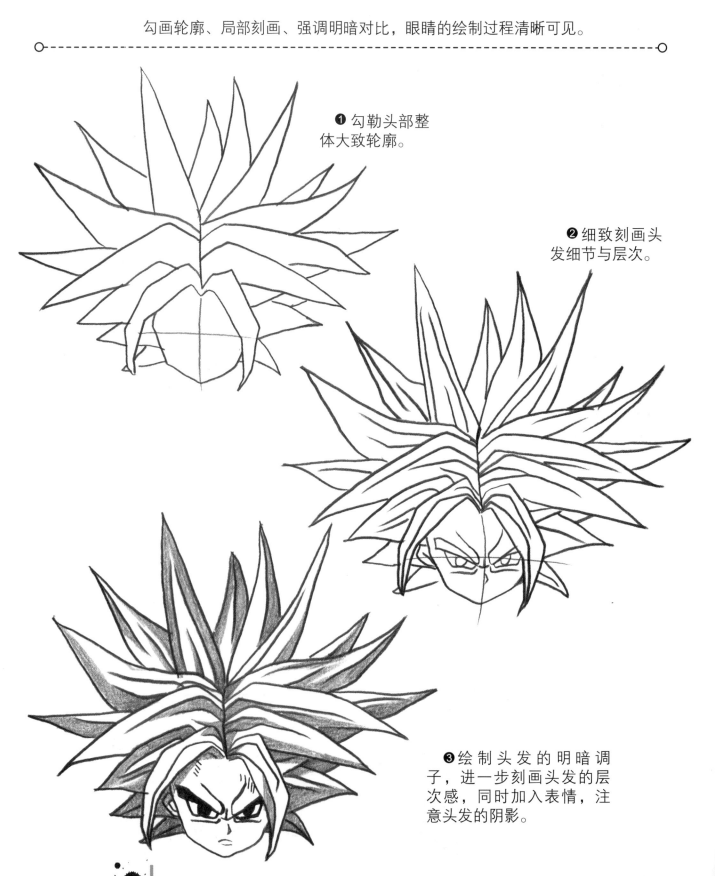

❶ 勾勒头部整体大致轮廓。

❷ 细致刻画头发细节与层次。

❸ 绘制头发的明暗调子，进一步刻画头发的层次感，同时加入表情，注意头发的阴影。

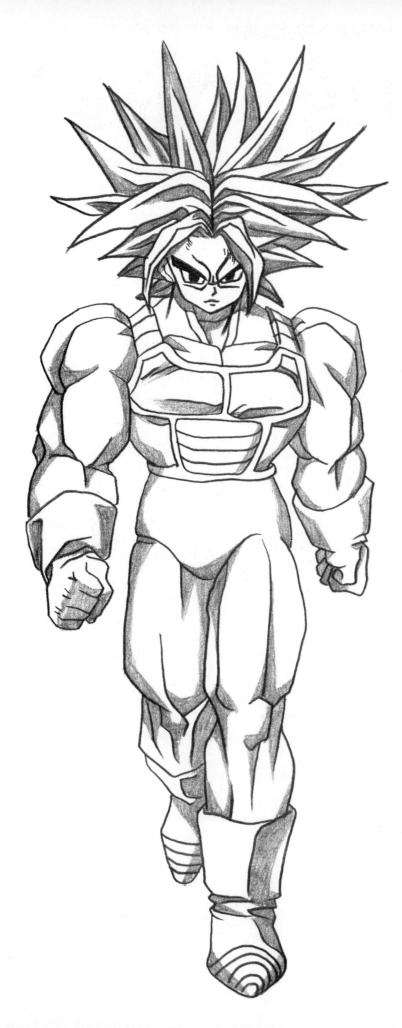

身材劲爆，所以护腕的比例也相对较大，褶皱可以少一些，更能突显肌肉的饱胀。

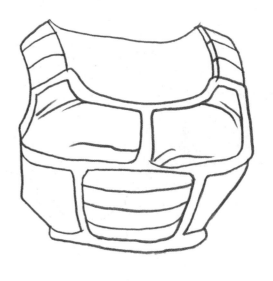

背心在绘画时根据身体线条表现，同时注意纹路。

很有特点的靴子，在绘画时注意脚踝处的褶皱。

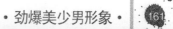

❷ 擦除框架线条，为人物加上一些细节，让人物看起来更加饱满，注意肌肉的饱胀与发型的动感。

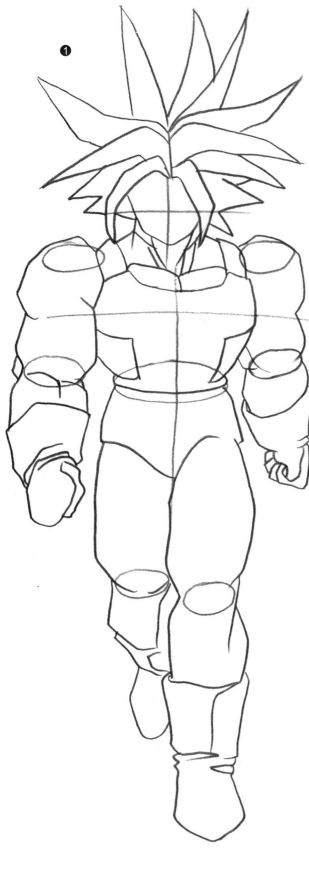

❶

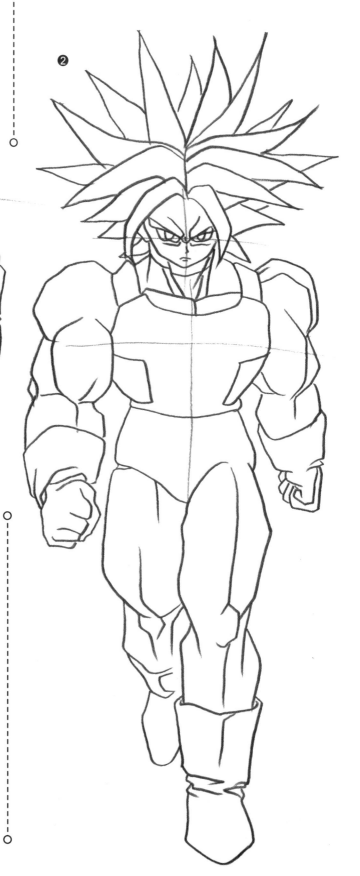

❷

❶ 勾画出美少男各部分的轮廓并确定相应的比例关系，确定了大致的发型，并勾画了服装的大致轮廓。

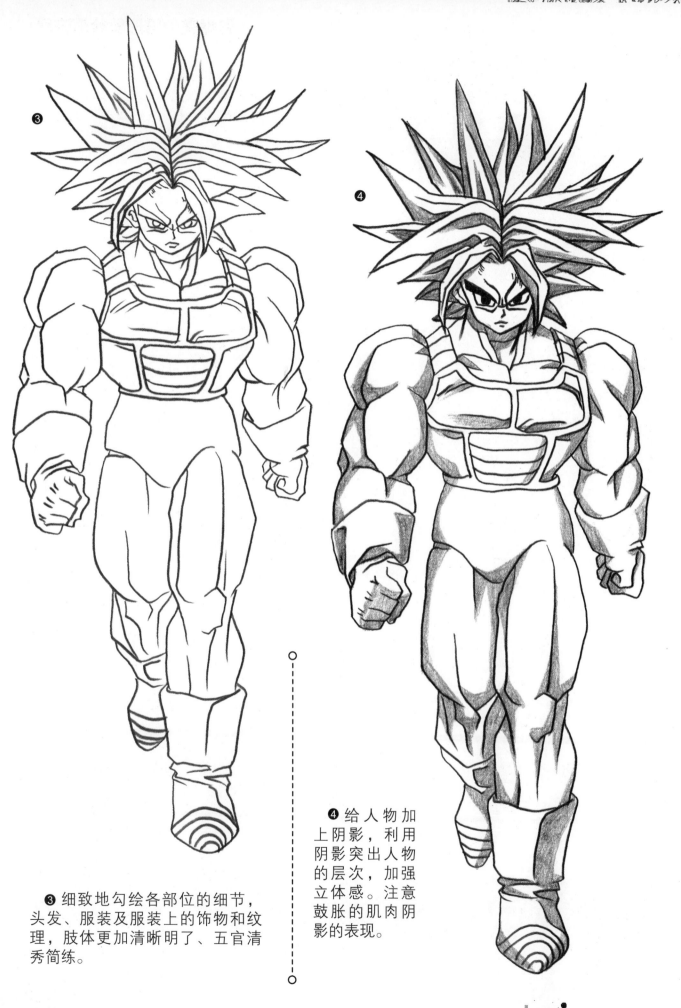

❸ 细致地勾绘各部位的细节，头发、服装及服装上的饰物和纹理，肢体更加清晰明了、五官清秀简练。

❹ 给人物加上阴影，利用阴影突出人物的层次，加强立体感。注意鼓胀的肌肉阴影的表现。

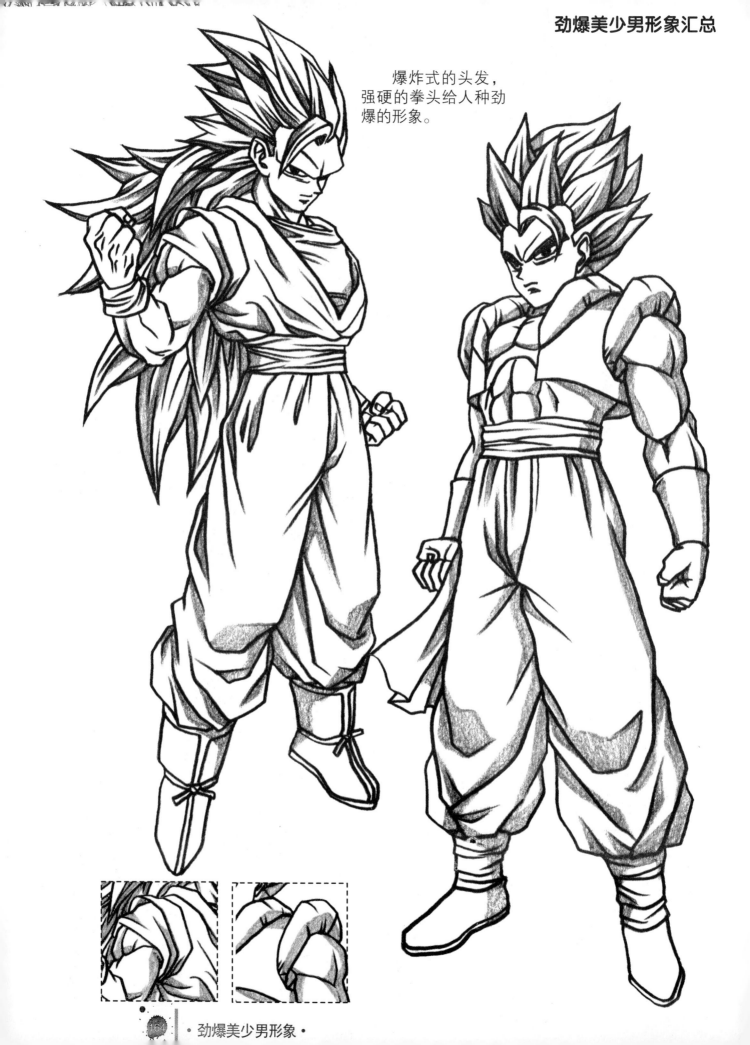

爆炸式的头发，
强硬的拳头给人种劲
爆的形象。

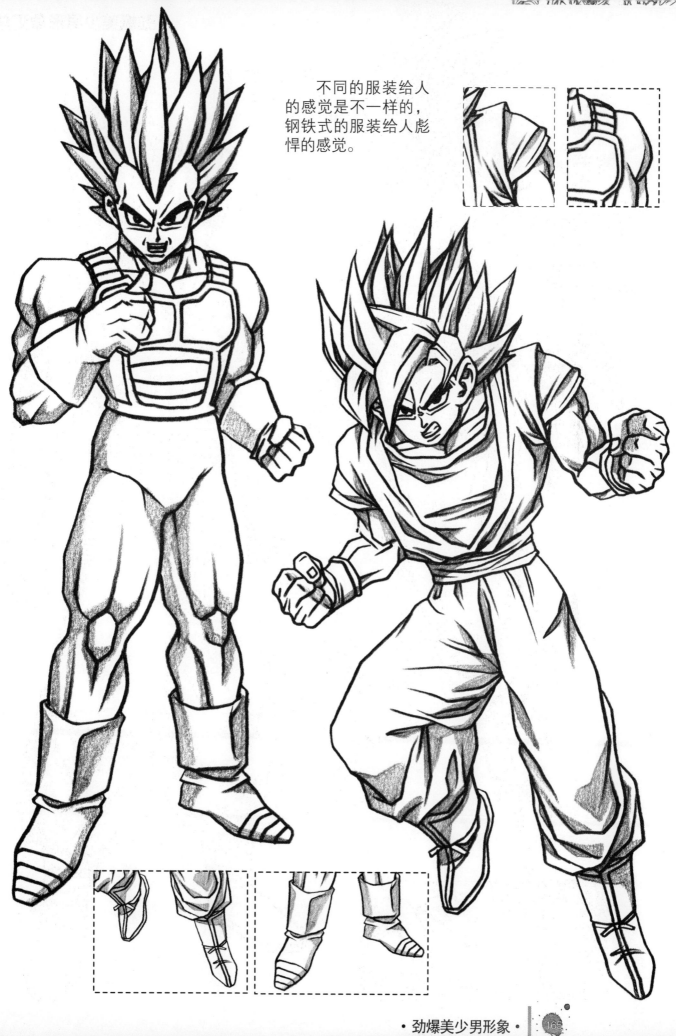

不同的服装给人
的感觉是不一样的，
钢铁式的服装给人彪
悍的感觉。

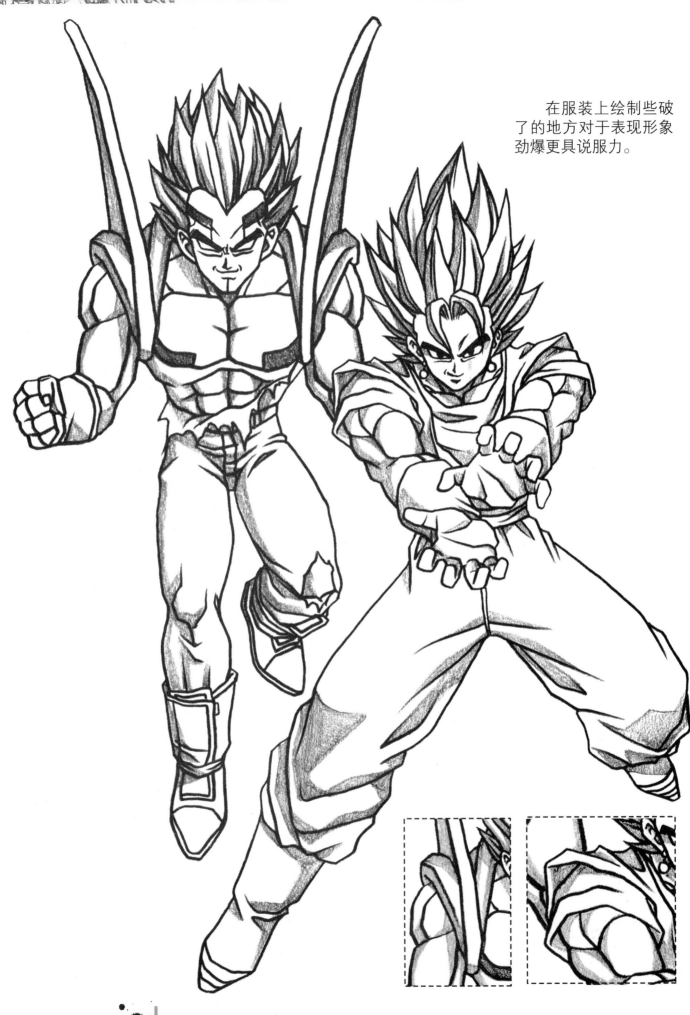

在服装上绘制些破了的地方对于表现形象劲爆更具说服力。

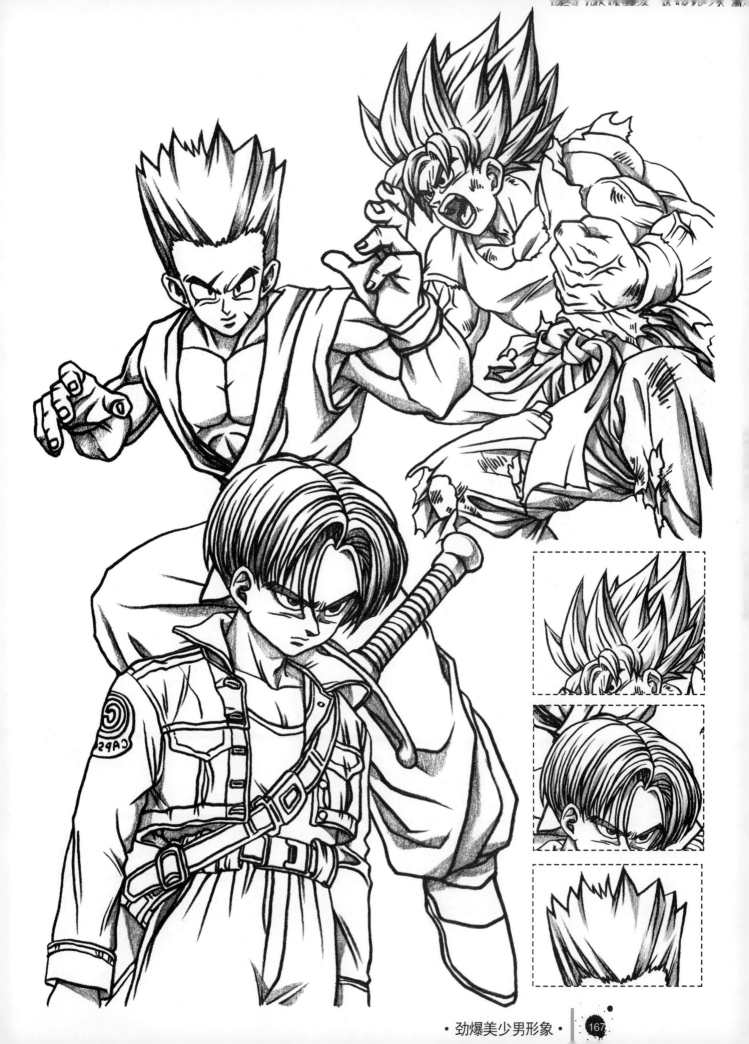

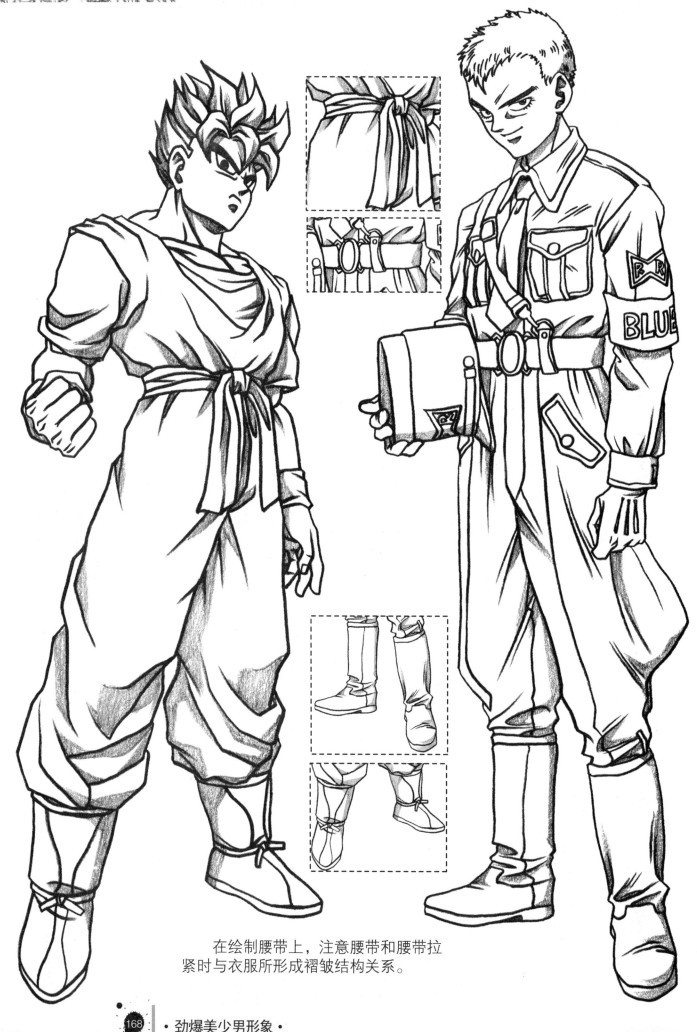

在绘制腰带上，注意腰带和腰带拉紧时与衣服所形成褶皱结构关系。

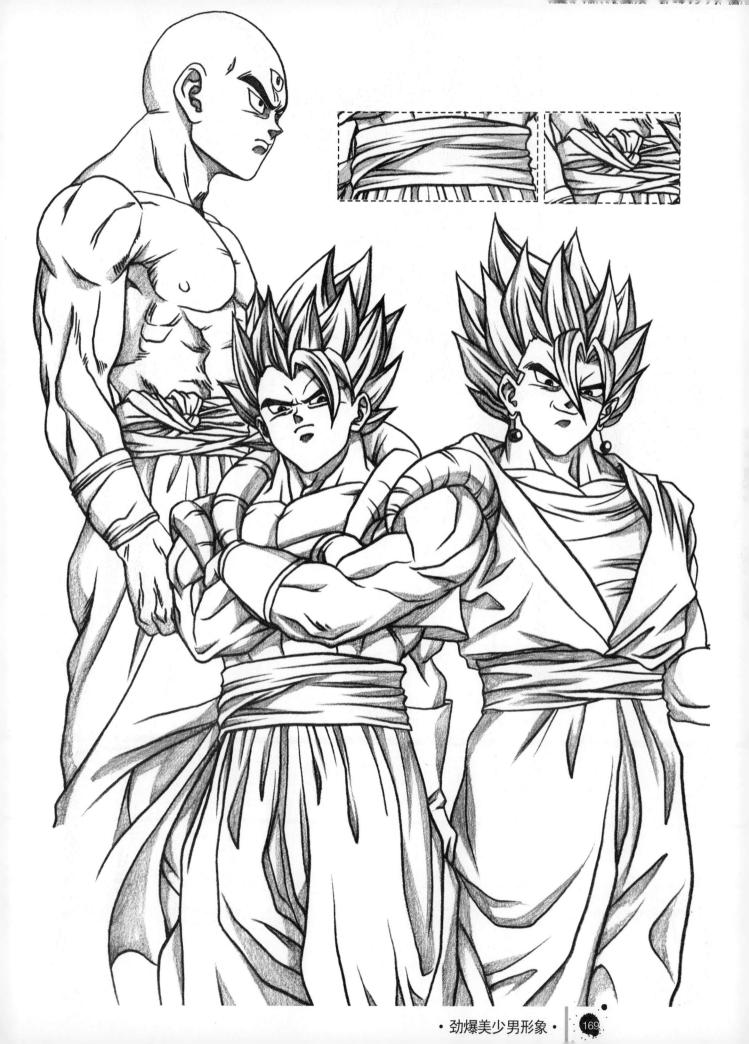

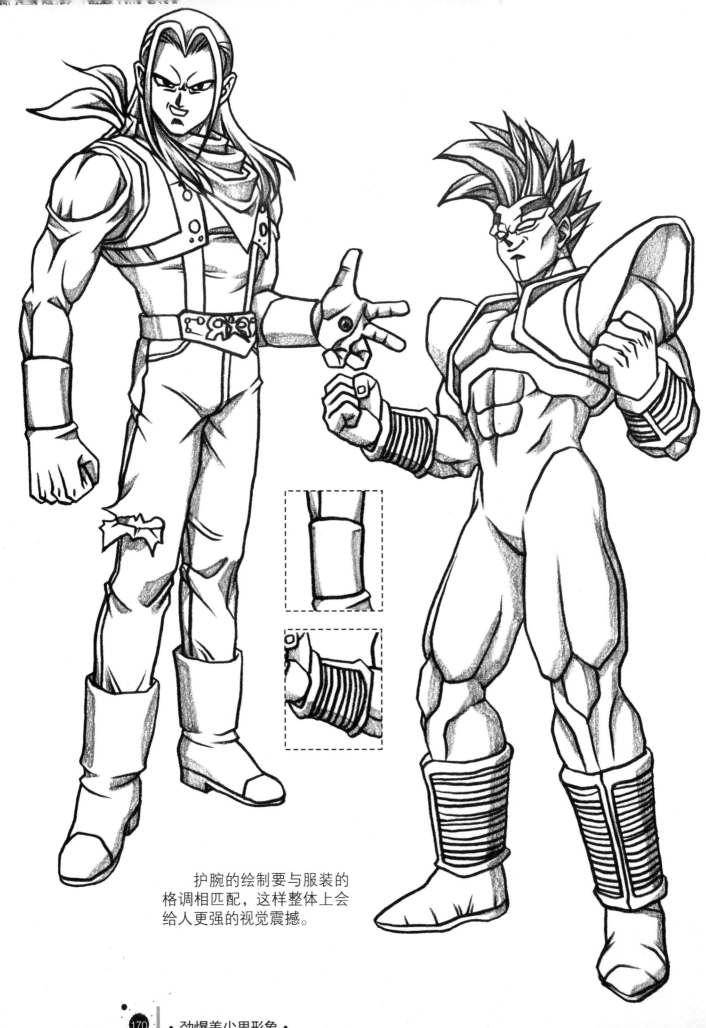

护腕的绘制要与服装的
格调相匹配，这样整体上会
给人更强的视觉震撼。